CLIP STUDIO PAINT PRO / EX 실감나는 배경과 캐릭터의 조화

동양 판타지 배경 그리는 법

조우노세 · 후지초코 · 카도마루 츠부라 지음 김재훈 옮김

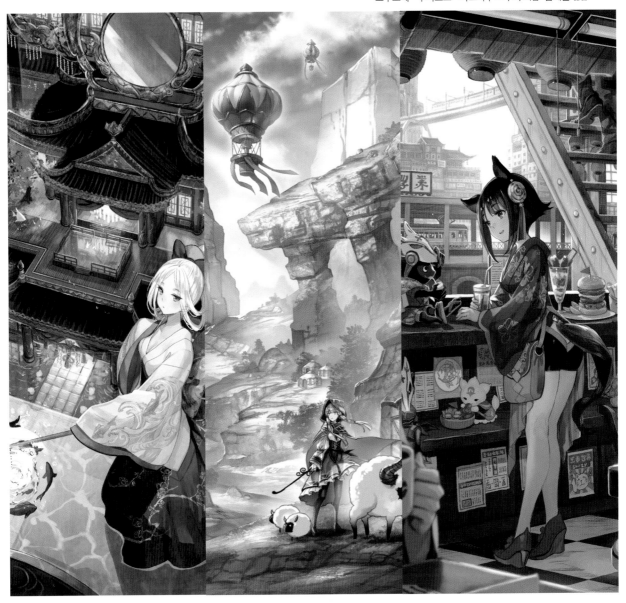

AK HOBBY BOOK

머리말

이 책을 선택해 주셔서 대단히 감사드립니다.

앞서 집필한 「판타지 배경 그리는 법 CLIP STUDIO PAINT PRO에서 실감 나게 표현하는 테크닉」의 속편 같은 제목입니다만, 한 권이 독립적으로 완결되는 내용입니다.
접근 방식이 전혀 다른 테크닉도 많아서 전작을 읽은 분에게도 추천할 수 있는 책입니다.

제목 그대로 이 책의 테마는 「동양」 판타지입니다.
판타지라고 하면 아무래도 뭔가 거창한 이미지를 떠올릴 수도 있는데, 사실 약간 악센트를 주거나 일상 풍경을 화려하게 꾸미는 데에도 이용할 수도 있습니다.
이번 모티브는 동양이라서 우리들의 평소 생활, 문화권과 겹치는 부분이 많습니다. 친근감 있는 요소이기에 일러스트를 그릴 때 각종 장면에 가져다 쓰거나 활용할 방법도 더 잘 떠올릴 수 있을 거라고 생각합니다.

그러나 「동양」이라고 해도 범위가 넓기 때문에, 일본, 중국은 물론이고 인도, 동남아시아, 몽골, 그리고 멀리 터키까지 다양하게 담았습니다.
'판타지'는 서로 다른 문화권의 요소를 하나로 합쳐서 표현해도 자연스럽습니다.
바꾸어 말하면 각 문화에 대해 제대로 알지 못할 경우 조화를 잃은, 어중간하고 이상한 일러스트가 될 위험성도 있습니다.
이 책에서는 판타지 요소뿐만 아니라 실제 동양 문화권에서 사용하는 사물과 양식에 대해서도 설명했습니다. 다양한 문화적 요소에 관해서 알아보고, 적절하게 섞는 방법과 일러스트로 출력하는 기술도 배워보셨으면 합니다.

담아 놓은 내용이 제법 풍부해서, 한 번 읽은 정도로는 다 소화하기 힘드실 겁니다. 오히려 두 번, 세 번 읽으면서 꼭꼭 씹어서 소화해주셨으면 합니다.
어렵게 생각하지 마시고, 즐겁게 읽으면서 조금씩 익혀나가시면 좋겠습니다.

2017년 9월 조우노세

이 책을 선택해 주셔서 정말 감사합니다.

「동양 판타지」라는 하나의 주제에만 집중한, 의외일지도 모르겠지만 지금까지 없었던 컨셉의 기법서입니다.

저는 시골 출신입니다. 오래된 민화와 신앙이 여전히 남아 있는 곳이었기 때문일까요, 옛날부터 요괴와 수많은 신 등 토착 신앙 속의 신비한 세계를 동경했고, 자연히 그런 테마로 일러스트를 많이 그렸기 때문에 표현 과정에 「동양 판타지」의 세계는 빼놓을 수 없게 되었습니다.

어디까지나 제 나름의 동양 판타지입니다만, 세계관을 장식하는 아이템과 설정을 어떤 식으로 일러스트로 만들어가는지 자세한 설명을 담았습니다.

그리고 제가 집필한 부분에서는 배경 제작은 물론이고, 캐릭터가 포함된 배경을 그릴 때에는 어떤 점에 주의해야 좋은 일러스트를 그릴 수 있는지 같은 부분도 포인트를 잡아 설명했습니다.
캐릭터를 그린 뒤에 배경을 넣는 요령과 캐릭터가 묻히지 않도록 하는 방법 등, 캐릭터는 그릴 수 있지만, 배경에 애를 먹는 분들에게 도움이 되었으면 좋겠다는 생각으로 집필했습니다.

저 역시 옛날에는 캐릭터만 그렸고, 배경은 전혀 못 그리던 사람이었기 때문에…….
이 책에서 소개하는 기법과 원리는 배경을 전혀 그리지 못하는 시절부터 시행착오를 반복하면서 얻은 지식입니다.
모쪼록 조금이라도 참고가 되길 기원합니다!

2017년 9월 후지초코

이 책의 사용법

이 책은 페인팅 소프트웨어 「CLIP STUDIO PAINT」를 이용해 디지털 작업 환경에서 동양풍의 환상적인 배경 일러스트를 그리는 데 필요한 기법을 설명합니다. 각 장에는 주로 아래의 포인트를 설명합니다.

1 장…디지털 일러스트를 그리는 도구인 페인팅 소프트웨어의 사용법.

2 장…일러스트 제작 과정으로 배우는 「캐릭터와 조화로운 배경 그리는 법」, 「화면 구성의 기본」 배경 일러스트를 그리는 데 사용되는 기본기를 설명.

3 장…동양풍의 구성 요소와 문양 소개, 캐릭터의 의상 그리는 요령.

4 장~7 장…서로 다른 기법을 조합한 배경 일러스트 제작 과정.

저자인 조우노세, 후지초코가 실제로 사용하는 기술과 원리를 상세하게 담았습니다.

페이지 구성

◆메이킹 페이지

일러스트의 제작 과정을 설명합니다.

작업 과정

작업 과정을 글과 그림으로 알기 쉽게 설명합니다. 또한 본문과 그림의 알파벳은 서로 대응합니다.

```
R : 71
G : 67
B : 88
```

이 책은 RGB 컬러가 기준입니다. 본문에 기재한 밑색에 사용한 색의 RGB 수치를 기준으로 채색을 진행했습니다.

◎POINT◎ 밑색의 색

밑색을 채울 때 진하고 채도가 높은 색을 선택하면, 밑색의 실루엣과 덜 칠한 부분을 확인하기 쉽습니다. 색은 나중에 결정할 예정이므로 어떤 색이라도 상관없습니다.

POINT

그릴 때의 요령을 POINT로 설명합니다.

동양풍의 핵심

동양적인 요소를 표현하는 요령을 설명합니다.

동양풍의 핵심

동양풍을 표현하는 요령을 설명합니다.

◆페인팅 소프트웨어 해설 페이지(1장)

도구와 기능을 설명합니다.

◆기법 페이지(2장)

배경 일러스트의 기법을 설명합니다.

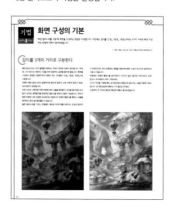

◆동양풍 구성 요소의 페이지(3장)

동양 분위기를 내는 요소들에 대해 설명합니다.

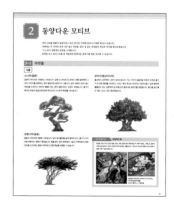

특전 데이터 다운로드

다운로드 URL _ http://hobbyjapan.co.jp/manga_gihou/item/1655
카페 URL _ https://cafe.naver.com/akpublishing/6304

위의 URL에서 이 책에서 사용한 커스텀브러시와 텍스처 소재, 이미지 스케치 등의 데이터를 받을 수 있습니다. 해당 페이지의 [素材ダウンロード] 버튼을 눌러 압축파일을 다운로드하시면 됩니다. 데이터 이용에 대한 안내는 카페 URL을 통해 확인하실 수 있습니다.

다운로드한 커스텀브러시는 PC의 윈도우탐색기에서 CLIP STUDIO PAINT에서 보조 도구 창으로 드래그&드롭하면 이용할 수 있습니다.

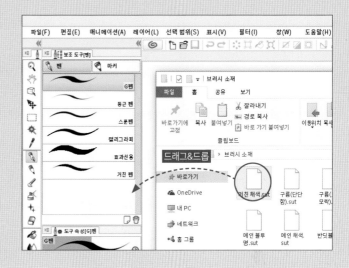

이 책에 게재한 일러스트에서 사용한 사진과 텍스처 소재, 투시도법 소재는 CLIP STUDIO PAINT에서 사용할 수 있습니다.

2장의 일러스트 「기다림」의 캐릭터만 있는 데이터를 제공합니다. 반드시 CLIP STUDIO PAINT에서 열어보고, 제작 과정을 따라해 보세요.

투시도법 소재

nigi2

유리 원통

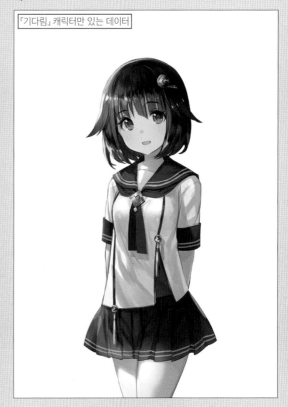

「기다림」 캐릭터만 있는 데이터

목차

1장 페인팅 소프트웨어의 기본 ·········· 9

CLIP STUDIO PAINT의 기능 ·········· 10

2장 배경 일러스트의 기본 ·········· 21

기다림
—캐릭터와 조화로운 배경 그리는 법— Illust & Making by 후지초코 ·········· 23

양치기 balloon 하늘
—근경, 중경, 원경으로 화면을 구성한다— Illust & Making by 조우노세 ·········· 43

6장 하나의 모티브에서 이미지를 확장해서 그린다 .. 121

맑은 흐름이 시작되는 곳
— '물'에서 연상, 다이내믹, 투명감 표현— Illust & Making by 후지초코 124

7장 대칭으로 구성된 배경을 그린다 .. 139

거울에 비친 광견주의
— 대칭자 사용법, 이펙트 표현— Illust & Making by 조우노세 142

페인팅 소프트웨어의 기본

1

장

CLIP STUDIO PAINT의 기능

아날로그 방식으로 일러스트를 그리려면 연필이나 붓, 물감 등의 재료가 필요하듯이,
디지털에서 일러스트를 그리는 데 필요한 도구가 바로 페인팅 소프트웨어입니다.
이 책은 여러 종류의 소프트웨어 중에 「CLIP STUDIO PAINT PRO」를 사용합니다.
CLIP STUDIO PAINT는 일러스트와 만화, 애니메이션 제작이 가능한 고기능 페인팅 소프트웨어입니다.

① CLIP STUDIO PAINT를 준비한다

1-1 다운로드와 설치

CLIP STUDIO PAINT에는 「PRO」와 「EX」 버전이 있습니다.
「CLIP STUDIO PAINT PRO」를 PC에 설치하는 방법을 알아보겠습니다.

1 인터넷 웹브라우저로 주식회사 셀시스에서 운영하는 CLIP STUDIO PAINT 공식
웹사이트(http://www.clipstudio.net/kr)에 접속해, 「무료 체험판」 버튼을 클릭
합니다.

2 「Windows용」과 「macOS용」 중에 사용하는 운영체제에 적합한 「다운로드」 버튼을
클릭합니다.

3 표시되는 창에서 「Start Download」를 클릭하면 다운로드가 시작됩니다. 소프트
웨어 설치 과정은 표시되는 순서대로 진행하면 문제없습니다. 잘 모를 때는 다운
로드 페이지에 있는 「설치부터 시작까지」의 내용을 참고하세요.

`클릭`

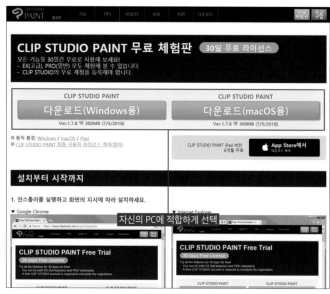

`자신의 PC에 적합하게 선택`

◎POINT◎　체험판 사용 기간

체험판은 30일간 무료로 이용이 가능합니다. 계속 사용을 원하시면 라이센스를 구입한 뒤에 시리
얼번호를 등록하면 됩니다.

◎POINT◎　PRO와 EX

CLIP STUDIO PAINT는 「PRO」 버전도 충분할 정도로 많은 기능을 제공하지만, 「EX」 버전은 만화와
애니메이션 같은 여러 페이지로 이루어진 작품도 편리하게 관리할 수 있습니다.
버전의 차이에 대해서는 아래의 URL의 내용을 참고하세요.

http://www.clipstudio.net/kr/functions

1-2　소프트웨어를 실행한다

설치를 완료한 다음 CLIP STUDIO PAINT PRO를 실행해 보세요.

☐1　「CLIP STUDIO」 아이콘을 더블클릭합니다.

☐2　포털 어플리케이션인 「CLIP STUDIO」가 표시되면, 「PAINT」를 클릭해 CLIP STUDIO PAINT를 실행합니다.

　　※체험판은 처음 기동할 때 「PRO」와 「EX」를 선택할 수 있습니다.

Windows용
(데스크톱 아이콘)

macOS용

CLIP STUDIO.app

아이콘을 더블클릭한다

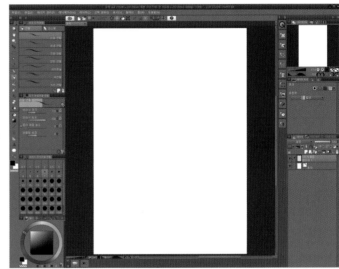

포털 어플리케이션인 「CLIP STUDIO」 실행

CLIP STUDIO PAINT 실행

1-3　자유롭게 일러스트를 그린다

설치와 실행에 성공했다면, 이제 그리기만 하면 됩니다. 캔버스를 작성하고 펜과 지우개
등의 도구를 사용해, 자유롭게 일러스트를 그려보세요.

◎POINT◎　　**모든 기능을 사용한다**

체험판에서 모든 기능을 사용하려면 「CLIP STUDIO」에서 무료계정을 등록해야 합니다. 체험판을
시험 등록하면 작성한 데이터를 저장할 수 있고, 제한 없이 모든 기능을 쓸 수 있습니다.

◎POINT◎　　**버전업**

「PRO」를 「EX」로 변경하려면 라이센스를 변경해야 합니다. 「EX」를 구입하고 라이센스 등록을
하면 브러시 등의 설정은 그대로 유지한 상태로 「EX」로 바꿀 수 있습니다.
자세한 방법과 가격에 대해서는 CLIP STUDIO PAINT의 공식 웹사이트를 확인하세요.

도구와 기능을 사용해 캔버스에 일러스트를 그리자!

② 자주 사용하는 기능 소개

2-1 CLIP STUDIO PAINT의 화면과 구성

아래의 그림은 CLIP STUDIO PAINT PRO의 화면입니다. 도구나 기능을 선택하고 캔버스 위에 일러스트를 그립니다.

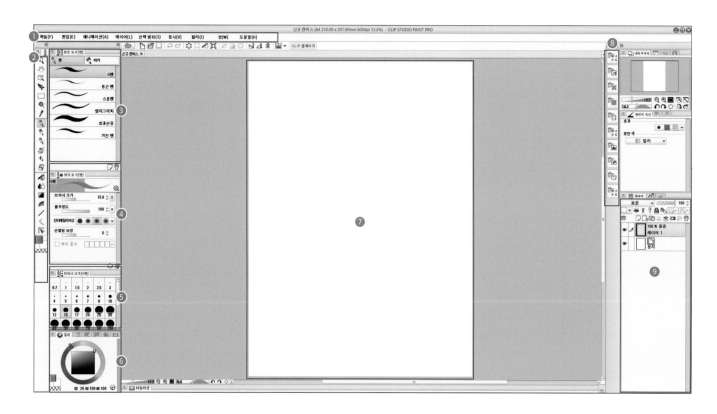

① **메뉴바** ·························· 기본적으로 제공되는 기능을 선택합니다.
② **도구 창** ·························· 도구를 선택합니다.
③ **보조 도구 창** ··················· 용도에 알맞은 도구를 선택합니다.
④ **도구 속성 창** ··················· 도구를 설정합니다.
⑤ **브러시 크기** ···················· 브러시 크기를 직접 선택할 수 있습니다.
⑥ **컬러써클 창** ···················· 색을 설정합니다.
⑦ **캔버스** ·························· 이곳에 그림을 그립니다.
⑧ **소재 창** ·························· 다운로드한 브러시 소재 등을 관리할 수 있습니다.
⑨ **레이어 창** ······················ 레어어를 관리할 수 있습니다.

2-2 | 도구 선택하는 법

CLIP STUDIO PAINT PRO에는 다양한 용도에 사용할 수 있는 도구를 제공합니다.
도구는 도구 창에서 선택하면 바로 쓸 수 있습니다.
창에는 「도구 창」, 「보조 도구 창」, 「도구 속성 창」, 「보조 도구 상세 창」, 「브러시 크기 창」이 있습니다.
도구 선택의 기본 순서는 아래와 같습니다.

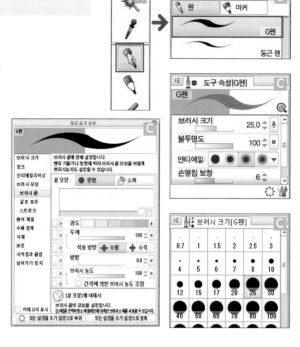

A 「도구 창」에서 도구를 선택한다.

B 「보조 도구 창」에서 용도에 알맞은 도구를 선택한다. 「도구 창」에서 선택한 도구의 종류에 따라서
선택할 수 있는 보조 도구가 달라진다.

C 「도구 속성 창」이나 「보조 도구 상세 창」에서 도구의 설정을 조절한다. 브러시 크기는 「브러시
크기 창」에서 직접 원하는 크기를 선택할 수 있다.

2-3 | 자주 사용하는 도구

배경 일러스트를 그릴 때 주로 사용하는 도구는 아래와 같습니다.

 선택 범위 도구

선택 범위를 지정하는 도구입니다. 직사각형, 타원으로 지정하는 방법, 올가미나 꺾은
선으로 지정하고 싶은 범위를 둘러싸는 방법 등이 있습니다.

 색 혼합 도구

색을 혼합하거나 흐리게 하는 도구입니다. 색의 경계가 너무 명확한 부분을 다듬을 때
사용합니다.

스포이트 도구

캔버스 위를 클릭해 색을 추출하는 도구입니다.

 그라데이션 도구

자연스러운 그라데이션을 만드는 도구입니다. 이 도구를
선택하고 드래그하면 위치나 길이, 설정에 따라 그라데
이션을 적용할 수 있습니다.

 펜 **연필** **붓** **에어브러시 도구**

브러시에 해당하는 도구들입니다. 기본적으로 이 도구들을 사용해 선을 그리고 색을
칠합니다.

 자 도구

간단하게 퍼스(투시도법(원근))를 작성할 수 있는 「퍼스 자」 좌우 대칭 구도나 대칭을
이루는 물체를 그릴 때 편리한 「대칭자」 등을 이용할 수 있습니다. 「퍼스 자」 사용법은
P.89, 「대칭자」 사용법은 P.143를 참고하세요.

 지우개 도구

이름 그대로 지우개입니다. 캔버스에서 지우고 싶은 부분을 문질러 삭제합니다.

 도형 도구

직선이나 곡선, 직사각형이나 타원 등 다양한 도형을 그리는 도구입니다.

컬러써클 창에서 색을 선택한다

컬러써클을 클릭하거나 드래그하면 직접 원하는 색을 선택할 수 있습니다.

왼쪽 아래의 컬러 아이콘에는 현재 선택되어 있는 그리기색과, 바로 쓸 수 있는 그리기 색을 표시합니다.

「그리기색」, 「배경색」, 「투명색」의 각 아이콘을 클릭하면 그리기색이 전환됩니다.

투명색을 선택하면 브러시를 지우개처럼 쓸 수도 있습니다.

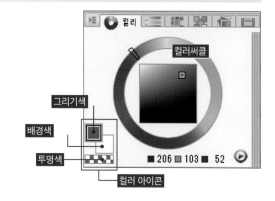

2-5 **벗어나지 않게 칠하는 기능**

아래는 밑색에서 벗어나지 않게 칠할 때 편리한 기능입니다.

아래 레이어에서 클리핑

「아래 레이어에서 클리핑(아이콘)」을 설정한 레이어의 선이나 채색은 아래 레이어에 그린 범위에만 표시됩니다. 아래에 있는 레이어의 범위를 벗어나는 부분을 드러나지 않아서 채색할 때 편리한 기능입니다.

Ⓐ 레이어 창에서 「아래 레이어에서 클리핑 ◉ 」을 클릭한다.

Ⓑ 아래 레이어의 그리기 범위만이 표시되고 벗어난 부분은 드러나지 않는다.

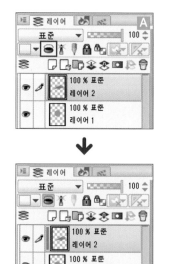

벗어난 부분은 표시되지 않는다

투명 픽셀 잠금

「투명 픽셀 잠금」이 설정된 레이어는 더 이상 투명 부분에 그릴 수 없습니다. 레이어로 구분하지 않고 덧칠할 때 편리한 기능입니다.

Ⓐ 레이어 창에서 「투명 픽셀 잠금 ◧ 」을 클릭한다.

Ⓑ 투명 부분에 그릴 수 없게 되어 밑색에서 벗어나지 않게 그릴 수 있다.

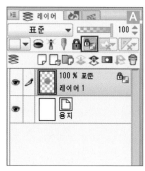

같은 레이어에 벗어나지 않게 직접 그릴 수 있다

레이어 합성 모드로 분위기 바꾸기

합성 모드는 아래에 있는 레이어의 색을 겹치는 방식을 설정하는 기능입니다. 설정된 합성 모드의 종류에 따라서 합쳐진 색의 결과가 달라집니다.

합성 모드를 설정하는 것만으로도 일러스트의 분위기를 확 바꿀 수 있습니다. 자연스러운 색감의 음영을 표현하거나 특정 부분을 빛나게 하거나 마지막 단계에서 색을 조절할 때도 효과적입니다. 다양한 장면에서 활용되는 디지털 일러스트에서 빼놓을 수 없는 중요한 기능입니다.

어느 부분에 어떤 합성 모드를 사용할지는 그때그때 다르니, 다양하게 시험해 보세요.

합성 모드의 변경은 레이어 창에서 합니다. 다양한 종류의 합성 모드가 있지만, 특히 사용 빈도가 높은 모드를 소개합니다.

곱하기

색이 자연스럽게 어두워지도록 합성합니다. 주로 음영을 표현하고 싶은 부분에 사용합니다. 선의 색을 변경하거나 일러스트를 정리할 때도 효과적입니다.

자연스러운 색감으로 음영을 그린다
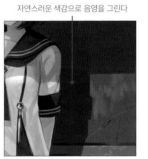

더하기/더하기 (발광)

밝게 빛나도록 색을 합성합니다. 주로 하이라이트를 넣거나 발광 표현이 필요한 부분에 사용합니다. 「더하기(발광)」은 반투명 부분에 「더하기」보다 더 강한 효과가 나타나게 합니다.

건물에서 새어나오는 빛

스크린

색이 자연스럽게 밝아지게 합성합니다. 「더하기」만큼 극단적으로 밝아지지는 않습니다. 색과 색의 경계를 다듬거나 멀리 있는 사물이 흐릿하게 보이는 상태를 표현하고 싶을 때 사용합니다.

오버레이

아래 레이어의 밝은 부분은 「스크린」, 어두운 부분은 「곱하기」로 합성합니다. 최종 색 조절 등에 사용합니다.

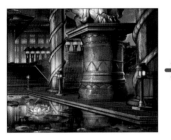 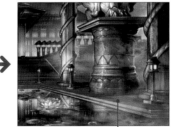
연무를 넣어서 원근감 표현한다

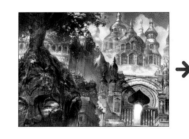
명암의 강약이 드러나도록 색을 조절한다

비교 (밝음)

합성 모드를 설정한 레이어와 아래 레이어 색과 비교해 밝은쪽 색이 되도록 합성합니다. 보통 아래에 있는 색을 억누르고 싶을 때 사용합니다.

원경의 색을 조절해 원근감을 강조한다

©POINT© **레이어 폴더의 합성 모드**

레이어 폴더에 합성 모드를 설정하면 폴더에 있는 모든 레이어의 합성 모드가 바뀝니다. 합성 모드 「통과」는 레이어 폴더에만 설정할 수 있는데 폴더에 있는 레이어 합성 모드나 색조 보정 효과가 폴더 밖에 있는 레이어에도 적용됩니다.

2-7 이미지에 흐림 효과 적용하기

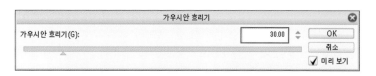

[필터] 기능으로 화상을 가공&처리를 실행할 수 있습니다. 특히 자주 사용하는 기능이 [필터] 메뉴 → [흐리기]에 있는 [가우시안 흐리기]입니다. 자연스럽게 흐려지도록 가공할 수 있어, 피사계심도(P.40)를 표현할 때 중요한 기능입니다.
표시된 창의 「흐림 효과 범위」에 입력한 수치가 높으면 높을수록 흐린 정도가 강해집니다.

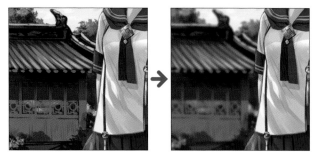

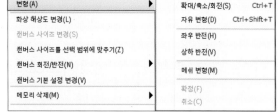

2-8 이미지를 변형한다

[편집] 메뉴 → [변형]에서 화상의 확대나 축소, 변형, 반전 등을 조작할 수 있습니다.
불러온 사진을 배치할 때 자주 사용하는 기능입니다.

확대/축소/회전

화상의 확대, 축소, 회전시키는 기능입니다.
확대, 축소는 「핸들」을 드래그하면 됩니다.
회전은 커서가 (아이콘 ↰)으로 바뀌면 원하는
방향으로 드래그합니다.
Enter키를 누르면 완료됩니다.

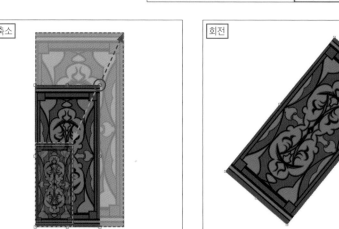

자유 변형

화상 형태를 변경하거나 화상을 원근에 맞게 변형할 수 있는 기능입니다. 「핸들」을 드래그하면 자유롭게 변형할 수 있습니다. ctrl (macOS: command)를 누른 채 「핸들」을 드래그하면 화상의 확대·축소도 가능합니다.

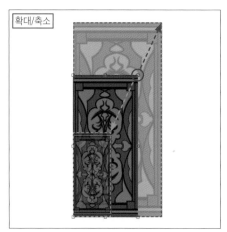

좌우 반전/상하 반전

화상을 상하좌우로 반전하는 기능입니다.

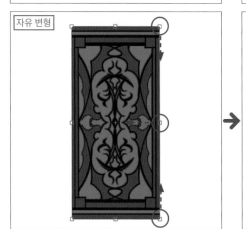

2-9 레이어 마스크를 활용한다

레이어 마스크는 레이어에 그린 일러스트의 일부분을 가려서 숨기는 기능입니다. 일러스트 자체를 지우는
것이 아니라 마스크(숨긴다)로 덮는 기능이므로, 언제든 원래대로 되돌릴 수 있습니다.
아래의 순서는 레이어 마스크의 기본적인 사용법입니다.

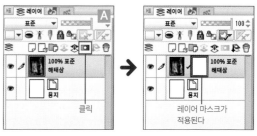

클릭

레이어 마스크가
적용된다

A 레이어 마스크 설정은 레이어 창에서 레이어 마스크를 적용할
레이어를 선택하고 「레이어 마스크 작성()」을 클릭한다.

B 적용된 레이어의 레이어 마스크 섬네일을 선택한 상태로 지우개
나 투명색 브러시로 지우면 그 부분을 숨길 수 있다. 마스크로 설
정한 범위 주변 캔버스에 (투명색 이외의 색상의 브러시로) 그림
을 그리거나 레이어 마스크 자체를 삭제하면 원래대로 되돌릴 수
있다.

레이어 마스크의 섬네일을 선택, 삭제한다.

지운 부분이 가려져 보이지 않는다

선택 범위 이외를 마스크/선택 범위를 마스크

지우개나 브러시를 사용하는 방법 외에도 선택 범위를 활용해 레이어 마스크를 설정할 수 있습니다.
[선택 범위를 마스크]는 선택 범위 이외를 마스크로 숨깁니다.
반대로 [선택 범위 이외를 마스크]는 선택 범위를 마스크로 숨깁니다.
각각 [레이어] 메뉴 → [레이어 마스크](또는 레이어 창의 레이어 위에 커서를 두고 우클릭 → [레이어 마
스크])에서 설정할 수 있습니다.

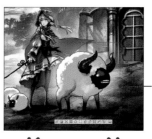

양을 중심으로
선택 범위를 지정

선택 범위 이외를 마스크

선택 범위를 마스크

2-10 레이어에서 선택 범위를 지정한다

CLIP STUDIO PAINT PRO에는 레이어의 그림 부분을 선
택 범위로 지정하는 기능이 있습니다.
레이어 창에서 레이어의 섬네일을
ctrl (macOS: command) + 클릭하면 선택 범위로 지정
할 수 있습니다.
이미 그린 부분을 선택 범위로 지정하고 그 범위를 확장해
색을 채우거나 배치한 텍스처 소재를 선택 범위로 지정하는
등 생각보다 쓸 일이 많은 편리한 기능입니다.

ctrl + 클릭

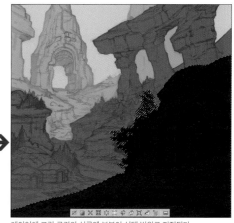

레이어에 그린 근경의 실루엣 부분이 선택 범위로 지정된다

③ 이 책에서 사용하는 브러시

3-1 커스텀브러시

저자(조우노세, 후지초코)가 실제로 사용한 커스텀브러시 목록이며, 특전 데이터에
포함되어 있습니다.

※특전 데이터에 대해서는 P.5를 확인해주세요.

조우노세

① TF 밑그림

② TF 선화

③ TF 메인

④ TF 채색

⑤ TF 에어브러시

⑥ TF 지우개

⑦ TF 연하게 지우기

⑧ TF 페인팅나이프

흐릿하게 다듬는 데 사용하는 브러시

⑨ TF 흐리기 / TF 번지듯 흐리기

⑩ TF 질감펜

⑪ TF 텍스처

⑫ TF 식물 / TF 식물 대

⑬ TF 초지

⑭ TF 이끼

⑮ TF 나뭇결

⑯ TF 나무 단색 / TF 나무 단색 세로

TF木々単色

TF木々単色 縦長

⑰ TF 평원

TF平原

⑱ TF 지면

TF地面

⑲ TF 벽나뭇잎

TF壁葉

⑳ TF암벽 凹 / 암벽 凹2

TF岩壁 凹

TF岩壁 凹2

㉑ TF암벽 凸 / 암벽 凸2

TF岩壁 凸

TF岩壁 凸2

㉒ TF 벽돌 凸 / 벽돌 凹

TFレンガ 凸

TFレンガ 凹

㉓ TF 산 凹

TF山 凹

㉔ TF 구름 흐림 / 구름 가장자리 / 구름 단단함

TF雲 モヤモヤ

TF雲 切れ端

TF雲 硬

㉕ TF 폭포

TF滝

㉖ TF 새

TF鳥

㉗ TF 반딧불

TF蛍

㉘ TF 천

TF布

후지초코

㉙ G펜 TF

펜 도구인 「G펜」의 「불투명도 영향 기준의 설정」에서 「필압」에 체크를 하면, 필압에 따라서 브러시 크기와 함께 불투명도도 달라지는 브러시가 됩니다.

다운로드 브러시

저자인 후지초코가 「ASSETS」에서 받아서 사용한 브러시 소재를 소개합니다.

❶ 사각수채(四角水彩)

아날로그 질감을 드러나도록 채색하고 싶을 때 편리한 브러시입니다.

四角水彩 (by : のきした)

https://assets.clip-studio.com/ko-kr/detail?id=1481478

❸ 연필R(鉛筆R)

일러스트레이터 redjuice가 만든 아날로그의 느낌을 재현한 브러시입니다.

鉛筆R (by : セルシス公式／CELSYS)

https://assets.clip-studio.com/ja-jp/detail?id=1358981

❷ 연필5혼합(鉛筆 5 混合)

브러시 세트인 「연필 브러시(鉛筆ブラシ)」 중에 하나입니다. 주로 선화를 그릴 때 사용합니다.

鉛筆ブラシ (by : がうたま)

https://assets.clip-studio.com/ko-kr/detail?id=1640278

❹ 나뭇잎다발2(はっぱ群隊 2)

브러시 세트인 「ひみつきち Painting Brush Set」 중에 하나입니다.

밀집된 식물을 그릴 때 사용합니다.

ひみつきち Painting Brush Set (by : diceproj)

https://assets.clip-studio.com/ko-kr/detail?id=1690099

◎POINT◎ **브러시 소재 다운로드 방법**

위에서 소개한 브러시 소재는 「CLIP STUDIO」의 「ASSETS」 항목에서 받을 수 있습니다.

A　「CLIP STUDIO」를 실행하고 「ASSETS」을 클릭한다.

B　브러시 이름을 입력해 소개를 검색한다.

C　소재를 찾으면 소재의 섬네일을 클릭해, 소재 상세 페이지로 이동한다.

D　「다운로드」를 클릭하면 받을 수 있다.

※다운로드를 하려면 CLIP STUDIO PAINT의 무료 계정을 등록하고, 「CLIP STUDIO」에서 로그인을 해야 합니다.

※소재는 무료와 유료로 나눠져 있습니다.

※「CLIP STUDIO」에서 받은 소재는 CLIP STUDIO PAINT의 소재 창에 있는 「다운로드」

※CLIP STUDIO PAINT 홈페이지의 「ASSETS」 항목에서도 소재를 찾을 수 있습니다.

※소재는 보조 도구 창(P.12)으로 드래그&드롭하면 바로 쓸 수 있습니다.

 →

배경 일러스트의 기본

2

장

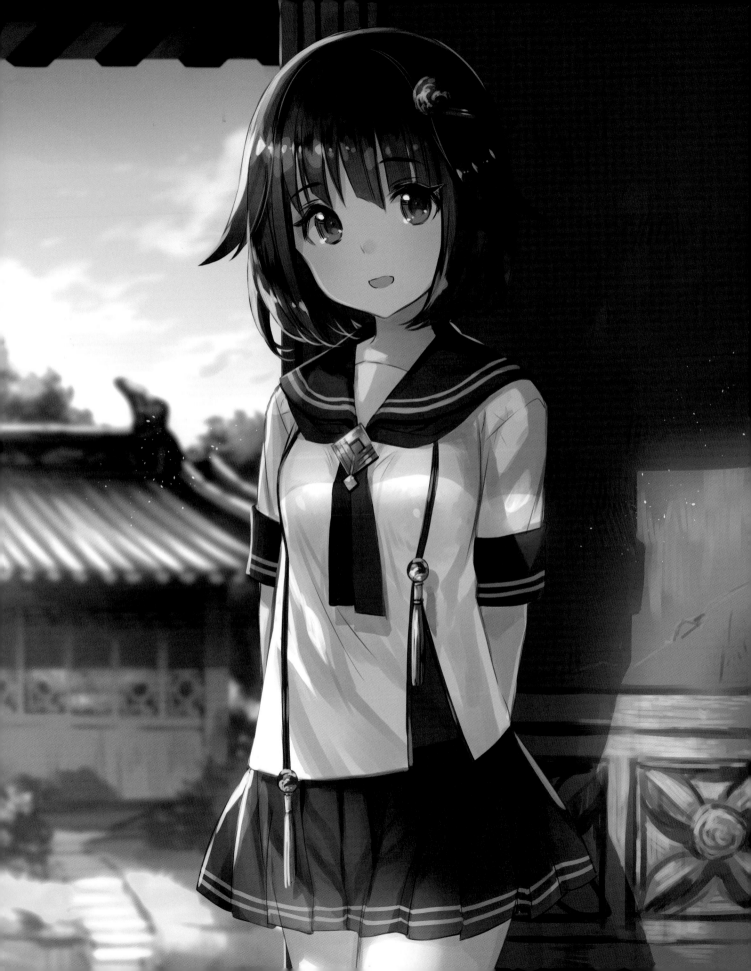

01 기다림

- 캐릭터와 조화를 이루는 배경 그리는 법 -

Illust & Making by 후지초코

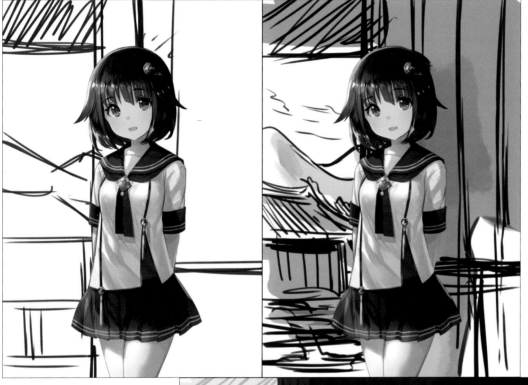

◆설명 포인트

여러분들 중에는 「배경만 그리고 싶은 사람」 이외에도, 「막상 캐릭터는 그렸지만, 배경은 어떻게 그려야 할지 몰라 고민인 사람」도 많을 겁니다.

가장 먼저 캐릭터가 메인인 일러스트에 간단히 배경을 넣는 방법을 설명하겠습니다.

캐릭터 뒤로 배경이 들어가면 현재의 상황과 어떠한 세계관인지를 쉽게 전달할 수 있습니다.

◆세계관 설정

P.22의 일러스트를 보면 자연에 둘러싸인 높은 건물도 없는 한가로운 시골 마을이 무대라는 것을 알 수 있습니다. 민가 옆에서 친구(=이 일러스트를 보는 여러분)를 기다리고 있는지도 모릅니다.

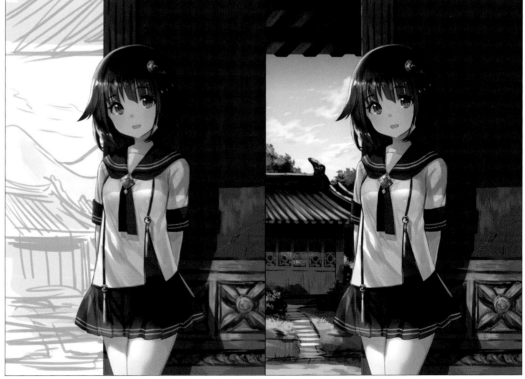

1 러프를 그린다

1-1 캐릭터 일러스트를 준비한다

캐릭터 일러스트를 먼저 그렸습니다. 그러나 어떤 상황인지 파악하기가 쉽지 않습니다.
이럴 때는 상황을 이해할 수 있게 배경을 넣어주면 세계관이 넓어집니다.

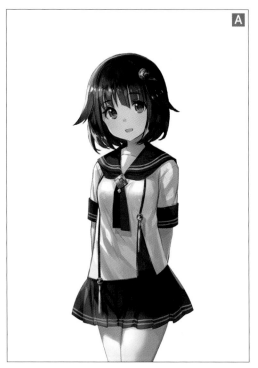

A [파일] 메뉴 → [신규]로 캔버스를 작성하고 캐릭터를 그린다. 매력적인 일러스트가 되도록 배경을 그려 넣는다.

동양풍의 핵심

캐릭터에 대해서 조금 보충 설명을 하겠습니다.
예를 들어 세일러복 같이 자주 쓰이는 의상이라도 오른쪽 그림처럼 특정 부분에 일본식 소품을 넣어주면, 동양 판타지의 분위기가 느껴집니다.

1-2 대강 러프를 그린다

배경에 들어갈 구성 요소의 위치를 대강 잡습니다. 원근감을 느껴지도록 캐릭터 바로 뒤에
건물의 벽을 배치했습니다.

러프를 2개의 레이어로 나눠서 조금씩 형태를 잡아간다

A 2개의 레이어로 나눠서 러프를 그린다. [레이어] 메뉴 → [신규 래스터 레이어]를 선택하고, 러프용 레이어를 추가한다.

B 커스텀브러시 「G펜 TF(P.19)」를 사용해, 러프1 레이어에 윤곽선 으로 배경에 뭐가 있는지 알 수 있을 정도로만 대강 그린다.

C 러프2 레이어에는 각 구성 요소의 형태를 알아볼 수 있을 정도로 연하게 그린다.

◎POINT◎ 일단은 그린다

생각만 하지 말고 일단 그려보세요. 특히 러프는 자기만 알아볼 정도라도 상관없으니, 잘 그리려고 애쓸 필요도 없습니다. 처음부터 해답을 찾을 필요도 없습니다. 원경의 「산」도 그리는 도중에 「나무」로 바뀌었습니다.
일러스트는 실제로 손을 움직이면서 시행착오를 거쳐야 아이디어가 샘솟고, 실력도 좋아집니다.

2 안내선 작성

2-1 가로와 세로로 안내선을 긋는다

가로세로로 선을 긋습니다. 이 안내선을 기준으로 배경에 넣고 싶은 사물을 그립니다.

A 러프2 레이어 위에 안내선용 레이어를 작성한다.

B 눈높이(eye level, P.64)를 확실하게 정하고, 작은 격자가 되도록 촘촘하게 가로세로로 안내선을 긋는다.

👁	100%표준 캐릭터	**A**
	100%표준 러프1	
👁 ✏	100%표준 가로세로 안내선	
👁	100%표준 러프2	

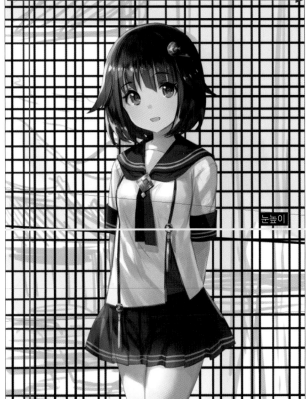

눈높이

◎POINT◎ 안내선 긋는 방법

가로세로 안내선은 도형 도구의 「직선」을 사용하면 간단히 그을 수 있습니다.
또는 자 도구의 「직선자」를 설정하면 프리핸드로도 가능합니다.

◎POINT◎ 브러시 크기

브러시 크기는 캔버스의 크기와 그리고 싶은 장소에 따라 달라지므로 정답은 없습니다. 필압의 강약을 조절해서 그립니다.
덧붙이자면 이번 일러스트(이미지 크기 : 폭 2894px X 높이 4093px, 해상도 350dpi)는 캐릭터 선화 「3~5px」, 배경 러프 「25~35px」, 벽의 디테일 「30~50px」, 원경 「20~30px」로 그렸습니다.
채색은 말 그대로 임기응변입니다. 좁은 부분은 「10~30px」, 넓은 부분은 「700px」 정도로 설정하고 칠한 부분도 있습니다.

브러시 크기 창

◎POINT◎ 안내선을 참고해서 그린다

이번에는 가로세로의 안내선만으로 깊이가 없는 공간을 만들었습니다. 안내선을 참고해 벽의 문양과 원경의 건물 등을 프리핸드로 그렸습니다.

3 벽을 그린다

3-1 벽의 밑색을 채운다

캐릭터 바로 뒤에 있는 건물의 벽을 그립니다.
먼저 도형 도구의 「직사각형」으로 밑색이 될 형태와 색을 정합니다.

A 벽을 그릴 레이어를 작성한다.

B 도형 도구의 「직사각형」을 선택한다. 도구 속성에서 「선/채색」 항목을 「채색 작성 ◢ 」으로 설정한다.

C 도구를 드래그해서 건물 벽의 형태와 색을 칠한다. 동양의 분위기를 강조하려고 주홍색으로 채웠다.

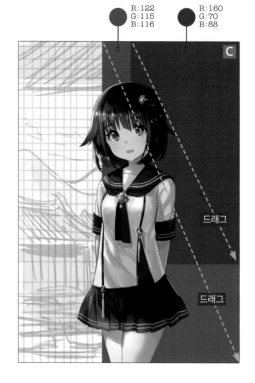

R:122 G:115 B:116
R:160 G:70 B:88

드래그
드래그

동양풍의 핵심

주홍색은 동양의 분위기를 표현할 때 빼놓을 수 없는 색입니다.

3-2 문양을 그린다

안내선을 사용해서 벽의 문양을 그립니다. 아날로그 느낌을 표현하려고
자 도구는 사용하지 않고 프리핸드로 그렸습니다.
지나치게 꼼꼼한 묘사는 피하고 선으로 대강 문양을 그립니다.

A 「2-1」에서 작성한 안내선 레이어를 「3-1」로 벽의 밑색을 채운 레이어 위로 옮긴다.

B 안내선을 기준으로 문양을 그린다. 다운로드한 「사각수채(P.20)」 브러시를 사용해 최대한 아날로그 느낌이 들도록 그린다.

C 벽의 문양은 「2-1」에서 작성한 안내선을 기준으로 틀을 잡은 다음 선으로 대강 문양을 그린다. 벽에 새겨진 문양이므로 입체감을 의식한다.

◎POINT◎ 안내선 조절

안내선 레이어는 그리는 부분에 따라서 적절하게 위치를 옮겼고, 구분하기 쉽도록 색과 불투명도를 조절했습니다.

3-3 그림자로 입체감을 살린다

벽에 캐릭터의 그림자를 그려 넣습니다. 이번 단계가 무척 중요합니다!
그림자를 넣으면 캐릭터와 벽 사이에 공간이 있다는 것이 표현되고 일러스트에 입체감이 생깁니다.

A 합성 모드(P.15) 「곱하기」 레이어를 추가한다. 벽의 밑색 레이어에 「아래 레이어에서 클리핑(P.14)」을 적용하고 불투명도를 「50%」 정도로 낮춘다.

B 「사각수채」 브러시를 사용해 벽에 캐릭터의 그림자를 그려 넣는다. 그림자의 형태를 명확하게 그릴 필요는 없다. 윗부분에는 처마의 그림자를 크게 넣었다.

처마의 그림자

캐릭터의 그림자

3-4 캐릭터에 그림자를 넣는다

캐릭터에도 처마의 그림자를 넣습니다.
이때 벽에 들어간 그림자와 평행이 되도록 신경을 씁니다. 벽과는 달리 굴곡이 있는 캐릭터의 인체부분은 경계선을 적절히 변형시켜주면 더 그럴듯해집니다.

A 합성 모드 「곱하기」 레이어를 추가한다. 캐릭터 레이어에 클리핑을 적용하고, 불투명도를 「21%」 정도까지 내린다.

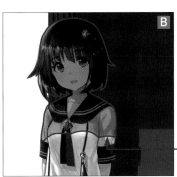

B 「G펜 TF」로 캐릭터에 처마의 그림자를 넣는다. 벽의 그림자와 평행을 유지하면서, 인체의 굴곡에 맞추어 경계를 표현한다.

기본적으로 벽의 그림자와 평행하게. 단, 경계 부분은 굴곡에 알맞은 형태로 그린다

C 이대로는 캐릭터가 어디 아픈 것처럼 안색이 좋지 않으므로, 에어브러시 도구의 「부드러움」을 사용해, 얼굴에 연한 오렌지색을 올린다. 추가로 반사광이 들어오는 캐릭터의 외곽과 눈동자의 하이라이트 부분의 그림자를 지우개 도구의 「딱딱함」으로 지운다.

◎POINT◎ 광원의 맞게 그린다

그림자 표현은 캐릭터와 배경의 「광원(빛이 들어오는 방향)」에 알맞게 그리는 것이 중요합니다. 이번 일러스트는 광원을 왼쪽 위에 설정했습니다. 따라서 캐릭터의 그림자는 오른쪽에 생깁니다.
캐릭터를 그리는 단계에서 확실하게 광원의 위치를 설정해 두면, 배경을 그릴 때 헷갈릴 일이 없습니다.

광원은 왼쪽 위

3-5 벽의 질감을 묘사한다

벽의 표면을 묘사합니다.
브러시의 터치를 일부러 남기거나 작은 사선을 넣어서 약간 낡은 질감을 표현합니다.

작은 사선　　브러시의 터치를 남긴다

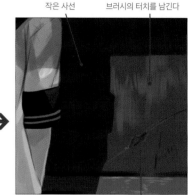

A 벽에 질감을 더해 세월의 흔적을 표현한다. 「사각수채」 브러시로 터치를 남기거나 작은 브러시로 작게 사선을 넣는다. 꼼꼼하게 그리기보다는 대강 불규칙한 느낌이 되게 그린다.

B 아래쪽의 문양 부분에도 질감을 더한다. 어느 정도 터치의 방향을 일정하게 유지하면, 대강 그려도 조잡한 느낌이 없다.

C 빛이 닿는 부분에는 약간 노란 빛깔의 색(태양광의 색)을 덧칠한다.

눈에 띄는 흔적

빛이 닿는 부분에 태양광의 색을 덧칠한다

D 일단 벽이 완성. 문양과 질감은 대략적으로 그려도 그림 전체를 보면 세밀하게 묘사한 것처럼 보인다.

◎POINT◎　레이어 수를 적절하게 조절한다

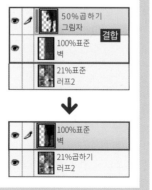

저는 최대한 적은 수의 레이어로 작업을 합니다. 예를 들어 「3-3」에서 작성한 그림자 레이어는 어느 정도 그린 시점에 벽의 밑색 레이어와 결합시켰습니다. 데이터도 가벼워지고 레이어 구조가 복잡하지 않아서 확인이 수월하기 때문입니다.

그러나 레이어 관리 방법에 관해서는 제가 쓰는 방법이 반드시 옳다는 뜻이 아닙니다. 이번에는 벽을 그린 레이어에 질감을 직접 묘사했지만, 새로 레이어를 추가하고 그리면 수정이 쉬운 장점이 있습니다.

상황마다 다른 것이니, 익숙해질 때까지는 적절히 레이어를 추가해가면서 작업하면 실수를 최대한 줄일 수 있습니다.

레이어 결합은 [레이어] 메뉴 → [아래 레이어와 결합] 또는 [선택 중인 레이어 결합]을 선택합니다.

4 처마를 그린다

벽보다 안쪽에 처마를 그립니다. 벽과 마찬가지로 기본적으로 밑그림을 작성 → 묘사의 순서입니다.
대부분 도형 도구만으로 간단히 그립니다. 원근이 정확하지 않더라도 그럴 듯한 인상이 되도록 합니다.

A 벽을 그린 레이어 아래에 새로 레이어를 작성한다.

B 도형 도구의 「직사각형」을 선택한다. 도구 속성 창에서 「선/채색」을 「채색 작성
(◢)」으로 설정한다.

C 도구를 드래그해서 처마의 밑그림이 될 형태와 색을 정한다. 크기는 러프를 참
고한다.

D 처마의 서까래를 그릴 레이어를 추가한다. 이대로는 러프가 **C** 에서 그린 처마
의 밑그림에 가려져 보이지 않으니, 위로 옮긴다.

E 도형 도구의 「직선」을 선택한다.

F 비스듬한 직선을 하나 긋고, 복사해서 배치한다. 안쪽 부분도 같은 방법으로 그
려서 입체감을 살린다.

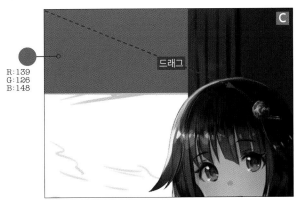

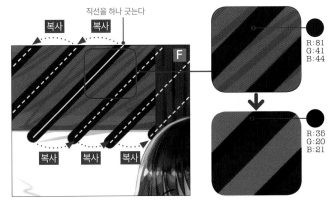

서까래의 불필요한 부분을 지우개로 지우고 형태를 다듬습니다.

A 벗어난 부분을 지우개 도구의 「딱딱함」으로 지우고, 서까
래의 단면이 처마와 평행이 되게 다듬는다.

B 불필요한 부분을 지우고 입체감을 더한다.

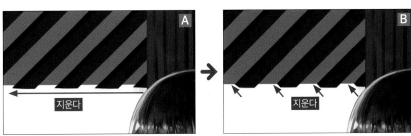

◎POINT◎ **직선으로 지운다**

지우개 도구를 [shift]를 누른 채로 드래그하면 직선으로 지울 수 있습니다.
도형 도구의 「직선」을 투명색으로 사용해도 같은 효과가 있습니다.

4-3 전체를 고르게 묘사한다

벽과 마찬가지로 묘사를 하고 전체를 다듬어줍니다. 흐림 효과는 언제든 적용할 수 있으니 벽 이외에는 대강 묘사해도 괜찮습니다.

A 가로 방향의 서까래도 「4-1」, 「4-2」의 과정과 동일하게 그린다.

B 벽과 마찬가지로 그림자를 넣는다. 처마는 본래 그늘진 영역이므로 현실에서는 이 정도로 그림자가 어둡지 않지만, 조금 과장되게 넣어서 입체감을 강조한다. 추가로 벽의 왼쪽 가장자리에 하이라이트를 넣고, 처마와 벽의 경계를 선명해지게 다듬는다.

C 처마의 색이 너무 밝으므로 합성 모드를 「곱하기」로 설정한 레이어를 이용해 전체가 한 단계 더 어두워지게 칠한다.

D 서까래가 지나치게 도드라지므로, 진한 보라색을 선택하고 에어브러시 도구의 「부드러움」으로 디테일을 흐릿해지게 만든다. 벽과의 경계 부분이 특히 흐려지게 한다.

동양풍의 핵심

아래의 사진이 이번에 처마를 그릴 때 참고한 사진입니다. 자신의 지식과 경험만으로는 한계가 있으니, 자료를 보면서 그려보세요. 설득력 있는 일러스트를 그리는 데 효과적인 방법입니다.

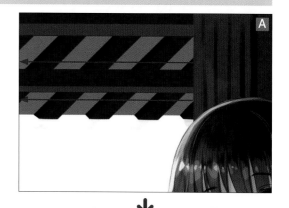

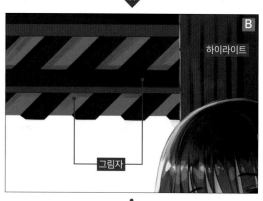

하이라이트

그림자

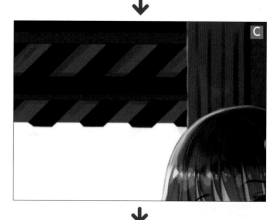

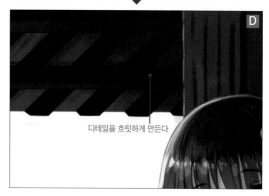

디테일을 흐릿하게 만든다

5 배경을 그린다

5-1 하늘을 그린다

벽이나 처마보다 안쪽의 풍경을 그립니다. 우선 하늘의 색을 정합니다.

A 처마 레이어 아래에 신규 레이어를 작성한다.

B 그라데이션 도구의 「낮 하늘」을 선택한다.

C 도구를 드래그해서 하늘 부분에 그라데이션을 채운다.

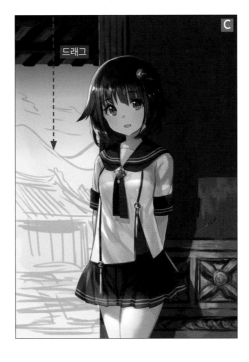

◎POINT◎　그라데이션 조절

그라데이션 도구의 도구 속성 창에서 「그리기 대상」 항목을 「그라데이션 레이어를 작성」으로 설정하면, 레이어가 추가되면서 그라데이션이 들어갑니다.
이 레이어는 조작 도구의 「오브젝트」를 사용해 핸들을 드래그하면 그라데이션의 형태와 위치, 방향을 언제든 변경할 수 있습니다.
그라데이션 이미지가 떠오르지 않을 때는 꼭 써보시기 바랍니다.

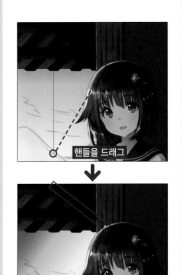

그라데이션의 방향을 변경할 수 있다

5-2 건물의 밑그림을 그린다

가로세로의 안내선을 사용해 건물의 밑그림을 그립니다. 원경의 건물은 나중에 강한 흐림 효과를 적용하는 부분이므로, 대강 형태를 파악할 수 있으면 충분합니다.

A 하늘을 그린 레이어 위에 레이어를 새로 작성한다.

B 「G펜 TF」를 사용해 프리핸드로 건물의 대강 형태를 그린다.

C 건물의 밑색을 칠한다.
그 아래로 초지의 밑색을 칠한다. 초지는 빛이 닿는 부분(밝은 녹색)과 닿지 않는 부분(어두운 녹색)을 미리 구분해둔다.

가로세로의 안내선을 기준으로 건물을 그린다

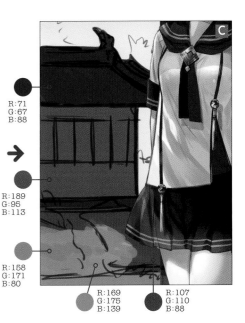

R:71
G:67
B:88

R:189
G:95
B:113

R:158
G:171
B:80

R:169
G:175
B:139

R:107
G:110
B:88

5-3 빛과 그림자를 그려 넣는다

밑그림을 그린 다음에 세밀한 부분을 조금 더 자세히 묘사합니다.

이번에도 중요한 것은 「빛과 그림자」입니다. 형태를 정확하게 그린다기보다는 왼쪽 위에 있는 광원을 강하게 의식하고, 그늘이 지는 부분, 빛이 닿는 부분을 구분한다는 느낌으로 칠하면 됩니다.

A 「G펜 TF」의 필압을 조절하면서 그린다. 지붕 기와는 빛이 닿는 부분을 대강 칠하는 식으로 표현한다. 지붕의 그림자가 드리운 외벽 부분을 어둡게 한다.

B 브러시의 불규칙한 터치로 풀을 표현한다. 「5-2」의 **C**에서 미리 구분해둔 빛이 닿는 부분은 밝은 녹색, 건물의 그림자 부분은 어두운 녹색으로 그린다.

빛이 닿는 부분을 칠하고, 지붕의 기와를 표현

A

그늘이 지는 부분

B

지붕의 그림자 부분을 어둡게 한다

빛이 닿는 부분

5-4 창문의 문양을 그린다

건물의 창문에 문양을 그리고, 동양의 이미지를 강조합니다. 사진 자료를 참고해서 그렸습니다.

A 레이어를 새로 작성하고, 자료를 참고하면서 창문에 문양을 그린다. 「G펜 TF」의 필압을 조절하고, 규칙적인 형태보다도 손으로 그린 아날로그 느낌이 드러나게 처리한다.

B 복사&붙여넣기로 문양을 추가한다. 윗부분은 지붕의 그림자가 드리운 부분이므로 어둡게 한다.

C 벽과 마찬가지로 질감을 묘사하면 건물은 완성이다.

A

복사 복사 복사 복사

→

윗부분은 어둡게 한다

B

동양풍의 핵심

건물은 사진 자료를 참고해 그렸습니다.

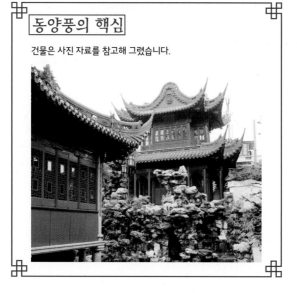

C

5-5 건물 뒤에 나무를 그린다

「1-2」의 러프 단계에서 건물 뒤에 산을 그렸지만, 작업을 진행하다 보니 밸런스가 맞지 않아 보여서 나무로 변경했습니다.

A 「나뭇잎다발2 (P.20)」 브러시를 사용해 건물 뒤에 나무를 그린다. 이때도 빛과 그림자가 중요하므로, 한 덩어리로 나무의 형태를 잡고, 빛이 닿는 면은 밝은 녹색, 그늘이 지는 면은 어두운 녹색을 사용한다.

5-6 구름을 그린다

하늘에 구름을 그립니다. 브러시의 불규칙한 터치로 구름의 형태를 표현할 수 있습니다.

A 붓 도구 「유채」 그룹의 「유채 평붓」으로 구름의 형태를 그린다.

B 아랫부분을 조금 어두운 색으로 칠해서 구름의 두께를 표현한다.

C 원경을 그리고 나면, 전체적으로 거의 완성이다.

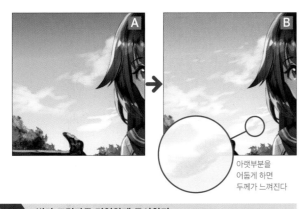

아랫부분을
어둡게 하면
두께가 느껴진다

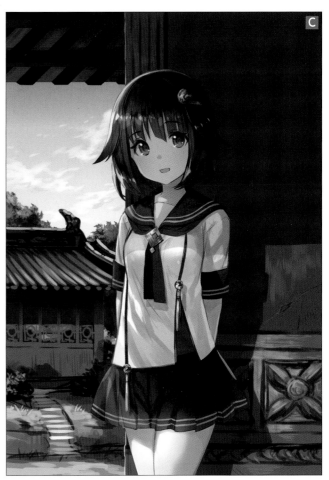

◎POINT◎ 빛과 그림자로 리얼하게 묘사한다

이후에 흐리게 처리할 때도 있지만, 건물과 초지는 자세히 보면 거친 느낌이 도드라지고, 묘사도 거의 하지 않았습니다.
그럼에도 위화감 없이 사실적으로 보이는 이유는 빛과 그림자의 설정이 확실하기 때문입니다.
반대로 빛과 그림자의 설정이 엉망이면 아무리 세밀하게 묘사해도 공간감을 표현할 수 없습니다.

6 마무리

6-1 원경에 흐림 효과를 적용한다

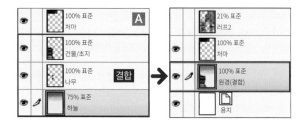

캐릭터가 돋보이도록 배경에 흐림 효과를 적용합니다.

카메라의 「피사계심도(P.40)」를 활용한 기법으로 초점을 맞춘 부분(이번에는 캐릭터와 캐릭터 가까이에 있는 요소)을 제외하고, 전부 흐리게 하면 캐릭터가 돋보입니다.

특히 캐릭터가 메인인 일러스트에서 배경을 그릴 때 효과적인 방법입니다.

흐림 효과를 적용할 배경 부분은 상세하게 묘사할 필요가 없어서, 작업 시간도 크게 단축할 수 있습니다.

A 「5-1」~「5-6」의 단계에서 원경을 그린 레이어를 선택하고, [레이어] 메뉴 → [선택 중인 레이어 결합]을 실행한다.

B 결합한 원경 레이어에 [필터] 메뉴 → [흐리기] → [가우시안 흐리기(P.16)]를 적용한다. 「흐림 효과 범위」의 수치를 「30」으로 설정했다.

C 그러면 카메라의 조리개를 크게 개방해서 찍은 사진처럼 원경이 흐려진다.

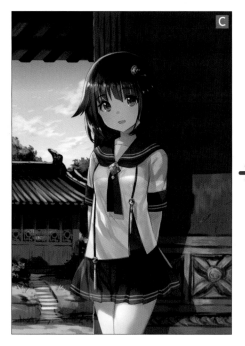

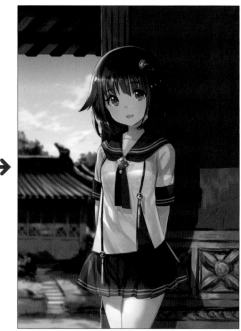

6-2 처마에 흐림 효과를 적용한다

처마도 마찬가지로 흐림 효과를 적용합니다. 원경보다도 캐릭터에 가까워서 약하게 조절합니다.

A 처마를 그린 레이어를 선택한다.

B [가우시안 흐리기]를 적용한다. 「흐림 효과 범위」의 수치를 「10」으로 설정했다.

C 이것으로 처마도 흐려졌다. 원경보다 흐림 효과는 약하다.

6-3 음영의 차이로 드라마틱하게 연출한다

부드러운 빛을 넣어서 음영의 차이를 강조하고, 화면을 드라마틱하게 연출합니다.

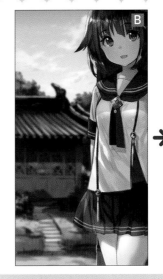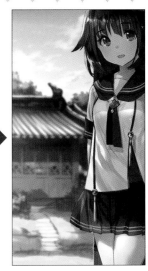

A 합성 모드 「더하기(발광)」 레이어를 새로 추가한다. 불투명도를
「80%」정도로 내린다.

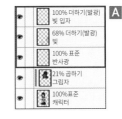

B 에어브러시 도구의 「부드러움」으로 빛이 닿는 부분에 흐릿하게
오렌지색을 칠한다.

6-4 캐릭터를 정리하면 완성

캐릭터 주변에도 흐릿하게 부드러운 빛을 넣고, 가장자리 부분(머리카락과 옷 등)에 크림색으로
반사광을 넣고, 캐릭터의 존재감을 강조합니다.
마지막으로 분위기에 따라서 빛의 입자를 뿌려 주는 것도 좋습니다. 더 사실적인 그림이 됩니다.
캐릭터뿐인 일러스트와 비교하면 상황과 세계관을 더 쉽게 파악할 수 있습니다. 「배경」이라고 하
면 「건물을 촘촘하게 많이 묘사하자!」 혹은 「원근을 완벽하게 활용할 수 있어야 해!」라고 생각하기
쉬운데, 이런 식으로 간단하고 편리한 방법부터 도전해 보세요.

A 반사광을 그릴 표준 레이어, 캐릭터 주변의 빛,
빛 입자를 넣을 합성 모드 「더하기(발광)」 레이
어를 새로 작성한다.

B 「G펜 TF」로 머리카락과 옷의 가장자리에 크림
색 반사광을 넣는다.

C 캐릭터 주변의 빛이 닿는 부분에 오렌지색의
부드러운 빛을 넣는다.

D 에어브러시 도구의 「물보라」를 사용해 빛 입
자를 뿌린다. 도구 속성 창에서 「입자 크기」를
작게 조절하면 좋다.

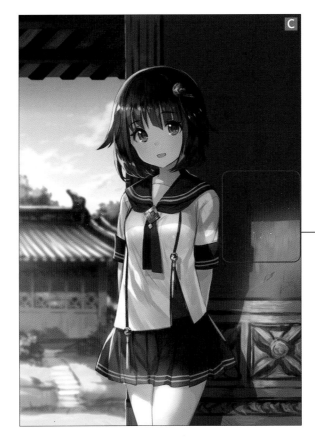

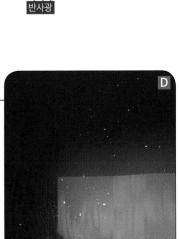

반사광

빛과 음영

빛과 음영을 잘 사용하면 일러스트에서 3차원의 입체감을 표현할 수 있습니다. 일러스트를 그릴 때는 광원(빛이 들어오는 방향)이 「어디에 있는지」, 「어느 정도의 강도인지」를 정확하게 설정하고, 설정에 알맞게 음영을 넣어 보세요.

광원의 변화

01 자연광(낮)

낮 동안은 광원이 대부분 태양입니다. 기본적으로 화면 앞쪽에 있는 사물일수록 진하고 선명하게 보이고, 반대로 안쪽에 있는 사물일수록 하얗게 밝아지고 흐릿해 보입니다(P.67「공기원근법」).
음영은 광원인 태양의 반대쪽으로 평행하고 길게 뻗은 것처럼 보이는데, 태양이라는 광원이 너무 거대하기 때문입니다. 평행을 의식하면서도 약간 기울여서 음영을 그리면 자연스럽습니다.

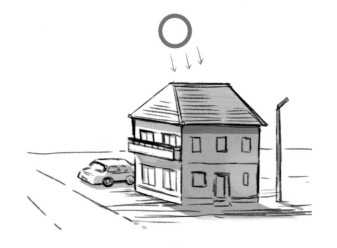

02 자연광(해질 무렵)

태양을 등진 상태인 역광은 음영이 사방으로 퍼지는 것처럼 보입니다.

건물에 가려졌지만, 광원(태양)은 이 위치에 있다.

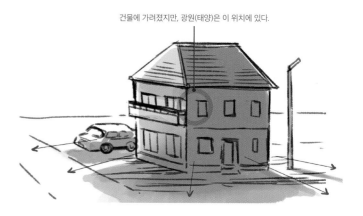

03 인공조명(밤)

밤은 건물의 조명과 달빛 등 광원이 여러 개일 때가 많고, 각각의 광원에 가까운 사물일수록 밝고, 멀어질수록 어두워집니다.
기본적으로 빛은 각 광원을 중심으로 흐릿하게 퍼집니다.
가로등과 라이트처럼 방향성이 있는 빛은 뻗어가는 방향으로 빛줄기처럼 보입니다. 이때도 광원이 가장 밝고, 광원에서 멀어질수록 빛줄기는 흐릿해집니다. 벽과 지면에
빛이 닿으면, 그 부분에 빛이 모여 밝아지고, 광원과 마찬가지로 중심에서 흐릿하게 퍼져나갑니다.

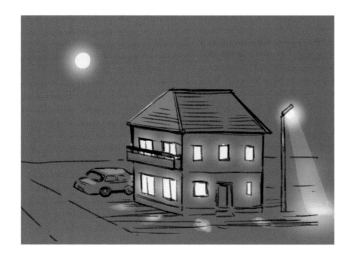

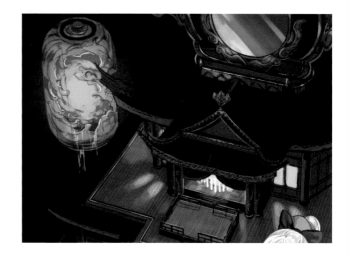

음영으로 거리를 표현한다

사물의 입체감뿐만 아니라, 사물과 사물 사이의 거리와 관계성도 음영으로 표현할 수 있습니다. 예를 들면 같은 선화를 사용하더라도, 음영을 넣는 방법을 바꾸면 인상이 크게 달라집니다. A 는 컵이 종이 위에 올려둔 것처럼 보이고, B 는 컵이 종이 위에 떠있는 것처럼 보입니다.

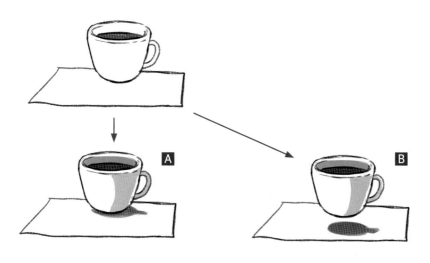

◎POINT◎　음(Shade)과 영(Shadow)

음영은 엄밀하게 크게 두 종류로 나뉩니다. 빛이 닿지 않아서 어두워진 부분, 사물의 입체감에 의해 생기는 그라데이션을 「음(Shade, 그늘)」, 빛을 가로막는 사물의 실루엣으로 배경과 지면이 어두워진 부분, 농도 차이로 나타나는 어두운 부분과 파인 부분을 「영(Shadow, 그림자)」이라고 합니다. 이 책에서는 특별히 구별해서 설명할 필요가 없는 부분은 음과 영을 함께 묶어서 음영이라고 표기했습니다.

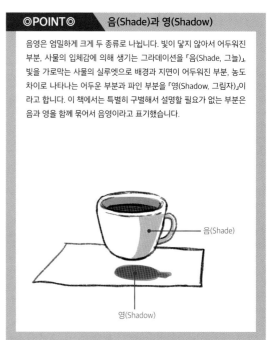

음(Shade)

영(Shadow)

빛과 색

빛과 색은 밀접한 관계가 있습니다. 인간은 물체에 반사된 빛의 색을 물체의 고유색으로 인식합니다. 즉, 색을 칠한다는 것은 물체에 빛이 비추는 작업이라고 할 수 있습니다. 채색할 때 꼭 알아야할 빛의 특징에 대해서 살펴보겠습니다.

※ 『판타지 배경 그리는 법』 P.30~P.32를 요약하여 인용하였습니다.

중요한 3가지 빛

빛이 물체에 닿으면 반사 또는 흡수되고, 반사된 빛의 색을 그 물체의 색으로 인식합니다. 물체에 따라서 쉽게 반사하는 색이 달라집니다. 예를 들어 사과나 딸기 등은 빨간색 빛을 쉽게 반사하고 다른 색은 흡수하기 때문에 빨간색으로 보입니다.

하지만 빨간 계열의 빛을 잘 반사하는 물체에 극단적으로 강한 파란색 빛을 비추면 흡수해버리기 때문에 검게 보입니다.

빛과 색의 관계를 「색을 칠한다＝빛을 비추다」라고 생각하면 이해하기 쉽습니다.

이 원리는 어떤 색을 칠해야 좋은지, 어디에 칠하면 좋은지를 파악하기 쉽고, 채색을 할 때 고민하는 시간을 줄일 수 있습니다.

일러스트를 그릴 때에는 크게 아래의 3종류의 빛을 생각해야 합니다.

· 자연광 · 반사광 · 하이라이트

일단 광원을 오른쪽 위에 설정하고 입방체에 3종류의 빛을 비춰보겠습니다.

광원

01 자연광

자연광은 가장 넓은 면적을 비추는 빛입니다. 이 부분에 채색한 색이 물체의 고유색(극단적으로 밝지도 않고 어둡지도 않은 본래의 색)이며, 현실에서는 이 색이 반사됩니다.

광원의 빛이 어느 부분을 비추고 있는지 생각하면서 채색을 합니다. 이번에는 오른쪽 위에 광원을 설정한 상태이므로, 위쪽이 더 강한 빛을 받습니다. 즉 앞면보다도 윗면을 밝게 칠해야 합니다.

반대로 왼쪽 옆면은 빛이 닿지 않는 부분이므로 색을 칠하지 않은 상태입니다.

02 반사광

주위의 영향에 의한 빛(주변광)의 일종이며, 반사된 빛입니다. 반사광의 닿는 부분도 밝아집니다.

반사광은 본래 어디에도 표현할 수 있는 빛이지만, 기본적으로 자연광보다 약한 빛이므로 빛이 닿지 않는 부분에 주로 넣습니다.

이번에는 빛이 닿지 않는 왼쪽 면과 앞면 아랫부분에 흐릿하게 넣었습니다. 배경 일러스트를 그릴 때는 하늘의 색을 반사한 파란색을 많이 넣는데, 주변의 물체나 장면에 맞게 채색하면 그럴듯해 보입니다(예를 들어 가까이에 빨간 물체가 있으면 빨간색을 넣는 식).

03 하이라이트

가장 밝은 부분의 빛으로 자연광보다 밝습니다.

특히 광원에 가까운 부분에 넣습니다. 또는 물체의 테두리처럼 모서리가 도드라지는 부분에 넣으면, 강조하고 싶은 부분이나 윤곽을 강조할 수 있습니다.

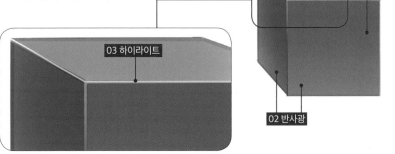

01 넓은 면적을 비추는 빛

03 하이라이트

02 반사광

◎POINT◎ 빛의 기본은 태양광

「잎은 녹색, 사과나 딸기는 빨간색」처럼 인간이 인식하는 모든 색은 태양광이 기준입니다. 다만 형광등이나 백열등 아래서는 미묘하게 색이 달라집니다.

빛의 색에 따라 달라지는 이미지

동일한 물체라도 빛의 색에 따라서 물체의 색도 다르게 보입니다. 채색할 때도 빛이 어떤 색인지 미리 설정해두면, 다양한 이미지를 표현할 수 있습니다. 장소, 시간, 계절 같은 주변 환경을 표현하는 데 효과적입니다.

01 해질 무렵

해질 무렵의 태양은 빨간색 또는 오렌지색이 강해집니다. 오렌지색 빛을 비춘다고 가정하고 채색하면 해질 무렵의 분 위기를 연출하는 것도 가능합니다.
또한 윗면보다 앞면을 더 밝게 칠하면 해질 무렵 특유의 낮은 광원도 표현할 수 있습니다.

02 밤

물체의 색을 청자색으로 칠하면 야간 분위기를 연출할 수 있습니다.
또한 윗면에 노란색을 더하면 달빛도 표현이 가능합니다.

03 따뜻함

빨간색 빛으로 불과 같은 열원이 가까이 있는 느낌을 표현했습니다.
「빨강=뜨거움」은 흔한 표현이지만, 일러스트 제작에는 대단히 효과적입니다.

04 차가움

파란색 빛으로 차가움을 표현했습니다. 본래 빛은 크든 작든 열을 가지고 있으므로 차가운 빛은 있을 수 없습니다. 어디까지나 「파란색=차가움」이라는 이미지를 표현하는 것이 목적입니다. 또한 연한 파란색으로 반사광을 강하게 넣으면 얼음에 반사된 빛을 묘사할 수 있습니다.

05 신성함

채도가 낮은 빛을 모든 방향에서 비추는 상태입니다.
채도가 낮은 빛은 청결함, 더 나아가서는 청아함이 연상되므로, 그런 빛으로 감싸면 신성한 이미지를 표현할 수 있습니다.

06 호러

보라색은 암울한 이미지를 떠올리기 쉽고, 녹색의 역광을 넣어서 호러의 이미지를 강조했습니다.

피사계심도(depth of field)

이번에는 주로 사진 분야에서 사용하는 기술인 피사계심도를 이용한 묘사를 소개합니다. 일러스트에 응용하면 리얼리티가 살아납니다. 일러스트와 사진은 작업 방식은 다르지만, 표현하고 싶은 장면을 각각 프레임과 캔버스에 담는다는 점이 유사해서 다양한 기술을 응용할 수 있습니다.

초점을 활용한 표현

피사계심도란 카메라에서 풍경을 촬영할 때 초점이 맞는 범위를 가리킵니다. 피사계심도가 얕은 사진은 초점을 맞춘 사물의 앞뒤가 흐려집니다.

이런 현상을 일러스트에서 비슷하게 표현하면, 입체감을 강화하거나 강조하고 싶은 요소로 시선을 유도할 수 있습니다.
예를 들면 Ａ와 Ｂ의 일러스트는 카메라와 가까운 위치인 근경에 배치한 사물을 흐릿하게 처리해 입체감을 강화했습니다.

또한 Ｃ와 Ｄ처럼 캐릭터가 메인인 일러스트에 들어간 배경은 피사계심도를 대단히 얕게 설정하고, 캐릭터 뒤의 배경과 캐릭터 앞쪽에 있는 요소를 흐리게 만들면, 거리감과 공간을 표현하는 데 효과적입니다.

초점을 맞춘 부분

피사계심도가 얕아서 초점이 맞지 않는 뒷부분이 흐려진다 (아웃포커스)

인포커스

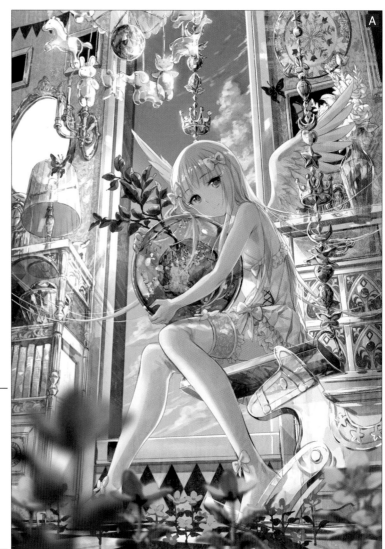

「K-BOOKS 프리미엄 지클레이」 굿즈용 일러스트

인포커스

B

web공개

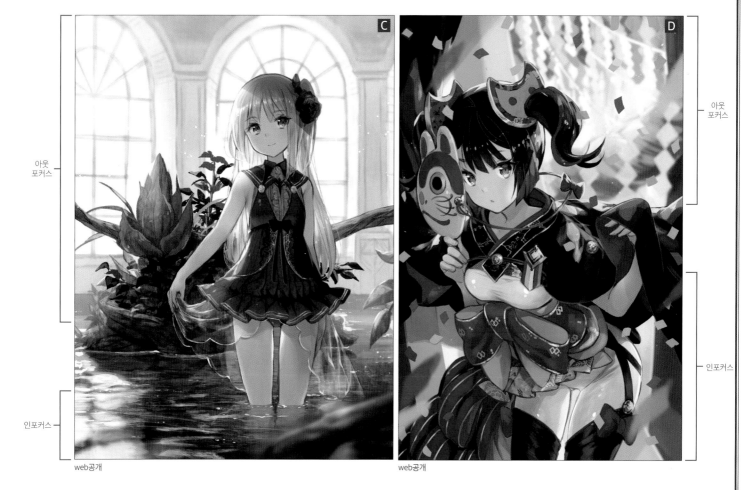

아웃
포커스

인포커스

C

web공개

아웃
포커스

인포커스

D

web공개

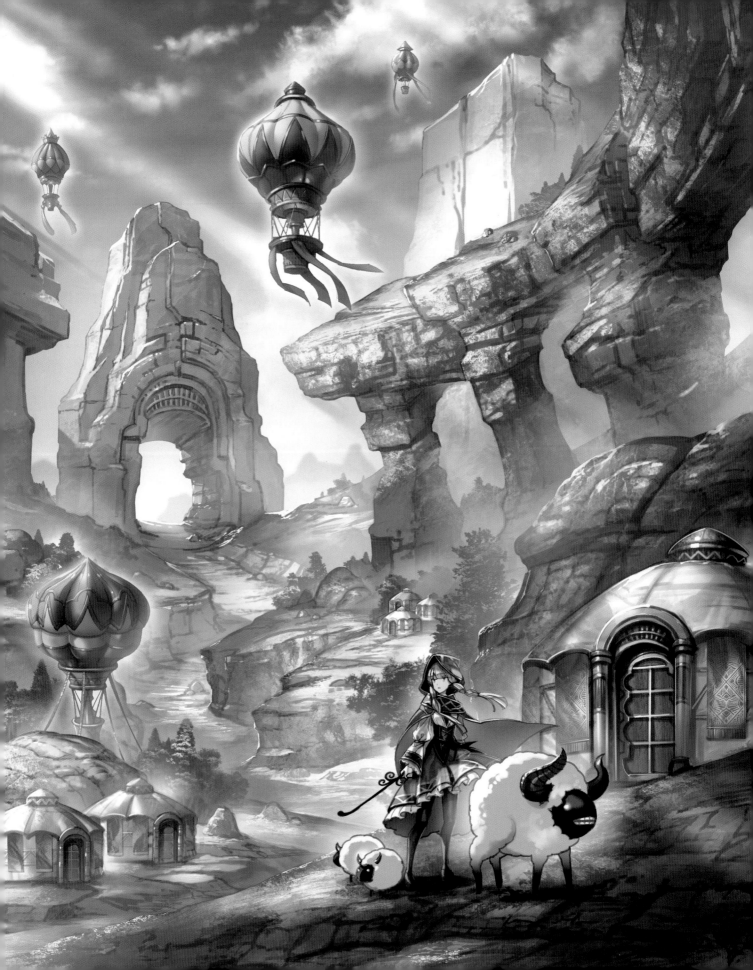

01 양치기 balloon 하늘

– 근경, 중경, 원경으로 화면을 구성한다 –

Illust & Making by 조우노세

◆ 설명 포인트

원근을 의식할 필요가 없는 구도와 건물, 바위산, 초원처럼 쉽게 파악할 수 있는 요소로 구성한 배경 일러스트입니다.
사진 같은 텍스처 소재도 사용하지 않고, 브러시만으로 그렸습니다.

◆ 세계관 설정

구성 요소는 몽골의 이동식 가옥인 게르와 바위산이 우뚝 솟은 초원뿐입니다(마지막에 기구도 추가했습니다).
흔히 예상하는 몽골 배경이 되지 않도록, 요소는 따로 추가하지 않고 형태를 다듬어서 현실에 없는 판타지 느낌의 배경을 그렸습니다. 광대한 초원이 아니라 높이 차이가 큰 거친 지형으로 표현해, 판타지 느낌과 일러스트를 보는 재미를 더했습니다.

오른쪽 위에 특이한 형태의 여러 바위산은 대도시의 고가도로에서 착안한 형태입니다. 거기에 맞춰서 원경에도 고층빌딩이 연상되는 밋밋한 실루엣의 바위산을 넣었습니다. 군데군데 게르가 있는 초원과 고가도로, 고층빌딩이 연상되는 실루엣의 바위산처럼 한곳에 있으면 어색할 것 같은 요소를 절묘하게 조합하는 것도 판타지를 표현하는 중요한 테크닉입니다.

중앙의 안쪽에 있는 바위산은 실루엣 자체가 문처럼 보이는데다가 조각한 듯한 장식이 들어가, 이 일러스트 중심을 잡는 역할을 합니다. 장식 문양을 게르의 입구 부분에 넣은 이유는, 「양쪽 모두 같은 문명에서 만든 것일까, 아니면 선사 문명의 유적인 바위산의 문양에 영향을 받은 유목민이 게르에 이용한 것일까」와 같은 상상을 자극하려는 것이 목적입니다.

일러스트를 보는 사람이 상상할 여지를 마련하는 것도 판타지 배경의 중요한 요소입니다.

고속도로와 고층빌딩처럼 생긴 바위산

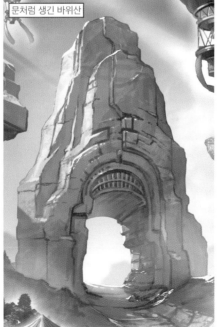

문처럼 생긴 바위산

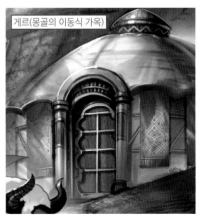

게르(몽골의 이동식 가옥)

1 러프를 그린다

1-1 대강 러프를 그린다

러프를 그립니다. 이후에 따로 선화 작업을 하지 않고, 상세한 러프로 대신합니다. 머릿속에서 일러스트의 구성을 생각하면서 대강의 요소와 구도를 잡아나갑니다.

A [파일] 메뉴 → [신규]로 캔버스를 새로 작성하고 러프를 그린다.

B 커스텀브러시(P.18) 「TF 밑그림」을 사용해, 대강 배경 일러스트의 요소를 그린다. 세세한 디테일은 무시하고, 어느 정도 형태를 알아볼 정도면 충분하다. 이번에는 원근도 의식하지 않았다.

동양풍의 핵심

수묵화 같은 터치로 동양의 분위기를 표현했습니다.
연한 부분은 먹이 번진 느낌, 진한 부분은 먹을 가득 먹인 붓으로 그린 느낌을 생각하면서 진행했습니다.

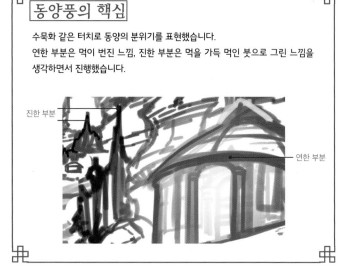

진한 부분

연한 부분

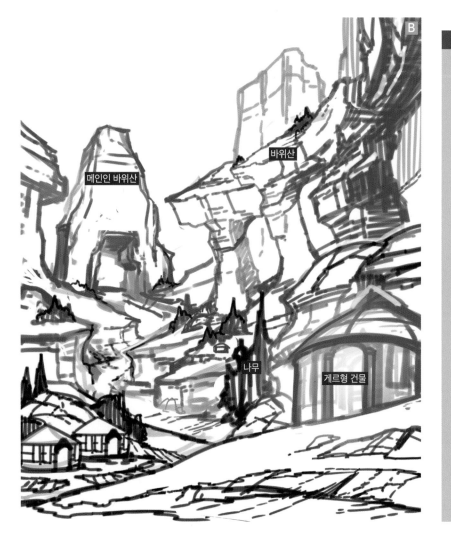

바위산

메인인 바위산

나무

게르형 건물

◎POINT◎ 거리별로 나눈다

러프를 그릴 때 일러스트 전체의 근경, 중경, 원경(+하늘)의 분포도 생각해야 합니다. 반드시 3단계로 나누어야 한다는 원칙은 없지만, 원근감을 표현하는 쉬운 방법이므로 배경 일러스트에 익숙해질 때까지는 나누는 편이 좋습니다.
실제로 게임 등의 일러스트에서는 근경, 중경, 원경을 레이어로 구분하라는 지시가 많습니다.
더 상세하게 구분하면 그리기 쉬울 때도 있는데, 일단 크게 3단계의 거리를 정해두고 나서 각 거리를 세분화하면, 화면의 강약을 유지할 수 있습니다.

원

중

근

※근경, 중경, 원경에 대해서는 P.62도 참고하시기 바랍니다.

일러스트를 보는 사람의 시선을 유도를 고려한 구도와 구성으로 그립니다. 시선유도 방법은 다양하지만, 이번 일러스트에서
는 주로 다음과 같은 점에 주의했습니다.

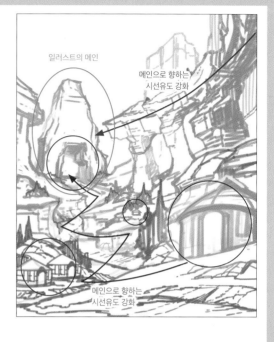

일러스트의 메인으로 향하는 요소 배치

중앙 안쪽의 바위산(녹색 원)이 일러스트의 메인입니다. 다른 바위산과 확실히 구분되도록 문처럼 그려서
시선을 유도합니다.
다음으로 중요한 요소가 여기저기 흩어진 게르 모양의 작은 집입니다(빨간색 원). 메인인 바위산으로 시
선이 유도되도록 게르를 연결하듯이 길을 그렸습니다(빨간색 화살표).
추가로 오른쪽 위의 고가도로처럼 생긴 산도 메인인 바위산으로 집중되도록 완만한 곡선형으로 그렸습니다
(파란색 화살표).

구도의 밸런스를 다듬는다

구부러진 바위산과 앞쪽의 경사면이 화면의 왼쪽 아래로 향하는 흐름(보라색 선)을 만들어 밸런스가 나쁜
구도가 되어버렸습니다.
문제점을 보완하려고 시선이 집중되는 부분(중앙 안쪽의 바위산과 근경의 게르)이 오른쪽 아래로 향하는
흐름이 생기도록 배치했습니다(노란색 선).
이런 식으로 사물이 교차되게 배치하면 시선이 왼쪽 아래로 완전히 벗어나는 것도 막을 수 있고, 밸런스가
좋은 구도가 됩니다.

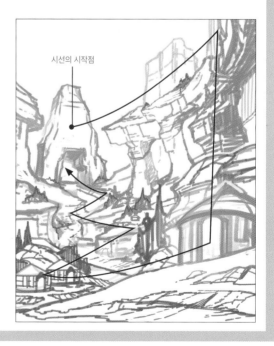

시선의 시작점과 종착점을 생각한다

일러스트를 보는 사람이 가장 먼저 어디를 보고, 어떤 식으로 시선이 이동하는지를 생각합니다.
이번에는 일단 메인인 중앙 안쪽의 바위산에서 시작해, 오른쪽 위에 있는 곡선형 바위산이 만드는 하늘의
경계선을 따라서 이동하다가 바로 아래의 게르로 내려갑니다. 앞서 설명한대로 빨간색 화살표를 따라서
메인인 바위산으로 되돌아가는 시선유도를 노렸습니다.
어떻게 하면 보는 사람이 일러스트 속의 세계에서 마치 실제로 모험한 것처럼 착각하게 만들지 항상 고민
합니다.

1-2 선을 살짝 지운다

러프를 이대로 계속 진행하면 선이 너무 많아지므로, 일단 전체적으로 흐릿하게 지웁니다.

A 선이 밀집되거나 진한 부분을 중심으로 「TF 연하게 지우기」를 사용해 살짝 지운다.

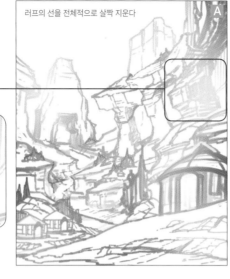

러프의 선을 전체적으로 살짝 지운다 A

◎POINT◎　불규칙하게 지운다

균등한 강도와 범위로 지우지 않는 것이 포인트입니다. 나중에 선의 불규칙한 느낌이 독특한 멋으로 이어집니다.

◎POINT◎　수정이 가능하게 지운다

여기는 레이어를 새로 추가하고 흰색으로 칠하는 식으로 지웠지만, 지우개로 러프를 직접 지워도 OK입니다. 단, 수정이 가능하도록 레이어 마스크(P.17)를 사용해서 지우면 좋습니다.

100% 표준
연하게 지우기

100% 표준
러프

1-3 러프를 정리한다

러프를 상세하게 그립니다.
바위산은 의도적으로 디테일을 최소화하고, 대강의 입체감과 형태를 알 수 있을 정도로만 정리했습니다. 왜냐하면 나중에 색을 칠할 때 방해가 되고 선화가 너무 도드라지면 입체감이 약화되기 때문입니다.

A 러프를 상세하게 그릴 레이어를 새로 추가한다.

B 「TF 밑그림」 브러시로 대강 입체감을 알 수 있을 정도로 선을 정리한다. 디테일 묘사를 최소화한다.

A

100% 표준
러프2

100% 표준
연하게 지우기

100% 표준
러프

◎POINT◎　나무의 배치 기준

군데군데 있는 나무는 어디까지나 배치의 기준으로 그린 것입니다. 세밀한 묘사는 다음 단계에서 커스텀브러시를 사용해서 처리합니다.

◎POINT◎　레이어 개수를 최소화

작업이 완료된 레이어는 적절한 시기에 결합합니다. 레이어를 나눠둔 상태로 진행하다보면 레이어가 많아지고 PC 사양에 따라서는 처리도 느려집니다. 번잡해서 생각지 못한 실수를 하게 됩니다.
이번에는 러프 정리가 끝난 시점에 「러프」, 「연하게 지우기」, 「러프2」레이어를 결합했습니다.

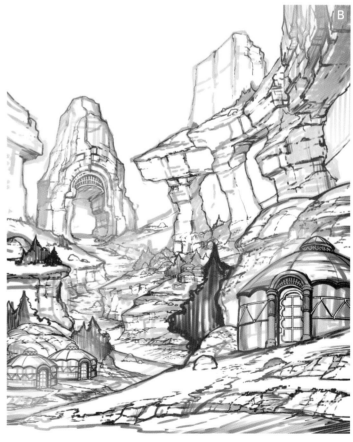

B

2 근경, 중경, 원경을 구분해서 채색한다

2-1 근경을 색으로 채운다

거리별로 각각 다른 색으로 채웠습니다. 근경부터 작업합니다.

A 근경 레이어 폴더를 새로 작성한다. 그 속에 밑색 레이어를 작성한다.

B 「TF 메인」 브러시로 근경 부분의 윤곽을 잡고 채우기 도구로 색을 채워 밑색을 만든다.

C 나무 부분은 커스텀브러시 「TF 나무 단색」, 「TF 나무 단색 세로」로 그린다. 선은 긋는 것이 아니라 스탬프로 누르듯이 그린다.

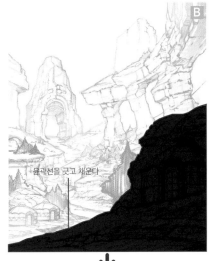

윤곽선을 긋고 채운다

◎POINT◎　거리별로 레이어를 정리한다

관련이 있는 부분을 레이어 폴더에 정리하면, 레이어를 관리하기 쉽습니다. 레이어를 찾기 쉽고, 엉뚱한 레이어에 그리는 실수를 줄일 수 있습니다.
이번에는 크게 「근경」, 「중경」, 「원경」, 그리고 「하늘」로 구분했습니다.
레이어 폴더는 [레이어] 메뉴 → [신규 레이어 폴더]로 만들 수 있습니다.

스탬프를 찍듯이 그린다

2-2 근경 이외에도 색으로 채운다

중경, 원경, 하늘도 각각 색으로 구분합니다.

A 중경, 원경 하늘용 레이어 폴더를 새로 작성한다. 그 속에 각각 밑색 레이어를 추가한다.

B 근경과 마찬가지로 색으로 거리를 구분한다.

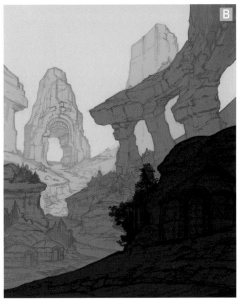

◎POINT◎　밑색의 색

밑색을 채울 때 진하고 채도가 높은 색을 선택하면, 밑색의 실루엣과 덜 칠한 부분을 확인하기 쉽습니다. 색은 나중에 결정할 예정이므로 어떤 색이라도 상관없습니다.

2-3 하늘에 그라데이션을 넣는다

지금부터 본격적인 채색 작업에 들어갑니다.
먼저 하늘에 아래로 내려갈수록 밝아지는 그라데이션을 넣습니다.

A 그라데이션 도구(P.13)로 위쪽은 진하고 아래쪽은 연한 하늘을 만든다.

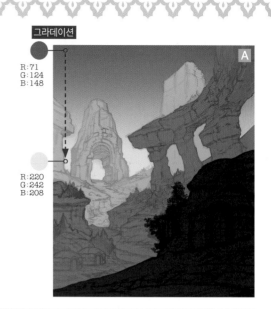

그라데이션

R:71
G:124
B:148

R:220
G:242
B:208

◎POINT◎ **하늘의 농도**

하늘은 윗부분이 앞쪽, 아랫부분이 안쪽이기 때문에 공기원근법(P.67)을 적용해 위쪽은 진하고, 아래쪽은 연합니다.

2-4 근경~원경을 그림자색의 기준이 될 색으로 변경한다

거리별로 색을 변경합니다. 이 색이 거리별 그림자색의 기준이
됩니다.
공기원근법을 적용하면 근경이 가장 진하고, 원경으로 갈수록
연해지며, 하늘빛의 영향을 받은 색이 됩니다.

A 밑색 레이어에 「투명 픽셀 잠금(P.14)」을 적용하고 색을 변경
합니다. 근경에서 원경으로 갈수록 색이 연해진다.

B 「1-3」의 러프를 복사한 다음, 거리별 밑색 위에 배치하고
「아래 레이어에서 클리핑」을 적용한다. 러프의 불필요한
부분은 레이어 마스크를 사용해서 지운다.

C 거리별 러프를 밑색 잘 섞이도록 색을 조절한다.

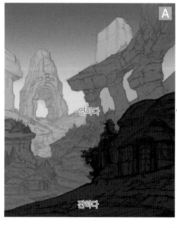

연하다

진하다

R:146
G:168
B:154

R:90
G:117
B:110

R:65
G:79
B:71

◎POINT◎ **선의 색을 조절한다**

러프의 선은 합성 모드(P.15)를 「곱하기」로 설정하면 밑색의 색이 반
영됩니다. 레이어의 불투명도도 거리에 따라서 조절해주면 더 자연
스러워집니다.

◎POINT◎ **색조를 변경한다**

색은 근경에서 원경으로 갈수록 명도뿐만 아니라 색조도 조금씩 조절
하지 않으면 색감이 단조로워집니다.

밑색에 잘 녹아들도록 러프의 색을 조절한다

B

100% 표준
근경

80% 곱하기
러프

100% 표준
밑색

100% 표준
중경

60% 곱하기
러프 복사

100% 표준
밑색

100% 표준
원경

60% 표준
러프 복사 2

100% 표준
밑색

100% 표준
하늘

100% 표준
그라데이션

100% 표준
밑색

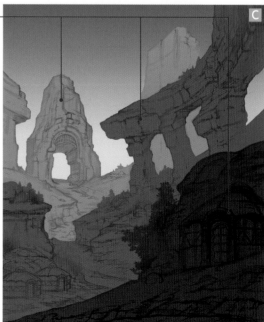

C

48

3 입체감을 표현한다

3-1 사물의 실루엣과 거리감을 강조한다

이번에는 근경, 중경, 원경의 범위에서 좀 더 세밀하게 거리감을
더합니다. 그러면 사물의 실루엣 명확해지고, 구성 요소의 위치
관계(여기서는 게르와 뒤에 있는 바위)를 정리할 수 있습니다.
아래의 **A** ~ **D**가 기본 과정입니다.

A 합성 모드 「스크린」의 레이어 폴더를 작성하고, 추가하면
서 각 위치의 거리를 묘사한다.

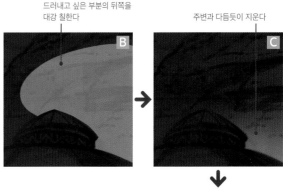

드러내고 싶은 부분의 뒤쪽을
대강 칠한다

주변과 다듬듯이 지운다

B 「TF 메인」 브러시로 그림처럼 드러내고 싶은 부분(근경의 게르 윗부분) 뒤에 칠한다.
불필요한 부분을 「TF 연하게 지우기」 브러시로 흐릿하게 다듬듯이 지운다.

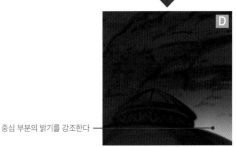

중심 부분의 밝기를 강조한다

C 추가로 각각의 중심 부분(밝기를 강조하고 싶은 부분)
에 클리핑을 적용하고, 더 밝아지도록 한 번 더 칠한다
(2단계 레이어). 그러면 실루엣이 더 강해지고 일러스
트다운 재미도 좋아진다.

D **A** ~ **D**의 과정을 다른 부분에도 동일하게 적용한다.

3-2 둥그스름한 입체감을 표현한다

근경 안쪽과 바위처럼 둥그스름한 부분을
표현합니다.

A 합성 모드 「스크린」 레이어를 사용해
둥그스름한 가장자리를 살짝 흐려지
게 다듬는다. 「TF 에어브러시」로 덧칠
하는 식으로 그린다.

가장자리의 둥그스름한 부분을 연하게 한다

3-3 중경, 원경의 입체감을 표현한다

근경과 마찬가지로 중경, 원경의 입체감도 강조합니다.
지금까지 일러스트 전체의 실루엣과 거리감을 정리했고, 배경의 스케일을 잡았습니다.

A 중경, 원경에도 「3-1」, 「3-2」의 작업을 한다.

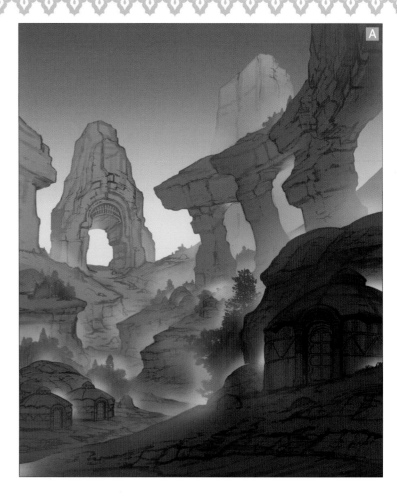

◎POINT◎ 과장되게 밝게 한다

너무 강한가? 하고 생각될 정도로 밝게 하는 것이 포인트입니다. 이 단계에서는 밑색이
단색이므로 너무 밝아 보이지만, 이후에 색을 올리면 점차 자연스러워집니다.
그럼에도 너무 밝다면 레이어의 불투명도로 간단하게 조절할 수 있습니다.

◎POINT◎ 지면이 이어지는 부분을 다듬는다

중경과 원경의 지면이 이어지는 부분(중앙 부근 계곡의 길)은 부자연스럽지 않도록 색을
다듬어 줍니다.

지면이 이어지는 부분

↓

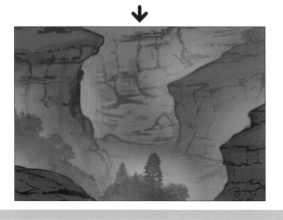

◎POINT◎ 각 거리를 좀 더 세분화한다

중경의 오른쪽 위에 있는 바위산은 3단계로 색을 나눴습니다. 그러면 중경에서도 더 상세한 거리감을
표현할 수 있습니다. 꼭 3단계로 나눠야하는 것은 아니며, 필요하다면 얼마든지 늘려도 상관없습니다.
반대로 원경의 색은 거의 1단계만으로 세부의 윤곽을 강조했을 뿐입니다.

안쪽으로 구부러진 부분을 연하게 한다

4 빛을 표현한다

4-1 전체적으로 자연광 표현을 더한다

전체적으로 빛 표현을 더한 다음에 각 부분의 고유색(P.38)을 칠합니다. 먼저 자연광이라고 할 수 있는 사물의 가장 넓은 면적을 차지하는 빛을 그립니다.

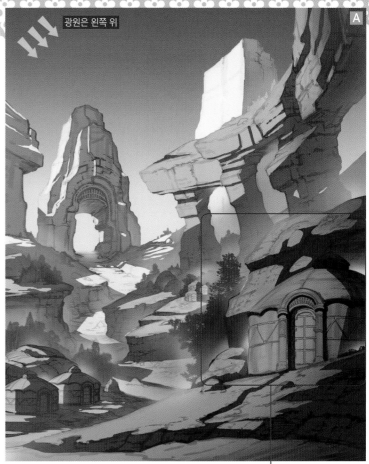

A 왼쪽 위에 설정한 광원을 의식한다.

B 합성 모드 「더하기(발광)」 레이어 폴더를 새로 작성한다. 폴더 안에 자연광을 그을 그릴 레이어를 새로 작성한다.

C 「TF 메인」 브러시로 대강 빛을 닿는 부분을 칠한다. 어디까지나 전체의 기준을 잡는 것이므로 세세한 형태는 무시한다.

◎POINT◎　　빛의 이미지를 먼저 정한다

순서를 생각하면 먼저 사물의 고유색을 정하고 나서, 세세한 빛을 표현하는 편이 좋지만, 이번 일러스트에서는 쉽게 파악할 수 있도록 전체적인 빛의 기준을 잡은 다음에 고유색으로 칠했습니다.
그림자색을 강조하고 싶은 일러스트라면 오히려 이 방법으로 더 쉽게 그려질 때도 있습니다.

◎POINT◎　　빛의 강약을 표현하는 방법

자연광을 표현하면 일러스트의 인상도 정해지므로, 다소 과장되더라도 강약을 생각하면서 빛을 표현해야 합니다.
예를 들면 오른쪽 위의 바위산 하부는 기둥 부분이므로 과감하게 사선으로 빛을 잘랐습니다. 장소의 특성상 있을 수 없는 형태지만, 이런 식으로 시선을 끄는 그림자를 만들 수 있습니다. 또한 보는 사람이 화면 밖에 있는 인상적인 형태의 그림자를 만드는 차단물이 존재하는 건가? 라는 상상을 자극하는 효과도 있습니다.

빛을 비스듬히 잘라서
시선을 끄는 그림자를 표현한다

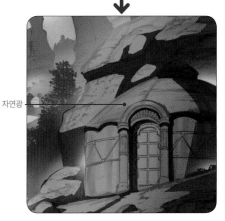

자연광

4-2 그림자를 정리한다

빛을 표현하면 그늘이 진 어두운 부분이 드러납니다.
「2-4」에서 작성한 밑색이 그대로 그림자색으로 표시되므로, 「4-1」에서 그린 자연광의 형태를 정리하거나 다듬으면 결과
적으로 그림자를 정리한 것이 됩니다.

A 「4-1」에서 빛을 그리지 않은 부분은 밑색 상태로 표시된다. 결과적으로 이 부분이 그림자가 된다.

B 「TF 페인팅나이프」 브러시로 자연광을 흐릿하게 다듬는다. 오로지 빛과 그림자의 경계 부분을 처리한다. 레이어 마스
크를 사용하면 언제든 정리할 수 있다.

C 자연광의 세부를 지우거나 더하면서 그림자의 형태를 잡아간다.

◎POINT◎ **많아지면 정리한다**

작업을 진행하는 동안 「4-1」에서 작성한 레이어 이외에도 레이어가 많아지므로, 레이어 폴더를 추가하고 정리했습니다. 이런 식으로 같은 용도의 레이어는 레이어 폴더로 계속 정리하세요.

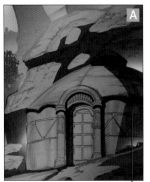
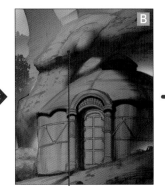
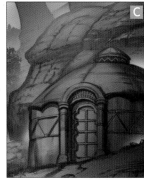

밑색이 그림자색이 되었다

빛과 그림자의 경계 부분을 다듬는다

빛 묘사를 정리하면 결과적으로
그림자를 정리하는 것이 된다

80% 곱하기
러프

100% 더하기 (발광)
빛 정리

100% 표준

100% 표준
빛(잎)

78% 표준
옅은 빛1

100% 표준
자연광

4-3 일부분의 질감을 묘사하면서 그린다

「4-2」의 작업을 전체에 적용합니다.
커스텀브러시를 사용하면 쉽게 그릴 수 있는 부분은 질감도 동시에 표현합니다. 세밀한 질감을
이후에 처리할 예정이므로 지금은 최소한으로 제한합니다.

A 초지와 나무는 커스텀브러시 「TF 식물」, 「TF 식물 대」를 사용해 직감을 묘사하면서 진행합
니다.

◎POINT◎ **질감으로 스케일(규모)을 표현한다**

중경의 오른쪽 위에 있는 바위산은 질감으로 스케일(규모) 표현이 중요한 부분입니다.
이 시점에서 스케일을 확실하게 잡아두고 싶어서, 커스텀브러시 「TF 암벽 凹」, 「TF 암벽 凹2」, 「TF 암벽 凸」, 「TF 암벽 凸2」로 세밀한 질감을 넣었습니다.
반대로 원경의 바위산에 질감을 묘사하면 중경의 바위산과 스케일이 비슷해집니다. 그러면 원근감이 약해지기 때문에 원경의 바위산에는 묘사를 하지 않았습니다.

세세한 질감을 묘사해 스케일을 표현한다

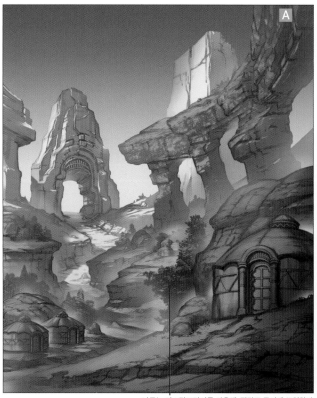

나무는 커스텀브러시를 사용해, 질감도 동시에 표현한다

4-4 사물의 고유색을 칠한다

게르와 바위, 나무 등에 각각 고유색을 칠합니다.

A 「4-1」에서 작성한 레이어 폴더 속에 레이어 폴더를 추가한다. 추가한 폴더를 빛을 그린 레이어(여러 개의 레이어를 정리한 레이어 폴더) 위로 옮기고 클리핑을 적용한다. 이제 폴더에 레이어를 추가하면서 부위별로 고유색을 칠한다.

B 「TF 메인」 브러시로 게르와 바위, 나무, 초지를 색으로 구분한다. 게르의 입구 부분에 칠한 빨간색은 화면 전체의 포인트색이다.

C 색을 칠한 레이어만 표시 상태(합성 모드도 표준)로 설정한다. 중경, 원경을 칠할 때 기준이 되는 색이다.

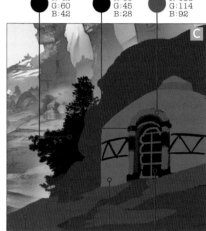

R:42 G:60 B:42
R:60 G:45 B:28
R:138 G:114 B:92

R:85 G:106 B:68
R:105 G:85 B:68
R:118 G:127 B:132
R:102 G:25 B:32

◎POINT◎ 빛의 형태를 먼저 잡았을 때의 장점

이 채색법의 장점은 크게 2가지입니다.
첫 번째, 빛을 칠한 레이어에 클리핑을 적용하고 고유색을 칠하면, 먼저 작성한 그림자색을 남겨둔 상태로 채색이 가능합니다.
두 번째, 선화를 기준으로 채색하는 방법과 달리 작은 부분의 채색과 덜 칠한 부분을 신경 쓰지 않고 진행할 수 있어서 작업 시간을 크게 단축할 수 있습니다.

◎POINT◎ 포인트색

「포인트색」은 일러스트에 거의 쓰지 않는 와인색을 넣습니다. 전체의 색감이 살아나고 완성도가 높아집니다.

4-5 강조하고 싶은 부분에 빛을 올린다

각 부위의 윗면과 강조하고 싶은 부분을 핀포인트로 강한 빛을 넣습니다. 채색 부분을 잘 선택해 지나치게 넓은 범위에 칠하지 않는 것이 요령입니다.

A 「4-4」에서 작성한 고유색 레이어 폴더 위에 레이어 폴더를 작성한다. 합성 모드를 「더하기(발광)」으로 설정하고 클리핑을 적용한다. 폴더 안에 레이어를 작성하면서 「TF 메인」 브러시로 강한 빛을 넣는다.

B 강한 빛은 「TF 페인팅나이프」 브러시로 다듬어준다.

각 부분의 윗면과 강조하고 싶은 부분에 빛을 더한다

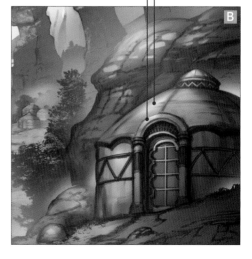

◎POINT◎ 색의 착시

사람은 밝은 부분의 색으로 고유색을 판단하므로, 가까이 있는 어두운 색도 비슷하게 보입니다. 오른쪽 그림처럼 먼저 그림자색을 정하고 나서 고유색을 칠하면, 그림자색은 그대로라도 고유색에 가까운 색이라고 착시를 일으켜서 자연스러운 색감으로 보입니다.

— 같은 색 —

4-6 질감을 묘사한다

텍스처 느낌의 커스텀브러시로 질감을 묘사합니다.

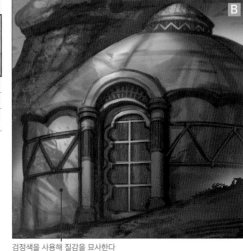

A 「4-1」에서 작성한 레이어 폴더 속에 레이어 폴더를 새로 추가한다. 추가한 폴더를 「4-5」에서 작성한 레이어 폴더에 클리핑을 적용한다. 폴더 안에 레이어를 작성하면서 질감을 묘사한다.

B 검정색으로 질감을 묘사한다. 「4-1」에서 작성한 레이어 폴더의 합성 모드를 「더하기(발광)」으로 설정해, 검정색은 「투명색」으로 표시된다. 따라서 「4-1 ~ 4-5」까지 작업 부분에 영향을 미치면서도, 전체적으로는 밑색보다 어두워지지 않게 질감을 묘사할 수 있다. 게르의 외형에는 「TF 천」 브러시, 문에는 「TF 나뭇결」 브러시를 쓴다.

검정색을 사용해 질감을 묘사한다

C 초지에는 「TF 초지」, 「TF 평원」, 「TF 식물」, 「TF 식물 대」 브러시, 지면에는 「TF 지면」 브러시를 쓴다.

D 바위에는 「TF 암벽 凸」, 「TF 암벽 凸2」, 「TF 암벽 凹」, 「TF 암벽 凹2」브러시를 쓴다.

4-7 거리별로 색에 변화를 더한다

「4-4 ~ 4-6」의 과정을 중경과 원경에도 적용합니다.

A 근경의 색을 기준으로 중경과 원경에도 색의 변화를 더하면서 채색한다. 어둡게 처리한 근경과 대비되도록 중경에는 강한 빛을 넣어 원근감과 일러스트 전체의 강약을 조절한다. 원경은 연한 색으로 칠해, 대기의 영향으로 흐려지는 공기원근법(P.67)을 표현한다.

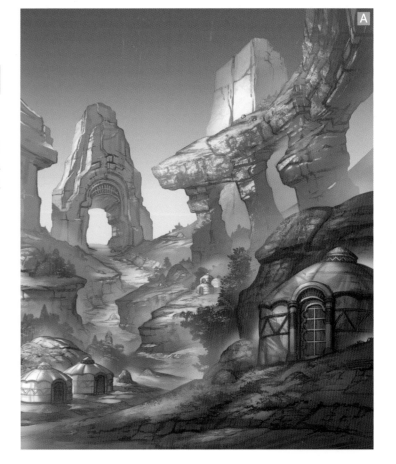

5 하늘, 구름을 그린다

5-1 그림의 밑그림을 그린다

이제 지상 부분이 어느 정도 끝났습니다. 다음은 하늘로 옮겨서 진행합니다. 「2-3」에서 그라데이션으로 색을 넣은 하늘에 구름을 추가합니다.

A 하늘용 레이어 폴더 속에 구름을 그릴 레이어를 새로 작성한다.

B 커스텀브러시 「「TF 구름 단단함」으로 기본적인 구름을 표현하고,」 「TF 구름 흐림」, 「TF 구름 가장자리」, 「TF 흐리기」, 「TF 번진 듯 흐리기」로 형태를 정리한다. 흐릿한 부분, 작게 흩어진 부분, 하늘에 동화된 부분 등, 구름이라고 해도 형태가 다양하니, 밸런스 있게 배치한다.

5-2 구름에 변화를 더한다

구름의 색에 변화를 더해, 깊이를 표현합니다.

A 합성 모드는 「곱하기」로 그림자, 「오버레이」로 미묘한 색의 변화, 「더하기(발광)」으로 빛을 받아 밝아진 부분을 묘사한다.

「곱하기+오버레이」 레이어에서 그림자와 미묘한 색의 변화를 그린다

「더하기(발광)」 레이어에서 밝은 부분을 그린다

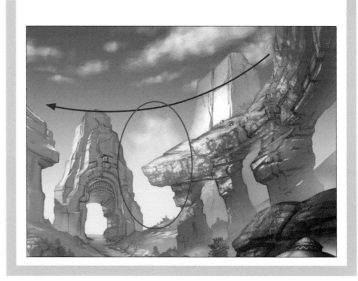

55

5-3 구름의 두께를 강조한다.

구름의 윤곽을 잡아서 두께를 강조했습니다.

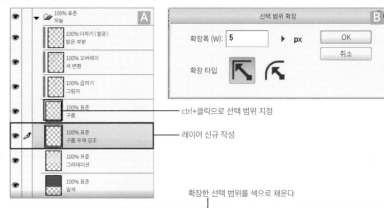

A 레이어를 신규 작성한다. 「5-1」에서 구름을 그린 레이어의 섬네일을 ctrl+클릭하고, 선택 범위를 지정한다(P.17).

B [선택 범위] 메뉴 → [선택 범위 확장]에서 「5px」정도 선택 범위를 넓힌다.

ctrl+클릭으로 선택 범위 지정

레이어 신규 작성

C 확장한 선택 범위를 색으로 채운다. 깊이를 더하려고 노란색 계열의 색을 선택했다.

D [필터] 메뉴 → [흐리기] → [가우시안 흐리기(P.16)]에서 **C**에서 색으로 채운 부분에 흐림 효과를 넣는다. 「흐림 효과 범위」를 「30」정도로 설정 했다.

확장한 선택 범위를 색으로 채운다

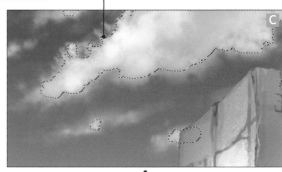

E 구름의 윤곽 부분이 선명해졌고, 두께도 강하게 드러난다.

5-4 안쪽의 하늘을 그린다

안쪽의 하늘을 그리면 하늘은 완성입니다.

A 합성 모드 「곱하기」 「오버레이」를 사용해 안쪽의 하늘을 그린다. P.55의 POINT에서 설명한 빨간색 라인의 흐름을 따라서, 흐릿한 대기와 뿌옇게 흐려진 구름을 떠올리면서 그린다. 마지막으로 광원 쪽을 「더하기(발광)」 레이어로 밝게 하면 완성이다.

밝게 한다

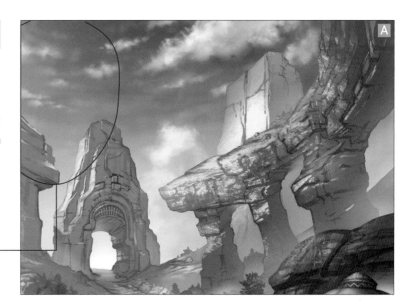

6 세세한 디테일을 묘사한다

6-1 그림자를 그려 넣는다

지금부터 세부 묘사에 들어갑니다. 사물의 디테일이 선명해지도록 게르, 반사광, 하이라이트를 그려 넣습니다.

먼저 게르를 묘사합니다. 이미 대강 밸런스는 잡힌 상태이므로, 크게 벗어나지 않도록 주의하면서 그립니다.

A 지금부터는 「TF 채색」브러시로 그림자를 그려 넣는다. 높이 차이로 생겨나는 그림자와 홈 부분을 중심으로 그리고, 사물의 돌출로 생기는 그늘 부분은 거의 그려 넣지 않는다. 그림자와 그늘의 차이에 대해서는 P.37을 함께 참고한다.

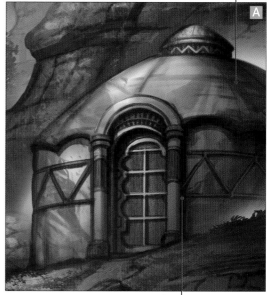

그늘은 지나치지 않게

그림자를 중심으로 그린다

6-2 하이라이트를 추가한다

하이라이트(일러스트에서 가장 밝은 부분)를 넣습니다. 각 부분의 테두리와 빛을 반사하는 재질, 특별히 강조하고 싶은 부분에만 넣어서, 화면이 번잡해지지 않도록 합니다.

A 「TF 메인」 브러시로 사물의 테두리와 빛을 반사하는 재질 부분에 하이라이트를 넣는다. 사물의 윤곽이 또렷해져서 눈에 띈다.

B 거리별 경계에 넣어주면 원근감이 강해진다.

◎POINT◎ **게르를 밝게 한다**

게르의 색이 너무 어두워서 매몰된 상태이므로, 밑색 위에 게르의 범위로 마스크를 적용한 레이어를 추가로 작성하고 밝아지게 보정했습니다.

하이라이트

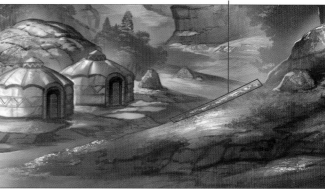

경계 부분에 넣어서 원근을 강조

6-3 반사광을 추가한다

광원인 노란색 계열과 반대인 파란색 계열로 반사광을 넣습니다.

A 광원(왼쪽 위)과 반대인 오른쪽 아래에 다른 빛이 있다는 느낌으로 반사광을 넣는다.

B 바위 등은 「TF 천」, 「TF 암벽 凸」, 「TF 암벽 凸2」, 「TF 암벽 凹」, 「TF 암벽 凹2」 브러시를 이용해 스탬프로 찍듯이 반사광을 넣는다.

C 전체에 반사광을 넣고 세부 디테일 묘사를 끝낸 상태.

◎POINT◎ **반사광의 밸런스**

반사광으로 전체의 디테일을 묘사하면 밸런스가 나빠지기 때문에 원경에는 거의 넣지 않았습니다.

스탬프로 찍듯이 반사광을 넣는다

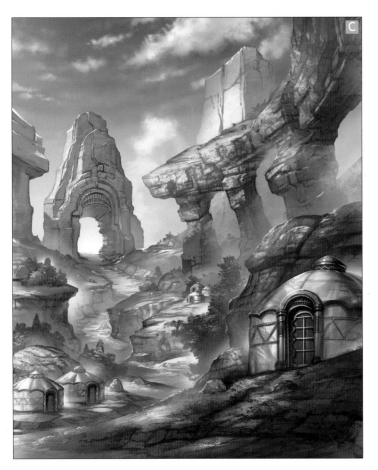

◎POINT◎ **그림자, 하이라이트, 반사광 레이어**

그림자는 「곱하기」, 하이라이트는 「더하기(발광)」, 반사광은 「스크린」 합성 모드에서 그렸습니다. 전부 「4-1」에서 작성한 레이어 폴더인 「빛」에 클리핑을 적용했습니다. 레이어 폴더 「빛」은 그 밑에 있는 「밑색」 레이어를 클리핑이 된 상태이므로, 결과적으로 「빛」 위에 있는 그림자, 반사광, 하이라이트도 밑색에 클리핑이 적용된 것입니다.

7 장식과 문양을 추가한다

7-1 게르의 장식을 그린다

화면 전체에 포인트가 될 빨간색 깃발 같은 천을 게르에 장식으로 추가합니다. 평범한 천에 광택이 있는 실로 문양을 수놓은 형태입니다.

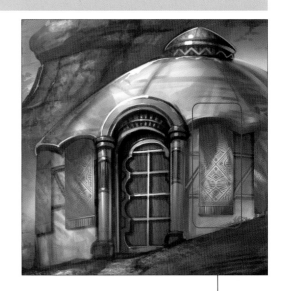

A 장식의 실루엣을 그린다.

B 실루엣에 레이어를 클리핑하고 문양을 그린다.

C 주위의 그림자색과 잘 어울리도록 어둡게 한다.

D 질감을 묘사한다. 기본은 「TF 천」, 세부는 「TF 연하게 지우기」로 흐려지게 다듬는다.

E 밝은 부분을 합성 모드 「더하기(발광)」으로 묘사하고, **B**에서 그린 문양 레이어를 복사하고 붙여 넣는다. 색을 조절해 문양이 부각되게 한다. 문양만 밝아져서 강약이 살아나고, 천과 문양을 수놓은 실의 질감 차이를 표현할 수 있다.

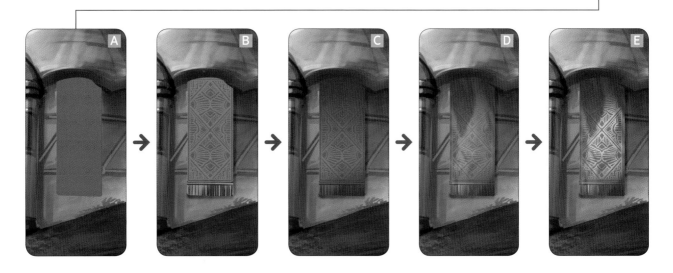

7-2 다른 게르에도 장식을 그린다

「7-1」의 과정을 다른 게르에도 적용합니다.

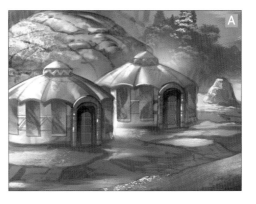

A 근경보다 멀리 있는 게르의 장식은 너무 도드라지면 원근감이 약해지므로 최대한 약하게 처리한다.

B 가장 멀리 있는 게르 장식은 문양이 거의 보이지 않는다.

8 마무리

8-1 안개로 원근을 강조한다

일러스트 전체의 마무리 작업에 들어갑니다.
먼저 공기원근법을 이용해 원근감을 강조하려고, 흐릿한 안개 같은 것을 넣고 화면
전체의 색도 조정했습니다.

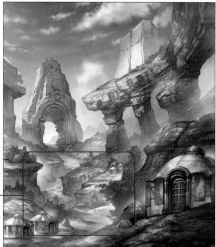

		100% 표준 근경
👁 🖊		100% 오버레이 안개
👁		100% 표준 중경
👁		66% 오버레이 안개
👁		100% 표준 원경

A 근경, 중경, 원경의 경계에 합성 모드 「오버레이」 레이어를 작성한다.

B 「TF 구름 흐림」 브러시로 밝은 안개를 그려 넣어서 거리별 구분을 강조한다.

◎POINT◎ 더 깊은 원경 추가

원경의 메인인 바위산 뒤로 아무것도 없는 것이 부자연스러워서,
흐릿한 바위산 실루엣을 추가해 더 먼 원경을 만들었습니다.

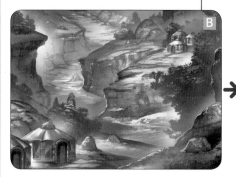 →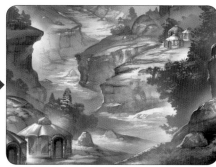

8-2 빛줄기를 그려 넣는다

왼쪽 위에서 쏟아지는 빛줄기를 그려 넣습니다.

A 근경 위에 레이어 폴더를 추가한다. 폴더 안에 신규 레이어를 작성한다.

B 「TF 메인」 브러시로 광원이 있는 왼쪽 위에서 오른쪽 아래로 향하는 빛줄기를 그린다. 추가로
빛줄기의 영향으로 드리운 그림자도 그려 넣는다.

◎POINT◎ 빛줄기

실제라면 좀 더 짙은 안개가 가득한 상태에서만 빛줄기 같은 현상이 일어
납니다. 그러나 아름답고 사실적인 느낌을 표현하는 데 효과적이므로 그냥
넣었습니다. 현실에서는 있을 수 없는 상황을 효과적으로 활용하는 것도
일러스트만의 재미입니다.

		100% 표준 빛줄기
👁 🖊		100% 표준 줄기
👁		100% 표준 줄기 그림자
👁		100% 표준 근경
👁		100% 오버레이 안개

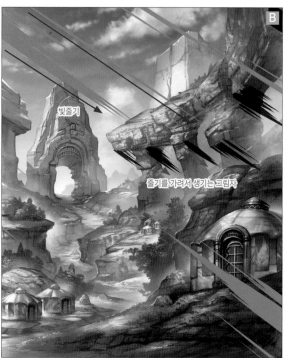

빛줄기

줄기를 가려서 생기는 그림자

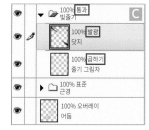

C 빛줄기 레이어의 합성 모드를 「발광 닷지」, 줄기의 그림자 레이어를 「곱하기」로 설정한다. 레이어 폴더의 합성 모드를 「통과」로 설정하면, 폴더 안의 있는 레이어의 합성 모드가 폴더 밖에도 적용된다.

D [가우시안 흐리기]로 빛줄기에 흐림 효과를 강하게 적용한다 (흐림 효과 범위 「100」 또는 그 이상).

가우시안 흐리기

흐림 효과 범위 (G):　　　　　　　　　　　　　　100.00

E 그림자에 [가우시안 흐리기]를 적용한다(원래 선이 가늘어서 흐림 효과 범위는 「50」정도).

F 가장 밝은 부분을 만들어 「헐레이션(빛이 강한 부분이 뿌옇게 흐려지는 효과)」 같은 연출을 더한다.

가우시안 흐리기

흐림 효과 범위 (G):　　　　　　　　　　　　　　50.00

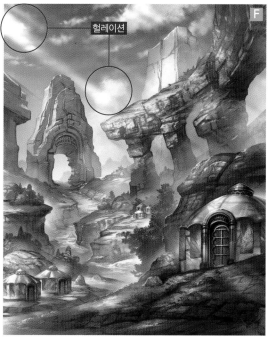

8-3 기구와 캐릭터를 추가하면 완성

마지막 보정을 하고 기구와 캐릭터를 그려 넣으면 완성입니다.

A 합성 모드 「오버레이」 레이어에서 전체의 색과 대비를 다듬는다. 본래 어두운 부분과 화면 가장자리를 더 어둡게, 밝은 부분과 화면 중앙, 시선을 끌고 싶은 부분을 밝게 눈에 띄게 처리한다. 기구와 캐릭터를 그려 넣으면 완성이다.

동양풍의 핵심

자연 풍경 위주인 일러스트에 인공물을 더해 정보량을 늘이는 것이 기구의 역할입니다. 기구에만 해당하는 이야기는 아니지만, 양파 같은 실루엣으로 그리면 터키나 인도처럼 서양풍이 아닌 인상이 강해집니다.

양치기 소녀는 일부러 금발, 의복은 스커트, 망토, 프릴 같은 서양풍으로 꾸며서 동양과 대조적인 언밸런스한 느낌을 연출했습니다. 양도 현실에는 존재하지 않는 게임에 등장하는 몬스터처럼 그렸습니다. 이런 요소가 「판타지」의 분위기를 구성합니다.

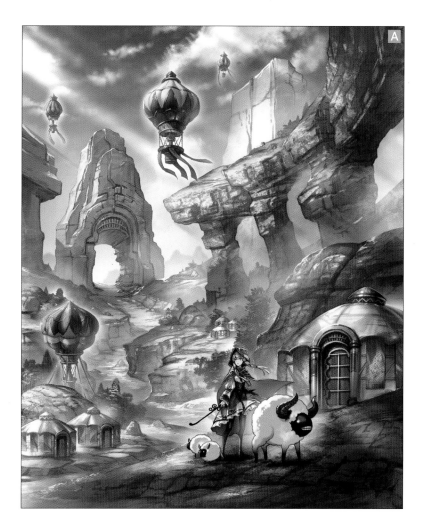

기법 4

화면 구성의 기본

배경 일러스트를 그릴 때, 화면을 구성하는 방법은 다양합니다. 이번에는 깊이를 「근경」, 「중경」, 「원경」이라는 3가지 거리로 화면 구성하는 방법에 대해서 알아보겠습니다.

※ 「판타지 배경 그리는 법」 P.28~P.29를 요약하여 인용하였습니다.

깊이를 3개의 거리로 구분한다

배경 일러스트는 각각 물체를 표현하는 것보다 전체의 조화가 중요합니다. 무작정 그리기보다는 화면의 구성을 먼저 설정하는 습관을 들이면 좋습니다. 화면을 구성하는 방법은 사람에 따라 다른데, 저는 거리별로 「근경」, 「중경」, 「원경」으로 구분합니다.

아래의 배경 일러스트로 설명하자면 빨간색 범위가 근경, 파란색 범위가 중경, 녹색 범위가 원경입니다.

이런 식으로 구분하면 어떤 부분에 어떤 사물을 배치할지, 어디를 얼마만큼 묘사할지, 반대로 생략할지를 전체적인 밸런스를 보면서 조절이 가능합니다. 따라서 특정 부분만 너무 상세히 묘사하거나 일러스트 전체의 밸런스를 해치는 사물을 배치하는 등의 실수를 줄일 수 있습니다.

물론 일러스트를 그리는 도중에도 새로운 아이디어를 더하거나 조금씩 달라지기 마련이지만, 미리 전체적인 계획을 세워두면 화면 구성이 무너지지 않게 완성시킬 수 있습니다.

처음에는 전체의 밸런스를 생각하면서 그리기가 쉽지 않지만, 약간이라도 상관없으니 의식하면서 계속 그려보세요.

3가지 거리를 구분할 때는 공기원근법의 영향으로 달라지는 사물의 형태가 중요합니다. 공기원근법에 대해서는 P.67을 참고하세요.

지금부터 각 거리의 특징과 핵심에 대해서 알아보겠습니다.

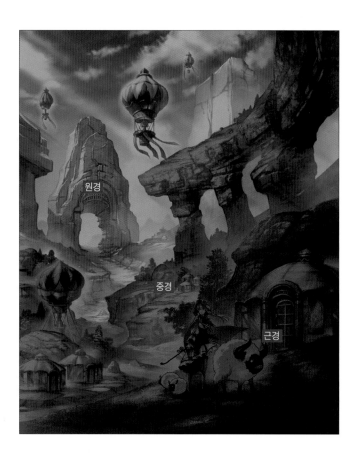

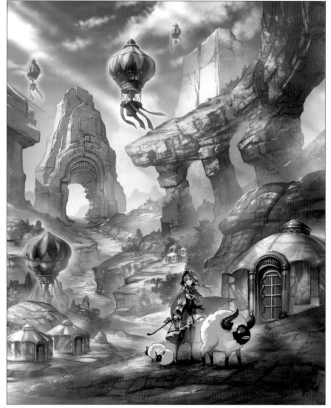

01 자연광

화면에서 가장 앞에 해당하는 거리입니다.

가장 가까운 부분인 만큼 건물의 장식과 벽의 표면의 흔적, 바위의 형태 등 질감과 디테일까지 잘 보입니다. 따라서 세부까지 묘사를 합니다.

공기원근법을 의식하면서 중경, 원경보다도 진한 색은 사용하면 좋습니다. 사용하는 색의 폭이 넓습니다.

02 중경

화면의 중앙에 해당하는 거리입니다.

근경에는 큰 구조물(건물이나 거목 등)을 화면에 담을 수 없기 때문에, 전체를 온전히 넣고 싶을 때 중경에 배치하면 좋습니다.

근경보다도 먼 거리이므로 세밀한 부분까지는 묘사하지 않지만, 대략적인 질감, 고유색, 입체감 등은 확실하게 표현하는 것이 핵심이라면 핵심입니다.

추가로 공기원근법을 의식해 근경보다 연한 색으로 채색하면 원근감을 살아납니다.

03 원경

화면의 가장 깊고 먼 거리입니다.

이렇게 멀어지면 세밀한 부분은 사람의 눈으로는 판단할 수 없으므로, 실루엣만으로 그리거나 대강 명암으로만 표현합니다. 산이나 넓은 숲, 건축물 등의 사물을 일일이 그리기보다는 하나의 큰 형태를 파악하고 그려보세요.

원경도 공기원근법을 의식하면서 중경보다 연한 색을 사용해 대기에 녹아드는 느낌으로 채색합니다.

근경과 비교하면 사용하는 색의 범위가 좁습니다.

◎POINT◎ **반드시 거리를 3개로 나눌 필요는 없다**

「3개의 거리로 구분하는 방식」은 어디까지나 기본이며, 절대 원칙은 아닙니다. 예를 들어 원경보다 더 먼 원경을 설정하거나, 원경을 더 세분화하는 식으로 응용도 가능합니다.

한 단계 더 깊은 원경을 그린 예

원경을 다시 3개로 나눈 예

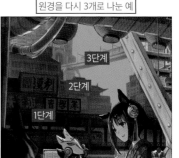

기법

원근법

다양한 원근법이 존재하지만, 특히 이용 빈도가 높은 것을 살펴보겠습니다.

※「판타지 배경 그리는 법」P.33 ~ P.36을 요약하여 인용하였습니다.

눈높이(eye level)

눈높이란 일러스트를 보는 사람의 「시선(시선의 높이)」입니다.
일러스트는 보는 사람이 어떤 위치, 높이에서 보는가를 가정하고 그려야 설득력이 생깁니다. 따라서 보는 사람의 시선을 수평선으로 설정한 것이 눈높이입니다.
캐릭터만 있는 일러스트에도 물론 중요하지만 배경 일러스트에서는 필수 사항입니다.

눈높이에 따라서 물체가 전혀 다르게 보입니다.
예시로 든 입방체는 앞면의 위치는 동일하고 눈높이만 다르게 설정한 것입니다.
눈높이보다 위에 있으면 밑면이 잘 보이고, 눈높이보다 아래에 있으면 윗면이 잘 보입니다. 그래서 눈높이가 높으면 하이 앵글, 낮으면 로 앵글을 적용합니다.
항상 원하는 구도에 알맞게 눈높이를 설정해야 합니다.
또한 극단적인 구도를 피하고 싶다면, 중앙 부근에 설정하는 것이 무난합니다.

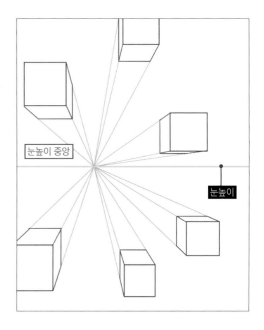

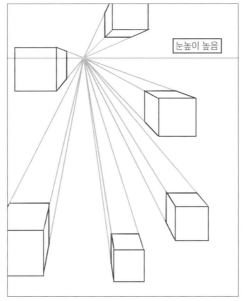

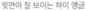

윗면이 잘 보이는 하이 앵글

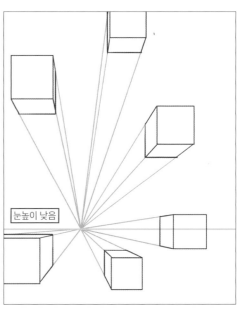

밑면이 잘 보이는 로 앵글

투시도법

투시도법이란 「눈으로 본 사물을 정확하게 그리기 위한 기법」입니다. 원근법의 일종으로 투시화법 혹은 선원근법이라고도 합니다. 영어로는 「perspective」라고 하며, 일러스트의 세계에서 원근법이라고 하면 대부분 투시도법을 가리킵니다.

01 소실점

동일한 사물이라도 가까이 있으면 크게 보이고, 멀어질수록 작게 보입니다. 실제로는 평행인 물체도 깊이를 고려해 평행하지 않은 선으로 그릴 필요가 있습니다.

일러스트의 화면 앞쪽에서 안쪽으로 향하는 선은 최종적으로 한 점에서 교차하는데, 선이 교차하는 최종 지점을 설정한 것이 「소실점」입니다.

투시도법을 사용해 정확한 깊이를 표현하고 싶을 때는 일단 「눈높이」와 「소실점」을 설정하고, 소실점으로 집중되는 안내선을 활용하면 위화감 없는 깊이를 표현할 수 있습니다.

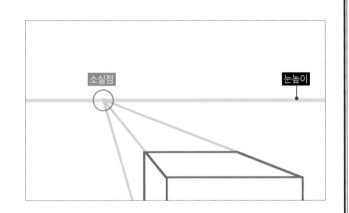

02 1점 투시도법

자주 사용하는 투시토법에는 「1점 투시도법」, 「2점 투시도법」, 「3점 투시도법」이 있고, 나열한 순서대로 어렵습니다.

1점 투시도법은 물체를 정면에서 볼 때 사용합니다. 눈높이 위에 소실점을 하나 설정하고, 소실점으로 향하는 깊이를 나타내는 선이 집중되는 구도입니다.

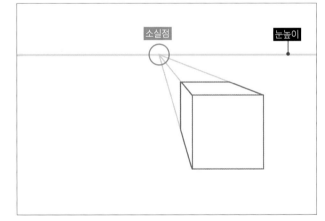

03 2점 투시도법

2점 투시도법은 1점 투시도법에서 시점을 좌우로 약간씩 옮겨서 비스듬하게 물체를 바라볼 때 사용합니다. 배경 일러스트에서 쓸 일이 많은 투시도법입니다.

이름 그대로 소실점이 2개로 늘어납니다. 두 점 모두 동일한 눈높이에 설정합니다.

2개의 소실점을 평소에 그리는 크기의 캔버스 내부에 위치하면 무척 극단적인 구도가 될 수밖에 없습니다. 가능하면 소실점은 화면 밖에 설정해야 합니다.

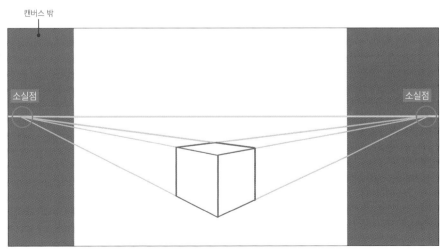

04 3점 투시도법

3점 투시도법은 2점 투시도법의 시점에서 상하로 움직여 하이 앵글이나 로 앵글로 본 물체를 그릴 때 사용합니다. 1점 투시도법이나 2점 투시도법보다도 복잡한 만큼 조금 어려울 수도 있지만, 완전히 익히면 역동적인 구도의 일러스트를 그릴 수 있습니다.

2점 투시도법에서 설정한 좌우 2개의 점에 위나 아래에 소실점 1개를 추가해, 전부 3개의 소실점이 있습니다. 상하의 소실점을 설정한 위치에 따라서, 로 앵글 또는 하이 앵글의 강도가 결정됩니다.

다만, 상하의 소실점은 눈높이에 설정할 수 없습니다. 눈높이에 가까울수록 극단적인 형태가 되니, 가능한 화면 밖의 먼 위치에 설정합니다.

오른쪽의 예는 하이 앵글 구도지만, 극단적이 형태가 되지 않도록 상당히 아래쪽에 소실점을 설정했습니다. 로 앵글 구도는 소실점을 위쪽에 설정합니다.

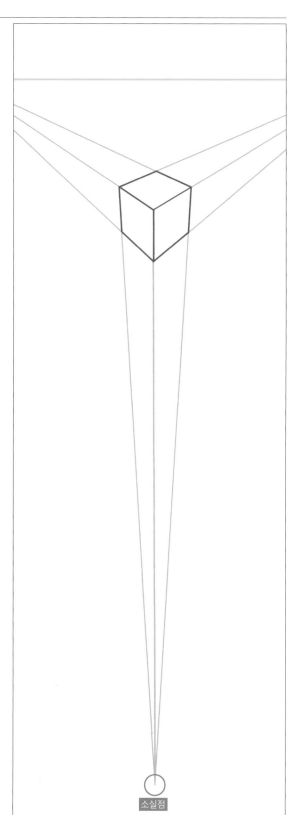

소실점

◎POINT◎ 원근을 지나치게 의식하지 않는다

배경 일러스트라고 하면 대부분의 사람들이 원근법은 무조건 어렵다는 생각을 먼저 떠올립니다. 분명 원근을 완벽하게 설정하는 작업은 무척 복잡합니다. 그러나 일러스트를 그릴 때 철저하게 원근을 따질 필요는 없다는 것을 꼭 기억합시다.

◎POINT◎ 편리한 퍼스자

CLIP STUDIO PAINT에는 「퍼스자」라고 하는 투시도법을 활용할 때 편리한 기능이 있습니다.
(자세한 내용은 P.89 참고)

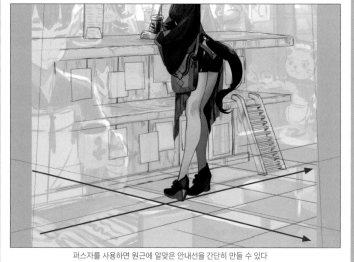

퍼스자를 사용하면 원근에 알맞은 안내선을 간단히 만들 수 있다

다른 원근법

01 공기원근법

멀어질수록 대기(공기)의 영향으로 색이 연하고 흐려지는 현상을 이용한 원근법입니다. 일러스트에서 표현할 때는 화면이 깊어질수록 색이 연해지면서, 하늘이나 주변의 색에 녹아드는 느낌으로 채색합니다.
가까이 있는 물체일수록 윤곽이나 세부가 선명하게 보이고, 깊은 곳의 있는 물체일수록 흐릿하게 보이므로, 거리에 따라 표현의 정도를 조절하면 원근감을 낼 수 있습니다.

A는 실제 사진, B는 공기원근법으로 원근을 표현한 것입니다. 실제로 지면이 이어지는 부분은 그라데이션으로 표현한 것처럼 좀 더 자연스럽게 변하지만, B는 구분하기 쉽도록 간략하게 표현했습니다.

안쪽으로 갈수록 하얗고 흐릿하게 보인다

화면 앞쪽일수록 선명하게 보인다

02 색채원근법

색이 사람의 심리와 시각에 영향을 미치는 특성을 이용한 원근법입니다.
빨간색이나 오렌지색 등의 난색은 가깝게 보이고, 파란색이나 녹색 등의 한색은 멀게 보입니다. 채도에 따라서도 다르게 보입니다. 채도가 높으면 가깝게 보이고, 반대로 낮으면 멀게 보입니다.

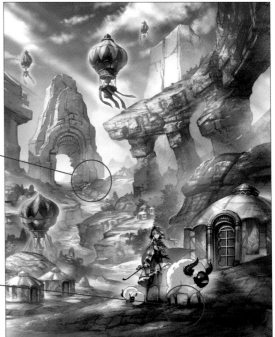

난색과 한색의 차이

채도의 차이

2장의 일러스트 「양치기 balloon 하늘(P.42)」는 공기원근법을 적용해, 근경의 바위 등에는 오렌지색 계통의 채도가 높은 색을 사용하고, 원경에는 푸르스름하게 채도가 낮은 색을 썼습니다. 그 결과 원근이 쉽게 구별되도록 표현할 수 있었습니다.

기법 6

스케일 표현

일러스트에서 스케일(크기나 거리)을 표현하는 데 필요한 것은 보는 사람이 이해하기 쉬운 비교 대상입니다. 특히 판타지 배경에서는 현실에 없는 사물을 아무리 리얼하게 그려도 실감하기 쉽지 않습니다. 따라서 의도적으로 우리 주변에 존재하는 흔한 사물을 함께 그려서 비교되도록 하면, 설득력 있게 스케일을 표현할 수 있습니다.

사람과 비교

사람과 비교하는 것인 가장 이해하기 쉽습니다. 화면에 사람을 그려 넣으면 그 자체로 기준(등신대)이 되어, 다양한 사물의 크기와 거리를 측정할 수 있습니다.

◎POINT◎ 우리 주변의 사물과 비교

만약 배경뿐이고 캐릭터를 넣을 수 없는 상황일 때는 사람이 만들어서 사람이 이용하는 사물을 그려 넣는 방법도 있습니다.
예를 들어 평소에 우리 주변에 있는 도구나 건축물 같은 걸 그려넣습니다. 건축물의 경우, 창문의 크기가 스케일을 전달하는 기준이 되는 경우가 많습니다. 그럴 때에는 주의를 기울이도록 합시다.

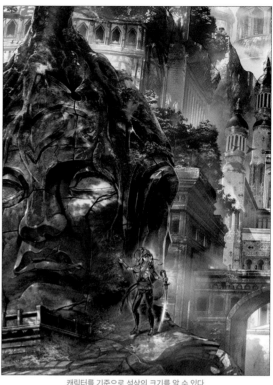

캐릭터를 기준으로 석상의 크기를 알 수 있다

캐릭터를 기준으로 일러스트의 장대한 스케일을 느낄 수 있다.

동일한 사물의 크기로 비교

같은 사물을 거리별로 크기를 바꿔서 배치하면 거리감을 표현할 수 있습니다. 예를 들어, 오른쪽 그림과 같은 실루엣이 있다고 하면, 큰 실루엣은 앞쪽에, 작은 실루엣은 안쪽에 배치한 것처럼 보입니다.

안쪽

앞쪽

2장의 일러스트 「양치기 balloon 하늘 (P.42)」에서는 같은 건축물(게르)을 3단계의 거리에 서로 다른 크기로 배치해 거리감을 표현했습니다.
화면 앞쪽의 배치한 캐릭터와 함께 일러스트에서 실감나는 크기를 표현하는 기준이기도 합니다.

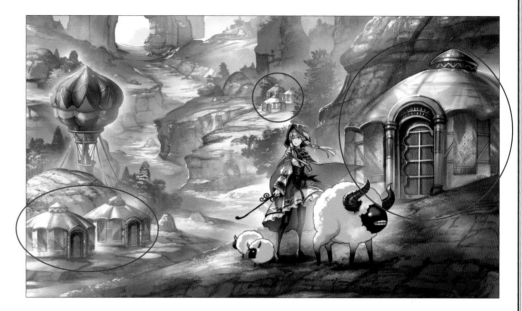

구성 요소의 배치로 비교

스케일을 표현하는 방법은 이외에도 다양한데, 이번에는 구성 요소의 배치를 활용하는 것입니다.
예를 들어, A처럼 바위, 나무, 수풀이라는 3개의 실루엣이 있다고 할 때, 단순히 나열하는 것만으로는 각각의 크기와 거리의 차이는 파악하기 어렵습니다.

반대로 B나 C처럼 실루엣을 겹쳐서 각각의 경계를 구분하기 쉽게 처리하면 거리감이 살아납니다. 공기원근법(P.67)을 생각하면서, 화면의 깊은 곳에 배치한 사물일수록 흐릿하게 하면 효과적입니다.

색 선택 방법

색을 선택하는 방법에 명확한 원칙은 없고 일러스트를 그리는 사람의 숫자만큼 방법이 다양합니다. 그러나 익숙하지 않을 때는 어디서 부터 시작해야 좋을지 몰라서 고민하게 됩니다.
저자인 조우노세와 후지초코가 평소 실제로 사용하는 방법을 한 가지 예로 소개합니다.

후지초코류

저는 처음에 메인 컬러 2가지를 정합니다. 그리고 그것을 베이스로 작게 포인트색(P.53)을 넣습니다.
예를 들면 4장의 일러스트(P.86)는 「빨강」과 「탁한 녹색」, 6장의 일러스트(P.122)는 「파랑」과 「핑크」가 메인 컬러입니다.

동양풍의 핵심

「오색(보라, 흰색, 빨강, 노랑, 녹색)」을 베이스로 배색을 하면 동양의 분위기를 연출할 수 있습니다. 불교나 신사에서 사용하는 5가지 색상의 깃발에 사용하는 색입니다. 신사 등에서 본 적이 있는 사람이 많을지도 모르겠네요.
저는 이 오색을 활용한 배색으로 작은 장식과 포인트색으로 사용할 때가 많습니다. 오색을 약간 변형해서 빨간색 대신에 핑크를 사용하기도 합니다.

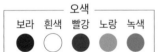

주관적인 의견입니다만, 동양의 색채에서 빼놓을 수 없는 색이 「빨강」이라고 생각합니다. 축제의 장식, 등불, 건축물의 벽 등 동양이라고 하면 가장 먼저 떠오르는 이미지가 빨간색입니다. 저도 동양풍의 일러스트를 그릴 때는 캐릭터의 기모노와 건축물 등에 빨간색을 많이 씁니다.
「어두운 남색」도 동양을 연상시키는 색이라고 생각합니다. 기와지붕의 색이라서 그런 것 같습니다.

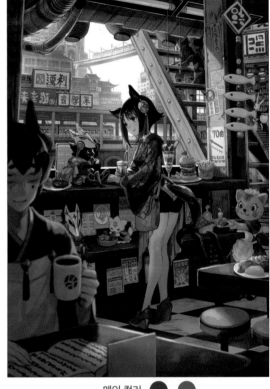

메인 컬러

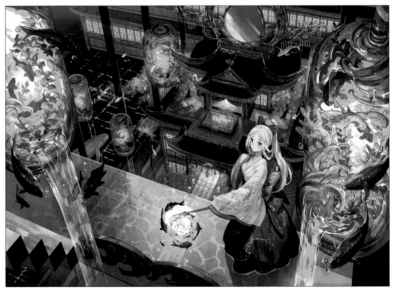

메인 컬러

저는 특히 빨간색 계열X파란색 계열을 조합한 컬러 패턴을 자주 씁니다. 왜냐하면 빨간색 계열X파란색 계열은 난색X한색의 조합이므로, 색채원근법 (P.67)을 활용하기 쉽기 때문입니다.

예를 들어 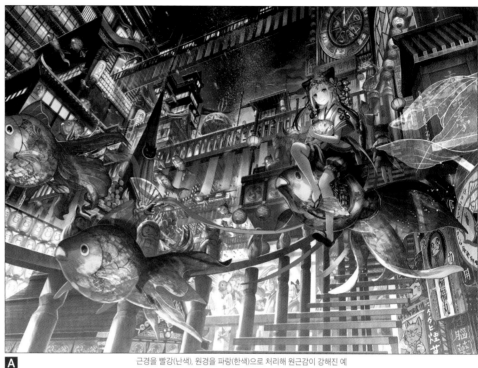 처럼 근경 전체를 빨간색으로 하고, 원경 전체를 파란색으로 하면 원근감이 더 강조할 수 있습니다.

또한 B처럼 전체를 푸르스름한 화면으로 저리하고, 캐릭터처럼 특히 강조하고 싶은 부분에 핑크처럼 밝은 색을 올립니다. 그러면 그 부분이 도드라집니다.

난색X한색의 조합은 색감 차이가 커서, 작은 섬네일 상태로 봐도 임팩트가 있습니다. 단, 메인 컬러를 보색 관계로 설정할 때는 어느 한쪽 또는 양쪽의 채도를 낮추지 않으면, 색의 밸런스가 무너져, 눈이 피로한 일러스트가 될 수 있으니 주의하세요.

4장의 일러스트는 메인 컬러가 「빨강X녹색」으로 보색 관계이긴 합니다만, 녹색의 채도를 크게 낮춰서 밸런스를 잡았습니다.

근경을 빨강(난색), 원경을 파랑(한색)으로 처리해 원근감이 강해진 예

A 의 색 분포

B 의 색 분포

◎POINT◎　패턴에서 벗어난다

여기서 소개한 배색 패턴에서 일부러 벗어나서 동양풍 일러스트를 그리는 것도 판타지다운 신비로운 분위기가 강해져 재미있습니다.

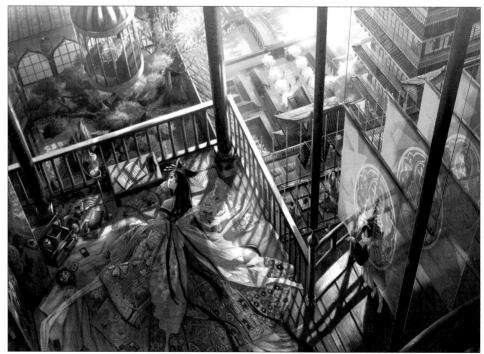

핑크(난색)을 사용해 캐릭터를 강조한 예

조우노세류

각 사물의 「고유색(P.38)」은 일러스트 전체의 기본이 되는 중요한 색입니다. 5장의 일러스트(P.106)를 예로 각 부분의 「고유색」을 활용하는 방법을 소개합니다.

먼저 바위는 바위다운 갈색, 식물이면 식물다운 녹색 같은 식으로 화면의 조화는 생각하지 말고 색을 배치합니다. 그러면 A처럼 됩니다.

그리고 메인인 부분의 색에 맞춰서 전체의 색감을 조절합니다. 이 일러스트는 건물의 파란색이 중요해서, B처럼 전체의 색감을 파란색 계열에 치우치도록 조절했습니다.

이렇게 고유색을 정한 다음, 전체의 테마에 적합한 색으로 조절하면, 각각의 고유색을 유지하면서도, 전체가 조화롭고 통일감이 있는 화면이 됩니다.

C의 표는 A와 B의 각 부분의 색을 뽑아서 비교한 것입니다. 전체가 진한 파란색에 가까워서 어둡게만 보일지도 모르지만, 실제로는 색상도 파란색에 가깝습니다.

예를 들면, 숲의 녹색은 올리브 같은 녹색에서 에메랄드 녹색으로 변경했고, 건축물의 갈색 부분은 빨간색이 강한 갈색에서 보라색이 강한 갈색으로 바뀌었습니다.

여기까지가 「고유색」을 결정하는 방법입니다. 이후는 일러스트 전체의 테마와 거리감에 따라 색의 변화 등을 올리고, 농담과 질감 등을 그려 넣습니다. 자세한 내용은 제작 과정을 참고하세요.

◎POINT◎ 색 조절의 요령

고유색의 조절은 「컬러써클 창(P.14)」을 사용하면 쉽습니다.

먼저 원하는 색을 정하고(이번에는 파란색), 그 색과 대각선에 있는 보색을 확인합니다. 그런 다음 파란색 화살표 방향을 따라서 각 부분의 고유색을 결정합니다(빨간색이라면 보라색에서 파란색으로, 녹색이라면 하늘색에서 파란색으로 옮기면서 색을 정합니다). 보색 부근(여기서는 노란색)은 어느 쪽으로 옮겨도 괜찮기 때문에 고민이 될 수도 있습니다. 그럴 때는 화면의 다른 색을 고려해서 결정하면 좋습니다. 이번에 노란색 계열을 배치한 부분이 주로 중앙의 문 부근인데, 파란색으로 이동하는 중간에 있는 하늘색도 많이 사용했습니다. 따라서 대비되도록 반대 방향인 빨간색으로 옮기면서 색을 정했습니다.

	기본	보정 후
바위		
숲		
석상		
석상 앞&나무줄기		
유적		
건축 흰색		
건축 금색		
건축 회색		
건축 갈색		

C

동양+판타지란

3
장

동양문화를 테마로 한 판타지 표현

이번에는 「동양」과 「판타지」에 대해서 알아보도록 하겠습니다.
동양이란 어디를 가리키는 것인지?
동양 판타지란 과연 무엇을 뜻하는지?
간단히 살펴보겠습니다.

1-1 이 책에서 다루는 「동양」에 대해서

「동양」이라고 불리는 지역은 국가에 따라서 다르게 정의합니다. 아시아 전역을 가리키기도 하며, 중동을 포함하기도 합니다. 어디에서 어디까지를 가리키는 명확한 기준은 없지만, 대략적으로 동양=아시아라는 이미지가 강한 듯합니다. 이 책에서 말하는 「동양」은 터키에서 동쪽으로 일본을 포함한 아시아 전체를 뜻합니다.

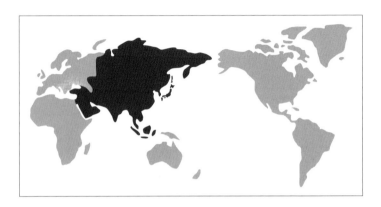

1-2 동양 판타지란

판타지란 「공상」 「환상」이라는 의미를 가진 서양에서 온 단어이며, 현실에서 볼 수도 경험할 수도 없는 환상적인 일러스트와 이야기 등의 창작물을 뜻합니다.

「에픽 판타지」나 「다크 판타지」처럼 판타지라고 해도 다양한 분류가 있는데, 「동양 판타지」란, 말 그대로 「동양의 소재를 다루는 판타지 작품」입니다.

예를 들어 일본이라면 「벚꽃」 인도는 「불상」 몽골은 「초원」 같은 식으로 특정 국가가 떠오르는 요소가 있습니다. 가령 산이라고 하면, 일본의 후지산은 경사가 완만하지만, 중국의 산은 날카롭게 우뚝 솟아오른 산이라는 이미지가 있습니다. 각각의 특성을 살려서 그리면 보는 사람이 그 나라의 이미지를 떠올리게 됩니다.

그러나 그냥 그리기만 하면 흔한 풍경으로 보일 뿐이고, 동양 판타지가 되는 것은 아닙니다.

따라서 현실에서는 있을 수 없을 정도로 과장해서 표현하거나, 다른 나라의 특징과 조합해 형태를 변형하면 판타지를 창조합니다.

그리는 사람의 상상력에 따라서 무한히 펼쳐 보일 수 있는 것이 판타지의 재미입니다.

다른 문화를 조합한 예

 + →

동양적인 모티브

여러 나라를 통틀어 동양이라고 하긴 하지만 지역에 따라서 다양한 특성이 있습니다.
이번에는 각 지역의 산과 나무 같은 자연물, 집과 성 같은 건축물의 특징과 차이를 알아보겠습니다.
「2-3」에서 전통적인 문양을 소개합니다.
문양을 보고 일러스트를 잘 적용하면 동양적인 분위기를 한층 강조할 수 있습니다.

2-1 자연물

식물

소나무(일본)

일본의 모티브로 사랑받는 나무입니다. 실제 소나무보다도 분재나 전통 일본화에 그려진 이미지를 접목하는 편이 동양적인 분위기가 나옵니다. 잎의 색(빛이 닿지 않는 부분)을 녹색이나 파란색 계열로 하는 편이 일본이라는 인상이 강해집니다. 줄기가 휘어진 부분과 질감(군데군데 마디)으로 소나무의 특징을 나타냅니다.

보리수(동남아시아)

불교를 상징한다고 할 수 있는 나무가 바로 보리수입니다. 가는 가지가 덩굴처럼 뒤엉켜 두꺼운 줄기가 된 듯한 형태를 의식하고 그리고, 뿌리 쪽으로 이어지는 라인과 줄기, 넓게 펼쳐져 볼륨감이 있는 실루엣의 잎 부분으로 동양적인 분위기를 표현합니다. 줄기를 중간에 두 개로 나누는 것도 효과적입니다.

유향나무(중동)

중동의 이미지에 적합한 나무입니다. 잎이 테이블처럼 넓게 펼쳐져 있고, 줄기가 다리처럼 떠받치는 형태가 특징입니다. 빛을 받는 잎의 윗부분과 그늘진 아랫부분의 명암 대비를 강조하면, 중동의 메마르고 강한 햇살을 표현할 수 있습니다.

◎POINT◎ 　**상징적인 꽃**

동양을 연상시키는 꽃은 벚꽃, 모란, 국화, 동백 등이 대표적입니다. 특히 「벚꽃」, 「국화」는 일본의 국화(비공식)라는 인식이 있어서 무척 친숙한 식물입니다. 기모노의 무늬와 배경의 장식 등에 이용할 기회가 많은 꽃입니다.

明治座「SAKURA-JAPAN IN THE BOX」
키비주얼(일부 발췌)
©2016 藤ちょこ/明治座

지형

산(일본)

나무와 식물에 덮인 녹색 산이 일본다운 이미지입니다. 실루엣도 완만한 편이 느낌이 좋습니다. 군데군데 구름과 안개로 흐릿하게 만드는 것이 분위기를 연출하는 요령입니다.

산(중국)

일본의 산은 후지산처럼 완만한 삼각형이거나 부드럽게 이어진 이미지가 떠오르고, 중국의 산은 「천자산 자연 보호 구역」처럼 날카롭게 높이 치솟은 바위산이 이어진 이미지입니다.

동물

물고기

잉어와 금붕어 같은 물고기는 그림에 존재하는 것만으로도 동양적 분위기를 강화합니다.
특히 비단잉어와 금붕어는 동양의 색채인 빨간색(P.70)을 마음껏 쓸 수 있는, 쓰임이 많은 소재입니다.
눈에 띄지 않는 곳을 헤엄치거나 공중에 떠다니면 판타지의 느낌이 강해지고 재미를 줍니다.

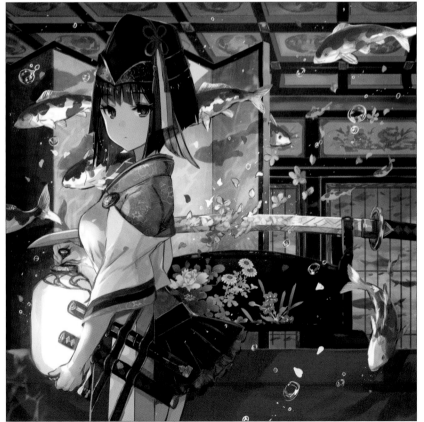

「picorre Live! (https://www.twitch.tv/picorrelive)」 라이브 이벤트 일러스트

새

새도 동양의 분위기를 표현하는 데 빼놓을 수 없는 동물입니다. 일본에서는 꽃과 나란히 예술작품의 주제로도 많이 쓰입니다.
동양 판타지라고 하면 역시 「봉황」입니다. 다양한 색채로 화면을 화려하게 만들 수 있고, 긴 꼬리로 화면에 흐름을 만들어도 좋습니다.
가상의 새이므로 자신이 좋아하는 색과 형태로 고치기 쉬운 것도 매력입니다.

건축물

게르(몽골)

몽골의 유목민이 사용하는 이동식 주택입니다. 천으로 된 외벽에 목재로 만든 제대로 된 문이 있는 구조가 특징입니다. 천과 목재 부분의 질감 차이에 주의해서 그려보세요.

궁전(중동)

터키와 페르시아풍 궁전입니다.

지붕의 실루엣을 양파처럼 그리면 순식간에 중동 분위기가 납니다. 뾰족한 계란형도 괜찮습니다. 타일이나 금속판을 겹친 것이 많아서, 재질을 의식하면서 광택을 넣으면 분위기를 연출할 수 있습니다.

창문은 아치형 구조 속에 문이 있는 형태가 많지만, 격자는 사각형인 것이 많습니다.

성(일본)

일본의 성은 기본적으로 아래의 그림 같은 구조를 층층이 올려서 옆으로 연결해서 확장한 느낌입니다.

지붕의 테두리는 가장자리를 약간 올린 형태입니다. 색감도 기본적으로 차분한 느낌입니다. 그래야 일본의 성 같습니다.

성의 토대는 다양한 양식이 있어서 통틀어서 말하기 어렵지만, 윤곽선이 곡선이 되도록 쌓아올리면 일본다운 분위기가 됩니다.

◎POINT◎ 　중국의 건물

중국의 건물은 일본에 비해 지붕의 테두리가 크게 올라간 것이 특징입니다.

처마 밑이나 지붕의 옆면 등에도 빈틈이 없을 정도로 장식되어 있거나, 지붕 옆면에 그림이 그려져 있는 등 컬러풀한 인상입니다.

일본 전통 가옥

일본은 신발을 벗는 문화이므로 마루보다 낮은 현관이나 툇마루 등 지면보다 높은 구조입니다. 지붕의 기울기로 기후 차이(눈이 많이 오는지 아닌지)를 나타낼 수 있습니다.

석조 건물(동남아시아)

앙코르와트 같은 석조 건물은 벽돌 등을 이용한 건축물보다도 거친 표면을 표현합니다. 군데군데 무너뜨려서 분위기를 연출합니다. 색채가 적은 대신 조각으로 정보량을 늘이는 것이 포인트입니다.

토리이(일본)

토리이란 신사의 입구를 나타내는 것으로 신비한 분위기를 연출할 수 있습니다.
현실에서는 불가능할 정도로 크게 그리거나, 장식을 더해서 변형하면 판타지의 느낌이 생깁니다.
아래의 그림처럼 토리이를 문으로 활용하면, 내부와 외부를 구분해 세계관을 나타낼 수가 있습니다.

불상의 얼굴(동남아시아)

불교 문화권에서 볼 수 있는 불상의 얼굴은 서양적인 석상과 비교해, 심플한 형태가 되게끔 표현하면 더 그럴듯해집니다. 바위를 쌓아올린 다음에 조각한 것을 나타내는 이음새를 넣으면 효과적입니다. 석조 건물도 그렇지만, 식물의 침식이나 물때를 넣으면 다습한 기후를 표현할 수 있습니다.

다리(일본)

반원형으로 구부러진 무지개처럼 생긴 다리입니다. 공간과 공간을 연결하는 역할을 하므로, 환상적인 일본식 고층 건물을 표현할 때 빼놓을 수 없는 소재입니다.

웹 게재

웹 게재(일부 발췌)

격자 천장(일본)

천장을 직사각형 격자로 구역을 나누어서 표현합니다. 나눠진 구획에 일본 문양의 텍스처를 넣으면 화려함과 밀도가 올라갑니다.

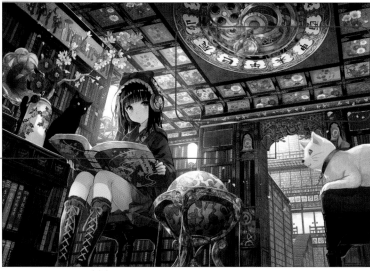

ABSOLUTE CASTAWAY(중혜광성) 10th Anniversary Book 『ABCAS HISTORICA』 커버 일러스트

장지문(일본)

이것도 일본을 대표하는 것입니다. 장지문처럼 평면으로 구역을 나누는 부분에는 일러스트의 세계관을 넓혀주는 요소를 그려 넣으면 깊이가 생깁니다.

오른쪽처럼 요괴퇴치가 생업인 소녀를 그린 일러스트이므로 장지에는 옛날 요괴 그림을 오마주해서 그렸습니다. 화려함을 더하려고 금박을 붙인 「금장지」로 표현한 것이 포인트입니다.

다다미(일본)

다다미는 일본인에게 대단히 친숙합니다. 규격이 정해져 있어서 다다미를 기준으로 공간의 크기와 다른 요소들의 크기를 표현할 수 있습니다.

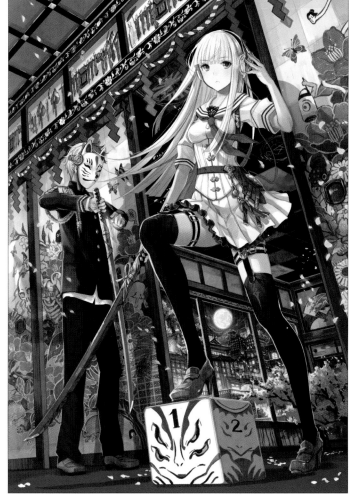

일본 만화 예술 학원 광고용 일러스트

지역에 따라서 크기는 약간 차이가 있지만, 기본적인 가로세로 비율은 2 : 1

일본 전통 무늬

무늬는 전부 소개할 수 없을 만큼 다양한 것이 존재하므로, 여기서는 저자(후지초코)가 자주 쓰는 일본 전통 문양을 몇 가지 소개합니다.

A 갑골문*는 거북이 등껍질의 문양을 참고한 6각형이 연결된 무늬. 육각형 내부에 다른 요소를 넣거나 다양한 색을 채우는 식으로 응용할 수 있다.

B 파문*은 파도 각 블럭의 색을 나누어 칠함으로써 컬러풀한 인상으로 꾸미거나 일본 전통 의상의 문양으로 의상 전체의 흐름을 만들 수 있다.

C 모란문*. 모란은 「꽃의 왕」이라고 불리는 무척 화려한 꽃이므로, 의상의 무늬를 그릴 때 주로 사용한다.

*「일본 전통 문양 소재집/아」(저자 kd factory/SB크리에이티브 출간)에서

태극도(중국)

중국문화, 특히 도교를 상징하는 모티브로 자주 쓰이는 문양입니다. 중국뿐만 아니라 영향을 받은 주변 문화권에서도 흔히 볼 수 있어서, 대륙 문화권의 디자인과 상성이 좋습니다. 기원을 생각하면 왼쪽이 백, 오른쪽이 검정이 정확하지만, 다른 패턴도 있어서 판타지 소재로 사용한다면 변형을 자유입니다.

뇌문(중국)

일본 라멘의 그릇에서 흔히 볼 수 있는 문양입니다. 식기를 시작으로 공예품과 건축물에서도 자주 볼 수 있습니다. 라멘이라는 이미지가 너무 강해서 일러스트의 메인으로 사용하면 우스꽝스러운 느낌이 되어버릴지도 모르지만, 눈에 띄지 않는 부분의 정보량을 늘리는 데 효과적입니다.

얼지-헤(몽골)

몽골을 대표하는 문양이지만, 기원은 티베트의 불교라고 알려져 있습니다. 한 번에 끊지 않고 그릴 수 있는 형태로 종류가 다양해, 얼마든지 변형할 수 있는 문양입니다. 건축물과 소품 등에 폭넓게 활용할 수 있습니다.

알항-헤(몽골)

망치 두 개를 엇갈리게 놓은 것 같은 문양입니다. 여러 부분에 쓸 수 있는데, 특히 건축물의 테두리(지붕 가까이나 창문의 테두리, 모서리나 계단 등)에 배치하면 효과적입니다.

하안-보고입치(몽골)

남성의 상징이며, 「왕의 팔찌」라는 뜻입니다. 결혼반지 등에 사용되는 상징적인 면도 있지만, 다른 곳에서 자주 쓰는 문양입니다.

하탄-수이흐(몽골)

여성을 상징하는 몽골의 문양으로 「왕비의 귀고리」라는 뜻입니다. 하안-보고입치와 동일하게 사용하고, 두 개를 대칭이 되는 상징적인 위치를 생각해보는 것도 괜찮을 듯합니다.

테즈힙(터키)

튤립을 모티브로 한 터키의 문양입니다. 본래 코란 등의 책표지에 사용되던 문양이지만, 현재는 타일, 융단, 잡화 등 폭넓게 쓰입니다. 변형의 폭이 넓은 문양이므로(특별히 정해진 사용처가 없다), 원하는 형태로 활용할 수 있습니다.

바틱 무늬(동남아시아)

인도네시아, 말레이시아를 중심으로 한 동남아시아에서 볼 수 있는 문양입니다. 염색한 무늬이므로 기본은 천 종류에 쓰는 것이 바람직하지만, 판타지 배경으로는 어디에 써도 문제없습니다.

페이즐리 무늬(인도)

일설에 따르면 페르시아에서 시작된 이후에 인도로 전해졌습니다. 영국 스코틀랜드의 렌프루셔에 있는 페이즐리에서 유행했기 때문에 이런 명칭이 붙었습니다. 의복과 커튼 등에서 다양한 문양을 볼 수 있습니다. 여러 패턴이 있는데, 곡옥(曲玉) 모양으로 수놓은 형태가 많습니다.

인도 문양

동심원이 반복적으로 이어지는 인도에서 흔히 볼 수 있는 문양입니다. 양파 모양의 곡선을 더하면 그럴듯합니다. 이런 문양은 배경뿐만 아니라 마법진과 결계 같은 이펙트로도 활용할 수 있습니다.

아라베스크 무늬(중동)

이슬람의 문양으로 주로 반복되는 기하학 문양으로 구성됩니다. 기하학 문양이외에도 식물을 모티브로 한 문양으로 이루어진 것도 있습니다.
문양이 반복된 결과, 오망성이나 육망성으로 보이는 패턴 구성도 있는데, 아무렇게나 사용하면 종교 문제로 지적을 받을 가능성이 있어서 피하는 편이 무난할지도 모릅니다.

이슬람 문양

아라베스크 무늬에 가까운 문양입니다. 마찬가지로 일정한 패턴의 반복으로 구성됩니다. 군청과 터키블루를 메인으로 보라색과 빨간색 등을 악센트로 넣어주면 그럴듯합니다. 건축물은 물론이고 식기와 융단의 무늬 등, 다양한 곳에 쓸 수 있습니다.

◎POINT◎ 문양은 어디까지나 하나의 예

여기에 소개한 문양의 대부분은 기준이라 부를 만한 패턴이 있는 것이 아니라 어디까지나 특정 문화권의 문양으로 통틀어 지칭한 것이니, 하나의 예라고 생각하세요.

3 동양 + 판타지 의상

동양 판타지의 배경을 그렸다면, 그곳에 존재하는 캐릭터에게도 실존하는 옷과는 조금 다른 판타지라는 느낌이 드는 의상을 입혀보세요.
동서양을 절충한 의상이나 특징적인 무늬를 넣는 식으로 의상 하나로 일러스트의 세계관이 넓어집니다

3-1 의상 변형

일본의 기모노 같은 민족의상에 의도적으로 양복의 요소를 넣거나, 반대로 양복에 민족의상의 요소를 넣는 식으로 형태가 다른 의복을 잘 섞으면 판타지에 적합한 의상을 만들어 낼 수 있습니다.

예를 들어 일본 의상인 기모노의 특징인 「겹치는 옷자락」 「넓게 펼쳐진 소매」 「일본 전통 무늬」 등의 요소를 잘 조합해서 디자인하면, 일본 전통의 분위기와 잘 어우러지는 개량 기모노를 만들 수 있습니다.

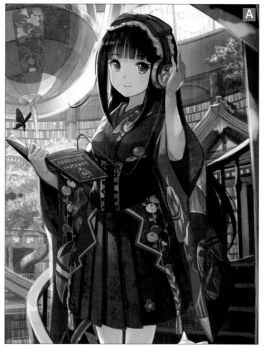

ABSOLUTE CASTAWAY(미츠키 나카에) BEST ALBUM 『ABCAS CHRONICLE』 재킷
일러스트(일부 발췌)

일본 만화 예술 학원 광고용 일러스트(일부 발췌)

A 오비(허리띠)를 대신해 코르셋을 착용한 의상. 전통적인 분위기를 헤치지 않고 판타지
　의상으로 변형했다.

B 세일러복을 베이스로 일본 전통 무늬를 넣은 의상. 금속 장식도 「여우가면+토리이」와
　일본의 전통을 떠올리게 하는 요소다.

C 헤이안 시대 귀족들의 평상복(카리기누)을 베이스로 인체의 라인이 잘 드러나는 형
　태로 다듬고, 스커트를 입힌 의상. 인체의 라인, 특히 다리를 묘사하고 싶을 때, 주로
　일본 전통 의상과 스커트를 조합한다.

에스 편집부 『SS(스몰에스) Vol.45』 표지 일러스트(일부 발췌)

3-2 의상의 무늬

사람은 일러스트를 볼 때, 밀도가 높은 곳으로 자연히 눈이 갑니다.
A 처럼 의상에 밀도가 높은 일본 전통 무늬를 그려 넣으면 시선이 집중되고, 결과적으로 캐릭터가 돋보이게 됩니다.

일본 전통 의상의 무늬에 캐릭터의 모티브를 넣거나 메시지를 담는 식으로 사용할 수도 있습니다.
예를 들어 B 는 용궁의 공주이므로, 의상에 해양 생물을 모티브로 한 무늬를 넣었습니다.
6장의 일러스트(P.122)는 「물」이 테마이므로, C 처럼 파도와 물고기 무늬를 의상에 넣었습니다.

「K-BOOKS 프리미엄 지클레이」 상품용 일러스트

『Urashima Taro au royaumes des saisons perdues』 커버 일러스트(일부 발췌)

◎POINT◎　일본 전통 의상의 분위기를 살린다

종이풍선이나 무지개처럼 색이 밝은 요소를 사용하면, 일본 전통 의상으로 보입니다. 이런 무늬는 메이지~쇼와 초기에 어린아이용 기모노를 참고했습니다.

산케이 신문사 주최
『絵師100人展 07』
일러스트(일부 발췌)

◎POINT◎　소재집을 활용한다

무늬는 매번 적합한 것을 고르기가 어렵기 때문에 상용으로 이용 가능한 소재집에서 인용하거나 전통적인 무늬와 실제 기모노 무늬를 조합해서 그리는 것도 좋은 방법입니다.

소재집을 활용한다
『THE WAGARA 일본의 전통미 소재집』(소텍사/저자 : 조간 요시오)
『일본 전통 문양 소재집/아』(SB크리에이티브/저자 : kd factory)

실내 배경을 그린다

4 장

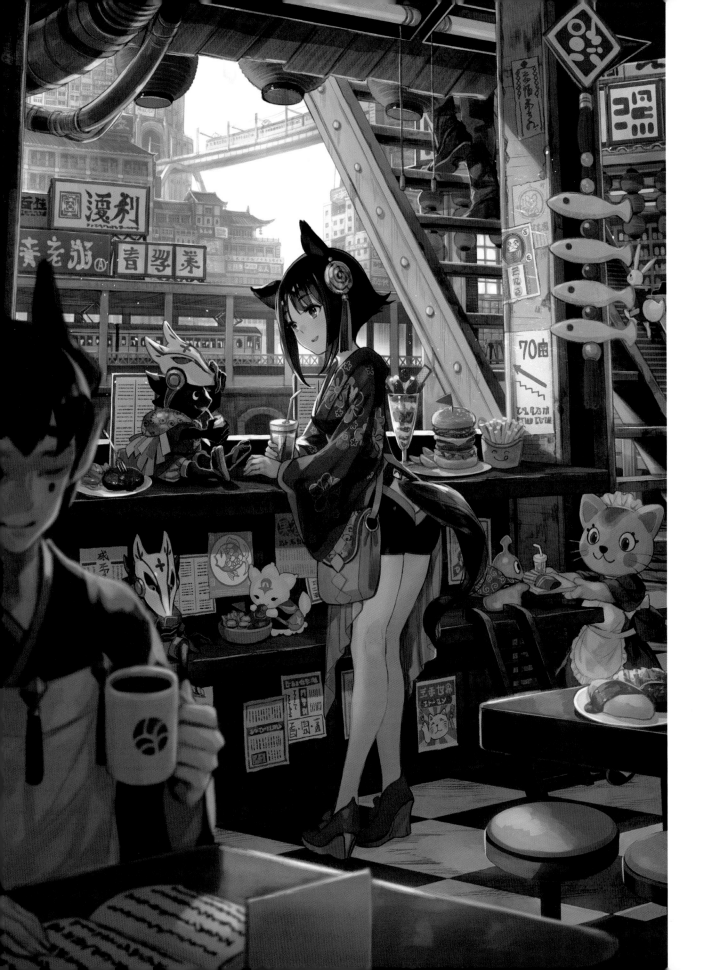

02 문화 교류 패스트푸드

– 퍼스자 사용법, 명암 차이 표현법 –

Illust & Making by 후지초코

◆ 설명 포인트

실내 배경 일러스트입니다.

2장의 일러스트인 「기다림」에서는 캐릭터를 메인으로 보조적인 배경을 그렸지만, 이번에는 캐릭터와 배경이 모두 메인인 일러스트를 그립니다. 이 장에서는 원근감이 있는 배경을 그릴 때는 강력한 아군이 되어주는 「퍼스자」 사용법을 소개합니다.

또한 내부와 외부의 명암 차이를 이용한 원근감과 입체감을 표현하는 법, 배경의 주장이 강하고 정보량이 많은 일러스트에서도 캐릭터의 이미지가 약해지지 않게 만드는 요령도 알려드리겠습니다.

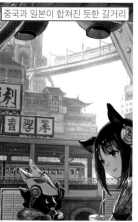

중국과 일본이 합쳐진 듯한 길거리

크기가 작은 종족을 위한 계단

◆ 세계관 설정

중국과 일본의 요소를 메인이며, 대비가 되도록 서양의 요소를 군데군데 배치했습니다.

다양한 나라의 물자와 사람이 모이는 교역도시에 있는 패스트푸드 가게라는 설정입니다. 다양한 종족이 함께 살아가는 느낌을 그리고 싶어서 여러 가지 외형의 캐릭터를 그려보았습니다.

메인 캐릭터인 빨간색 기모노를 입은 소녀는 평범한 인간을 그리고 싶지 않아서, 동물의 귀와 꼬리를 붙였습니다(단순히 제가 동물 귀를 좋아하기 때문입니다만……).

몹(조연) 캐릭터와 소품도 어느 정도 설정하고 그렸습니다. 예를 들면 화면 오른쪽에서 서빙을 하는 냐옹족은 커뮤니케이션 능력이 무척 뛰어난 종족으로 접객 스킬이 높습니다. 냐옹족 점원이 한 명 있으면 가게가 번성한다고 알려져 「마네키네코(앞발로 사람을 부르는 시늉을 하고 있는 고양이 장식물)」라고 불린다거나, 실내에 있는 황금색 물고기가 연결된 장식은 풍요를 기원하는 바람을 담아서, 냐옹족의 민가나 가게에서 흔하게 볼 수 있는 장식이라는 식입니다.

길거리도 설정에 적합하도록 연구했습니다. 예를 들어 저마다 크기가 다른 다양한 종족이 모인 마을이므로, 계단도 2종류를 준비했습니다.

이렇듯 판타지 세계는 자유로운 설정이 매력이므로, 이야기와 설정을 상상하면서 그리면 즐겁습니다. 이 마을은 어떻게 생긴 것일까, 어떤 사람들이 어떤 생활을 하는지 등의 설정을 떠올리면서 자신이 일러스트의 세계로 들어간 듯한 감각으로 그리는 것이 판타지 세계를 매력적으로 그리는 요령이라고 생각합니다.

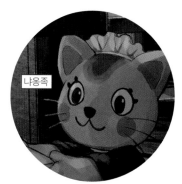

냐옹족

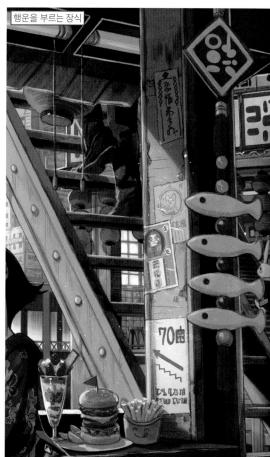

행운을 부르는 장식

1 러프를 그린다

1-1 3점 투시도로 퍼스자를 작성한다

1단계 러프1과 퍼스자를 작성합니다.

A 커스텀브러시 「G펜 TF(P.19)」를 사용해, 러프1에 구성 요소의 대강 배치를 정한다. 이때 원근도 적당히 잡아두면, 퍼스자를 설정할 때의 기준이 된다.

B 자 도구의 「퍼스자」를 사용해 3점 투시도의 퍼스자를 작성한다. 러프1에서 정한 원근을 참고하면서 눈높이(P.64)와 소실점(P.65)를 정한다.

※퍼스자 사용법은 다음 페이지의 POINT를 참고하세요.

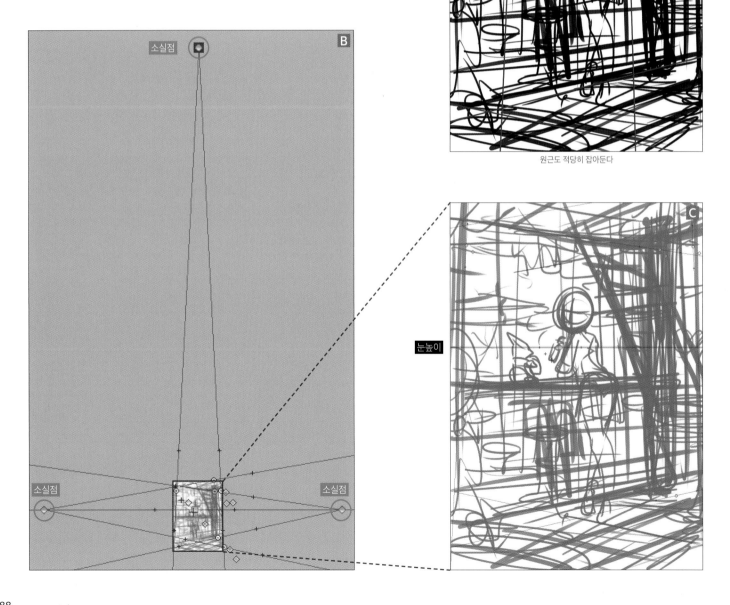

원근도 적당히 잡아둔다

1-2 기준이 될 안내선을 긋는다

작성한 퍼스자를 기준으로 안내선을 몇 가닥 긋습니다.

저는 선을 대체로 퍼스자를 사용해서 그리면서도, 배경의 세부와 작은 구성 요소 등은 프리핸드로 그리는데, 그럴 때 안내선을 참고합니다.

또한 화면 전체에 정확한 안내선을 그려두면 화면의 원근감이 원하는 이미지에 맞는지 확인할 수 있습니다.

A 안내선용 레이어를 새로 작성한다. 「1-1」에서 작성한 퍼스자는 표시로 설정한다.

B 기준이 될 안내선을 몇 가닥 긋는다. 퍼스자가 유효한 상태라면 프리핸드로도 곧은 선을 그을 수 있나.

◎POINT◎　퍼스자 사용법

퍼스자의 기본적인 사용법을 설명합니다. 1점 투시, 2점 투시, 3점 투시는 물론이고 복잡한 원근도 표현할 수 있습니다.

교차하는 선을 두 가닥 긋고, 소실점과 눈높이를 정한다

A 「퍼스자」를 선택하고 캔버스를 드래그하면 선이 표시되므로, 원하는 각도로 조절한다. 드래그를 떼면 선의 각도가 정해진다.
　두 번째 선도 같은 방식으로 첫 번째 선과 교차되게 작성한다.

B 첫 번째 선과 두 번째 선이 교차되는 부분이 「소실점(P.65)」이다. 소실점을 통과하는 파란색 선이 「눈높이(P.64)」이다.
　이것으로 1점 투시의 퍼스자를 작성할 수 있다.

임의로 퍼스자를 작성하고, 원근에 알맞게 선을 긋는다

C A, B와 같은 순서로 소실점을 추가할 수 있다. 2점, 3점과 임의의 장소에 소실점을 추가하면, 2점 투시, 3점 투시의 퍼스자도 작성이 가능하다.

D 퍼스자를 작성하면 원근에 알맞게 선을 프리핸드로 그릴 수 있다.

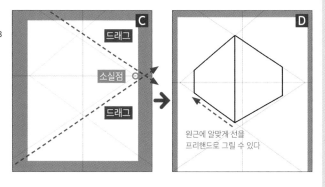

소실점과 눈높이를 조절한다

E 작성한 퍼스자는 소실점과 눈높이의 위치를 조절할 수 있다.
　조작 도구인 「오브젝트」를 사용해 퍼스자를 클릭한다. 그러면 소실점의 핸들(◈) 과 눈높이 핸들(◉) 이 표시되므로, 그것을 드래그해서 위치를 조절할 수 있다.

1-3 러프1과 안내선을 참고해 더 상세한 러프2를 그린다

좀 더 상세한 러프2를 그립니다. 머릿속에 있는 이미지를 차츰 확실하게 잡는 느낌입니다.

A 작성항 안내선의 불투명도를 낮춰서 흐릿하게 표시되게 한다. 안내선을 참고하면서 「G펜 TF」로 상세한 러프를 그린다.

B 여러 요소가 겹쳐서 복잡한 공간을 그릴 때는 각 계층을 레이어로 나누고 다른 색으로 그리면, 공간을 구분하기 쉬워서 작업이 수월하다.

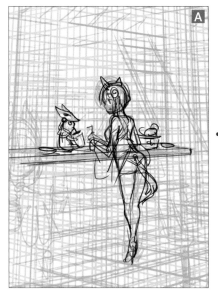
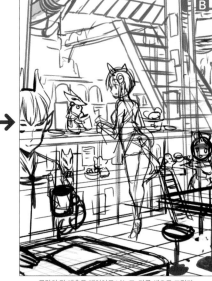

흐릿하게 만든 안내선을 참고해 상세한 러프를 그린다

공간의 각 계층을 레이어로 나누고, 다른 색으로 그린다

◎POINT◎ 자를 비표시로 하고 무효화

퍼스자를 표시한 상태로는 자를 기준으로만 선을 그을 수 있기 때문에, 캐릭터와 의자, 컵 등을 그릴 때는 퍼스자가 작동하지 않게 설정하고 그립니다. 퍼스자 레이어를 비표시로 설정하면 작동하지 않습니다.

1-4 색을 칠한다

러프에 차례로 색을 칠합니다.

주로 사용한 색

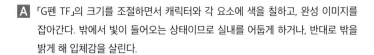

R:161 G:59 B:45
R:187 G:68 B:70
R:123 G:34 B:36
R:168 G:100 B:63

R:182 G:136 B:42
R:224 G:167 B:51
R:80 G:126 B:79
R:95 G:149 B:136

R:23 G:31 B:70
R:5 G:50 B:81
R:83 G:79 B:76

A 「G펜 TF」의 크기를 조절하면서 캐릭터와 각 요소에 색을 칠하고, 완성 이미지를 잡아간다. 밖에서 빛이 들어오는 상태이므로 실내를 어둡게 하거나, 반대로 밖을 밝게 해 입체감을 살린다.

◎POINT◎ 러프에서 대강 색을 정한다

저는 러프 단계에서 완성에 가까운 색을 올려둡니다. 그러면 작업하면서 고민하는 시간을 줄일 수 있고, 완성 이미지를 계속 유지할 수 있습니다.

2 메인 캐릭터를 그린다

2-1 러프를 바탕으로 선화를 그린다

이번 일러스트는 캐릭터를 여러 명 그렸지만, 메인은 중앙의 여자 캐릭터입니다. 포즈와 몸에 부착한 소품을 다시 관찰하고, 깔끔하게 선화를 그렸습니다.

A 선화를 그리기에는 러프가 많이 거칠어서, 좀 더 상세한 밑그림을 그린다. 「G펜 TF」을 사용한다.

B 다운로드 브러시 「연필5 혼합(P.20)」으로 선화를 그린다. 일본식 의상을 베이스로 하고, 동물 귀와 꼬리가 있는 종족의 특징이 들어간 형태의 디자인으로 개성을 살린다. 언밸런스가 주는 재미를 노리고 숄더백을 걸치게 했다.

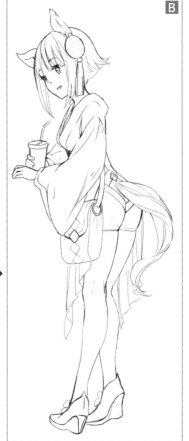

◎POINT◎ 주목도 UP

캐릭터 얼굴이 옆면이면 주목도가 약한 듯해서 반측면으로 돌리고 포즈도 수정했습니다. 표정이 잘 보이는 편이 보는 사람의 시선을 끌 수 있습니다.

◎POINT◎ 캐릭터를 먼저 그린다

저는 배경이 메인인 일러스트라도 캐릭터를 먼저 그릴 때가 많습니다. 배경이 메인인 일러스트에서 캐릭터를 강조하려면 항상 캐릭터의 색과 포즈를 함께 생각하고, 배경을 그려야하기 때문입니다.

2-2 캐릭터를 채색한다

선화를 완성한 다음, 각 부분으로 나누면서 캐릭터를 채색합니다.

A 밑색을 칠하고, 각 부분을 레이어로 구분한다.

B 밑색을 다 칠하고, 다운로드 브러시 「사각수채(P.20)」로 세밀한 농담을 표현한다. 그런 다음 연필 도구의 「수채」 그룹에 있는 「투명 수채」를 사용해 다듬는다. 부드럽게 처리하고 싶은 부분은 에어브러시 도구의 「부드러움」을 사용한다.

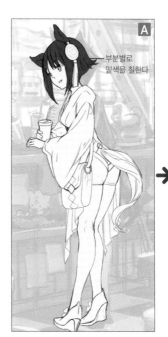

부분별로 밑색을 칠한다

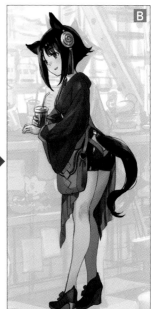

◎POINT◎ 빨간색은 시선을 끈다

빨간색은 무척 돋보이는 색입니다. 배경에 묻히지 않도록 주역인 캐릭터에게는 빨간색 의상을 입힐 때가 많습니다.

3 실내 배경을 그린다

3-1 퍼스자를 사용해 선화를 그린다

캐릭터가 어느 정도 완성되면 배경을 그립니다.
먼저 실내를 그립니다. 복고풍의 서민적인 분위기를 아날로그 느낌의 선으로 표현했습니다.

A 브러시 「연필5 혼합」을 사용한다. 카운터는 퍼스자를 표시로 설정하고 그린다. 퍼스자가 있으면 프리핸드로 원근에 어긋나지 않게 정확히 그릴 수 있다.

B 퍼스자를 사용해서 그은 선은 지나치게 인공적인 느낌이므로, 선을 덧그리거나 살짝 일그러뜨려서 아날로그 느낌을 표현한다.
카운터 테두리는 목재가 닳은 흔적을 그려 넣어서, 오랫동안 사용해 낡아버린 카운터를 표현한다. 이때 퍼스자는 비표시로 설정한다.

C 바닥의 바닥판 문양도 퍼스자를 비표시로 설정하고 그린다.

D 다른 부분도 퍼스자를 표시/비표시로 바꿔가면서 그린다.

◎POINT◎　캐릭터와 가까이 있는 요소부터 그린다

캐릭터와 배경이 겹친 부분을 잘 그리려면, 캐릭터 근처에 있는 사물부터 그리는 것이 요령입니다. 이번에는 카운터부터 그렸습니다.

동양풍의 핵심

실내는 중국과 일본의 마을에 오랜 세월 있었을 법한 서민적인 대중식당에서 착안했습니다. 실내의 소품 배치와 선 그리는 법을 연구하고, 낡았지만 친밀한 생활감이 느껴지도록 표현했습니다.

예를 들면 배기관을 얼기설기 이어 붙이고, 차이가 큰 요철을 넣어서 오래 사용해 낡은 느낌을 표현했습니다.
또한 가게의 처마는 나무판을 사용해 직접 만든 느낌을 표현하려고, 이어붙인 것처럼 일부러 윤곽이 고르지 않게 그렸습니다. 너무 깔끔하게 그리지 않는 편이 생활감이나 친밀감을 표현하기 쉽습니다.
처마 부근의 형광등은 일반 가정에서 흔하게 사용하는 심플한 디자인으로 서민적인 분위기를 더합니다.
이렇게 여러 가지 구성 요소에 세심하게 신경을 쓰면 일러스트의 완성도도 높아지고, 보는 사람에게 세계관도 확실하게 전달할 수 있습니다.

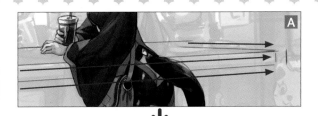

선을 겹치거나 구부러지게 그어서 아날로그 느낌을 표현한다 **B**

목재가 닳은 흔적을 그려서 낡은 느낌을 표현한다

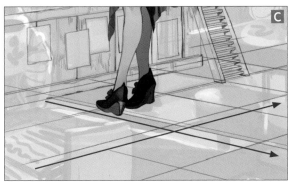

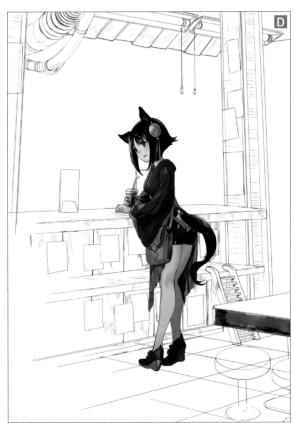

4 실내를 채색한다

4-1 밑색을 칠한다

실내를 채색합니다. 먼저 부분별로 구분해서 색을 채웁니다. 사용하는 색은 「1-4」에서 결정한 색을 참고했습니다.

A 펜 도구의 「G펜」을 사용해, 각각 밑색을 채운다. 일단 세부는 무시하고 대강 색으로 구분한다.

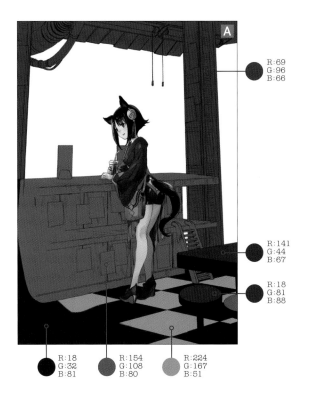

R:69
G:96
B:66

R:141
G:44
B:67

R:18
G:81
B:88

R:18
G:32
B:81

R:154
G:108
B:80

R:224
G:167
B:51

◎POINT◎ 밑색을 칠하는 펜 설정

커스텀브러시 「G펜 TF」는 「불투명도 영향 기준의 설정」의 「필압」 항목에 체크를 하고, 필압에 따라서 불투명도가 달라지도록 설정했는데, 밑색을 칠할 때는 「필압」 항목의 체크를 해제한 상태인 초기 설정의 「G펜」을 사용합니다.

체크를 해제했다

초기 설정의 「G펜」

◎POINT◎ 아날로그 느낌을 표현하는 요령

부분별로 세세하게 구분하지 않았기 때문에 미묘하게 벗어나는 부분이나 덜 칠한 부분이 생기지만, 그런 부분도 잘 활용하면 아날로그 느낌이 더 살아나고, 어떤 따스함이 느껴지는 일러스트가 됩니다.

4-2 광원을 의식하고 채색을 진행한다

실내의 구성 요소를 상세하게 채색하면서 농담을 더합니다. 선화처럼 메인 캐릭터 주변부터 시작하는 것이 요령입니다(이번에는 카운터). 2장의 일러스트 「기다림(P.22)」에서 설명한 것처럼 자연스러운 공간의 깊이를 표현하려면, 캐릭터와 배경의 그림자를 광원의 방향에 알맞게 정확히 그리는 것이 중요합니다.

광원은 왼쪽 위

A 광원은 왼쪽 위. 밖에서 실내로 빛이 들어오기 때문에, 역광인 상태처럼 오히려 어두워진다.

B 먼저 빨간색 상판을 칠한다. 단순히 색을 채운다고 질감이 생기는 것은 아니므로, 「사각수채」를 사용해 살짝 붓자국이 남도록 색을 올린다.
카운터 옆면에는 상판의 그림자를 그려 넣어 입체감을 표현한다. 이 일러스트의 광원은 카운터 윗부분으로 들어오는 태양광이며, 카운터 옆면은 원래 그늘이 지는 부분이므로 실제로는 이렇게 선명한 그림자가 생기지 않는다. 그러나 입체감을 살리려고 과장되게 그렸다.
추가로 붓 도구 「유채」 그룹의 「유채 평붓」을 사용해, 카운터 옆면을 세로 방향으로 흐릿하게 선을 긋는다. 카운터는 재질이 나무라서 나뭇결을 붓의 터치로 표현한다.

나뭇결의 느낌을 붓의 터치로 표현

상판의 그림자를 그려 넣는다

4-3 카운터 위의 소품을 칠한다

카운터 위의 소품을 채색합니다.

A 카운터 위에 있는 메뉴표 등의 소품을 칠한다. 마찬
가지로 「유채 평붓」, 「사각수채」를 메인으로 사용하
고, 세부는 「G펜 TF」로 칠한다.
빛은 왼쪽 위에서 들어오므로 메뉴표의 외부는 하
얗게 밝아진다.

B 메뉴표에서 카운터 상판으로 이어지는 그림자, 캐
릭터의 손 그림자 등을 그린다. 「곱하기」 레이어를
사용하면 자연스러운 그림자색으로 그릴 수 있다.

C 카운터 아래에 붙어 있는 메모지를 칠한다. 나중에
세세한 문양도 그려 넣을 생각이므로, 일단 색만 채
운다.

D 상판의 그림자도 보라색에 가까운 회색으로 그려 넣
는다. 이미 그려둔 카운터 그림자와 평행이 되도록
한다.

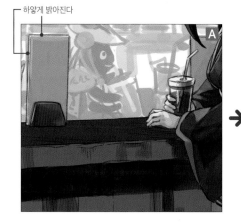

하얗게 밝아진다

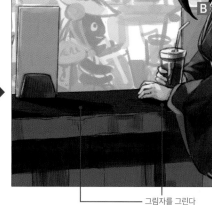

그림자를 그린다

상판의 그림자를 그린다

◎POINT◎ 색채원근법의 활용

상판의 돌출된 옆면을 흐릿하게 밝은 오렌지색을 넣으면, 다
른 부분보다 앞쪽에 있는 것처럼 보입니다. 같은 갈색이라도
채도가 높을수록 앞으로 돌출된 것처럼 보이는 색채원근법
(P.67)의 특성을 활용한 것입니다.
반대로 카운터의 홈에는 남색을 덧칠합니다. 채도가 낮은 파란
색 계열의 색은 함몰된 것처럼 보이는 성질을 이용했습니다.
중앙의 캐릭터를 강조하고, 카운터의 색이 단조롭지 않도록
포인트색(P.53)으로 사용하려는 의도로 카운터의 홈에 채도
가 낮은 색을 넣었습니다.

흐릿하게 오렌지색으로 칠한다

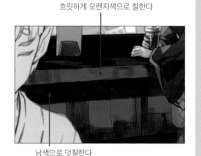

남색으로 덧칠한다

◎POINT◎ 그림자색

그림자색에는 어두운 보라색 계열과 파란색 계열의 색을 쓰고, 완전한 회색이나 검정색은 사용하지 않습니다. 왜냐하면 그림
자에 검정색과 회색을 사용하면 색이 탁하고 투명감이 없기 때문입니다.
물론 그림자색에 검정색을 사용한다고 잘못은 아닙니다. 저처럼 투명감이나 색의 겹침이 중요한 방식에는 적합하지 않다는
말입니다.
캐릭터의 검은 머리카락처럼 검정색이 고유색인 요소에는 사용하고, 그림체에 따라서는 그림자에 검정색을 과감하게 사용하
는 편이 보기 좋게 완성될 때도 당연히 있습니다.
일러스트를 그리는 데 틀린 방법은 없습니다. 자신에게 알맞은 색을 선택하는 방법을 찾아보세요.

◎POINT◎ 러프 확인

채색 작업 중에는 「서브 뷰 창」을 사용해 항상 러프를 열어두고,
「4-1」에서 잡아둔 색의 이미지와 차이가 커지지 않도록 했습니다.
[창] 메뉴 → [서브 뷰]로 열어서 이미지 파일(이번에는 러프)을
불러와서 사용할 수도 있습니다.
또한 「스포이트 도구」로 색을 러프에서 추출해서 칠하는 일도 많
습니다.

4-4 철기둥을 칠한다

메인 캐릭터에 가까운 카운터 주위의 채색이 끝나면, 카운터 옆의 철기둥을 칠합니다.

A 철기둥의 옆면에 외부에서 들어오는 빛을 그려 넣는다. 이때 천정과 처마, 벽의 그림자를 잊지 않도록 주의한다.

B 그림자색은 계속 덧칠하면서 입체감을 잡아간다. 빛은 왼쪽 위에서 들어오므로 광원의 반대쪽에 있는 면을 어둡게 하면 기둥의 입체감이 살아난다.

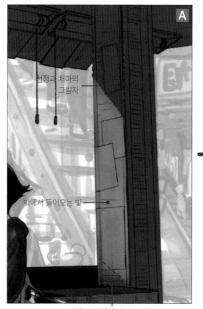

천정과 처마의 그림자

밖에서 들어오는 빛

카운터의 벽이 만드는 그림자

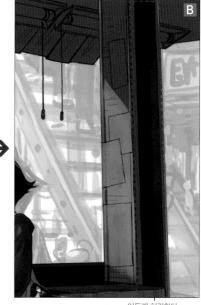

어둡게 처리한다

4-5 금속을 칠한다(배기관)

화면 왼쪽 위에 있는 배기관을 칠합니다. 금속은 빛을 반사해서 생기는 강한 하이라이트와 표면에 주변이 반사되는 특성을 의식하면서 그리면 표현하기 쉽습니다.

A 「유채 평붓」과 「사각수채」 브러시를 사용해 약간 갈색이 섞인 회색으로 밑색을 채운다. 이때 먼저 칠한 녹색을 살짝 남긴다는 느낌으로 칠해, 복잡한 색감을 표현한다. 아날로그 느낌을 살리려고 붓의 터치를 일부러 남겨서 색의 얼룩을 더한다.

B 그림자를 그린다. 역광이며 원기둥인 물체이므로, 그림자는 중심 부근에 집중된다. 바깥쪽 부근은 밝게 처리한다.

C 금속이므로 주위의 색을 반사한다. 「스포이트 도구」로 처마 왼쪽의 발간색을 찍어서 배기관을 칠한다.

D 가는 「G펜 TF」를 사용해 하이라이트를 강하게 넣는다. 배기관의 바깥쪽과 요철의 경계에 진하게 흰색으로 하이라이트를 넣는다.

E 낡은 느낌을 표현하고 싶어서 군데군데 검정색 고무 커버를 붙였다. 화면 앞쪽의 배기관은 처마의 그림자 속이므로, 어둡게 처리한다.

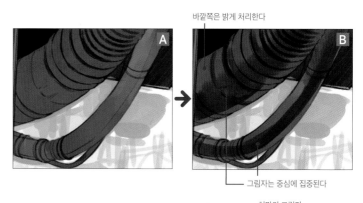

바깥쪽은 밝게 처리한다

그림자는 중심에 집중된다

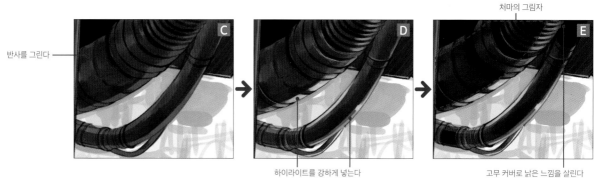

처마의 그림자

반사를 그린다

하이라이트를 강하게 넣는다

고무 커버로 낡은 느낌을 살린다

95

4-6 나머지 구성 요소를 칠한다

A 바닥에 카운터와 캐릭터의 그림자를 넣는다. 그림자에는
어두운 보라색을 사용한다.

B 처마는 카운터와 마찬가지로 「사각수채」와 「유채 평붓」
을 사용해 나뭇결을 묘사하면서 채색한다. 갈색뿐만 아
니라 약간 밝은 오렌지색과 회색빛 갈색 등, 다양한 색을
함께 사용해 색의 복잡함과 깊이를 더한다. 또한 왼쪽 위
에서 빛이 들어오므로 메뉴표와 마찬가지로 테두리를
밝게 처리하는 것을 잊지 말자.

다양한 색으로 깊이를 더한다

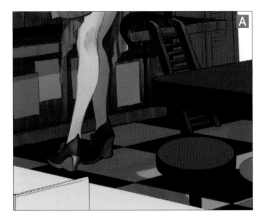

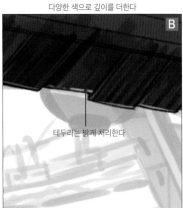

테두리는 밝게 처리한다

4-7 실내 배경과 캐릭터의 밸런스를 조절한다

이 시점에서 전체의 밸런스를 체크하고, 배경과 캐릭터를 다듬어 줍니다. 실내는 기본적으로 그늘이 진 상태인데, 캐릭터가 너무 밝은 것 같네요. 캐릭터에게 그림자를 넣고, 추가로
빛이 닿는 부분은 밝게 남겨서 강약을 더합니다.

A 실내와 비교해 캐릭터가 너무 밝다.

B 캐릭터 레이어 위에 합성 모드 「곱하기」 레이어를 추가하고, 클리핑을 적용한
다음에 갈색으로 채운다

C 색을 채운 레이어의 불투명도를 「47%」로 설정하고 색을 조절한다.

D 빛이 닿는 얼굴과 머리카락의 경계, 손의 일부의 그림자를 지우개로 지운다.
추가로 핫팬츠와 금속 머리 장식도 하이라이트 부분의 그림자를 지운다.

곱하기 레이어를 사용해 갈색으로 채운다

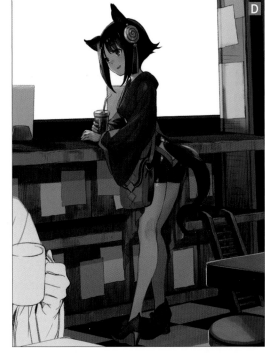

◎POINT◎ **레이어 수를 제한한다**

색으로 구분하거나 덧칠할 때마다 레이어를 작성하면, 레이어가 상당히 늘어납니다. 레이어가 너무 많으면 작업이 곤란할
정도가 되니, 적절하게 결합하세요.
저도 이 시점에서 실내 배경과 캐릭터의 색이 거의 정해져서, 각각의 선화와 채색 레이어를 결합해서 정리했습니다.

5 조연 캐릭터(군중)와 소품을 그린다

5-1 실내에 있는 조연 캐릭터를 그린다

메인 캐릭터 주위에 조연을 그립니다. 판타지의 분위기를 연출하려고 불가사의한 재미 있는 형태로 그려보았습니다.

A 조연 캐릭터도 지금까지와 마찬가지로 선화 → 채색의 순서로 진행한다.

B 큰 사이즈와 작은 사이즈의 캐릭터가 공존한다는 판타지다운 세계관을 연출했다.

C 캐릭터를 다 그렸으면 마찬가지로 그림자를 그린다. 그림자를 확실하게 그리고, 캐릭터와 배경의 광원 표현이 일치하도록 다듬는다.

동양풍의 핵심

작은 조연 캐릭터에도 일본식 의상을 입히고, 여우 가면과 덩굴무늬가 들어간 보자기 등의 아이템을 더해 동양적인 느낌을 표현했습니다.

배색도 「오색」을 기본으로 해 동양의 분위기가 드러나도록 했습니다. 「오색」에 대해서는 P.70을 참고하세요

그림자를 그린다

동양풍의 핵심

화면의 왼쪽 앞에 있는 조연 캐릭터 메인 캐릭터처럼 평범한 사람으로 하고 싶지 않아서, 눈이 4개인 남자 캐릭터를 그렸습니다.

의상은 헤이안 시대 귀족의 평상복을 변형해, 동양적인 느낌을 더했습니다.

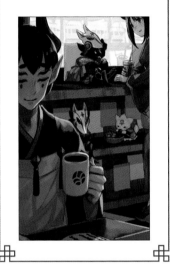

5-2 화면 앞쪽의 캐릭터가 흐려지게 한다

왼쪽 앞의 조연 캐릭터를 흐리게 처리합니다. 초점이 맞지 않는 요소는 흐리게 나오는, 사진의 「피사계심도(P.40)」을 이용한 기법이며, 일러스트의 메인인 요소(이번에는 중앙의 여자 캐릭터)보다 앞 혹은 뒤에 있는 요소를 흐릿하게 처리하면, 보는 사람의 시선을 메인 요소로 유도하는 효과가 있습니다.

A 앞쪽의 조연 캐릭터를 그린 레이어를 전부 결합하고, [필터] 메뉴 → [흐리기] → [가우시안 흐리기(P.16)]을 적용한다. 그러면 조연 캐릭터가 흐려지고 시선이 중앙의 여자 캐릭터에게 집중된다.

B [가우시안 흐리기]의 「흐림 효과 범위」는 「23」으로 설정했다.

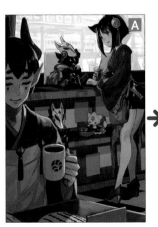 →

앞쪽이 흐려지면 시선이 메인으로 집중된다

◎POINT◎ 채도를 확인한다

합성 모드 「오버레이」 레이어를 새로 작성하고, 에어브러시로 여자 캐릭터의 발 부근에 있는 그림자에 밝은 오렌지색을 넣었습니다. 채도가 높은 색일수록 눈에 띄므로 메인인 캐릭터를 강조하려는 의도가 있습니다.

의도적으로 강조하고 싶은 부분의 채도는 높게, 그렇지 않은 부분은 채도를 낮게 합니다.

강조하고 싶은 부분의 채도를 다른 곳보다 높인다

가우시안 흐리기		
흐림 효과 범위 (G):	23.00	OK
		취소
		✔ 미리보기 (P)

5-3 실제로 있는 사물을 참고해 그린다

가게 입구의 철기둥에 달린 장식은 실물을 보고 참고해서 그렸습니다.

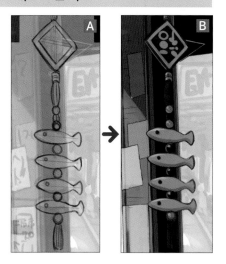

A 전체적으로 채색을 어느 정도 진행한 상태라서 새로운 요소를 그리기가 조금 까다롭다. 그래서 그리기 쉽도록 흰색 레이어를 밑에 깔고 선화를 먼저 그린다.

B 다른 부분처럼 색을 칠한다. 다 그렸으면 아래에 깔았던 흰색 레이어는 삭제한다.

동양풍의 핵심

이것은 실제로 중화권에서 흔하게 사용하는 행운을 비는 장식을 참고했습니다. 이렇게 실물을 참고하면 발상을 떠올리기도 쉽고 그 나라의 특징을 손쉽게 표현할 수 있습니다.

5-4 음식도 광원을 의식하고 그린다

음식은 세밀한 묘사는 하지 않더라도 광원의 방향만은 항상 의식하면서 그립니다. 일러스트 전체에서 보면 사소한 부분이지만, 광원의 방향이 어긋나면 위화감이 생기고 결과적으로 완성도가 떨어지게 됩니다.
음식의 종류가 다양한데, 이번에는 감자튀김을 예로 설명합니다.

 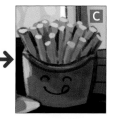

A 대강 밑그림을 그린 다음, 밑색을 채운다. 덧칠하는 방식으로 색을 칠하고 밑그림과 밑색 레이어를 결합한다.

B 감자 사이의 빈틈을 확실하게 그린다. 광원은 왼쪽 위에 있으므로 감자의 오른쪽 면에 그림자가 생긴다.

C 밝은 노란색을 사용해 빛이 닿는 윗면에 하이라이트를 넣고 밀집된 상태를 표현한다.

D 다른 음식도 광원에 주의해서 그린다. 실내를 거의 완성했다.

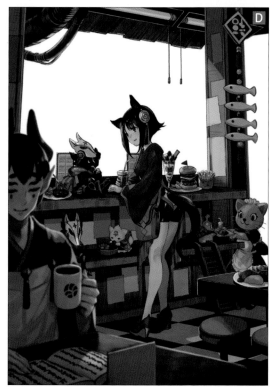

동양풍의 핵심

패스트푸드점이나 패밀리 레스토랑 같은 분위기를 연출하고 싶어서, 음식은 그런 가게에 있을 법한 메뉴를 선택했습니다.
의도적으로 재미있는 구성을 목적으로 동양풍 캐릭터, 건물과 대비되는 양식을 넣었습니다.

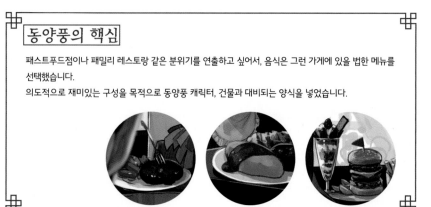

6 외부 공간을 그린다

6-1 세계관에 적합한 계단을 그린다

실내를 거의 완성한 상태이므로, 지금부터 바깥쪽을 그립니다.

우선 가게 외부의 계단을 그립니다. 이 세계에서는 크고 작은 종족이 공존합니다. 따라서 다양한 종족이 이용할 수 있는 설비를 준비할 필요가 있습니다. 계단도 2가지 종류를 붙인 형태로 구분하기 쉽게 그립니다.

계단을 정확하게 그릴 때는 소실점을 별도로 설정할 필요가 있는데, 이번 일러스트는 높이의 원근이 굉장히 느슨해서, 계단 옆면에 원근을 적용하지 않아도 그럴듯해 보입니다.

A 도형 도구의 「직접그리기」 그룹에 있는 「직선」을 사용해, 평행선을 3가닥 긋고 계단의 옆면을 만든다.

B 옆면 아래 부분의 선을 아주 살짝 회전시켜서, 원근감을 더하면 자연스러운 느낌이 된다.

C 안쪽의 옆면도 같은 방법으로 그리고 퍼스자를 활성화한 다음, 스냅을 설정해서 계단의 디딤판을 그린다. 러프를 먼저 그린다.

D 러프를 기준으로 계단의 선화를 깔끔하게 그린다. 회색으로 대강 그림자를 넣고, 입체감을 확인한다. 다양한 종족이 쓸 수 있도록 크기가 다른 계단을 2종류를 그렸다.

선을 약간 회전시키고 원근감을 더한다

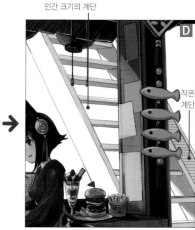

인간 크기의 계단

작은 계단

E 실내의 다른 부분처럼 색을 칠한다.

F 이 가게 일대가 옛 모습이 남은 구역이므로, 실내와 마찬가지로 계단에도 낡은 느낌을 더한다. 붓의 터치를 남겨서 질감을 묘사하고, 가는 「연필R(P.20)」 브러시로 군데군데 녹슨 부분을 그려 넣어 낡은 계단을 표현한다.

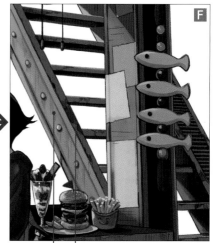

붉게 녹슨 부분

계단 안쪽에 옆 건물을 그립니다. 이 건물도 음식점입니다.
다 그린 다음에 공기원근법(P.67)을 사용해 원근감도 표현합니다.

A 지금까지와 마찬가지로 선화를 그리고 채색을 한다. 러프를 파악하기 어렵다면, 일단 밑그림을 그리고, 점차 형태를 잡아나간다.

B 원근감을 표현한다. 안쪽 건물을 그린 레이어 위에 신규 레이어를 작성한다.

C 화면 안쪽의 가게 전체를 황토색으로 채운다.

D 합성 모드를 「비교(밝음)」으로 설정하고 안쪽 건물을 하얗게 흐릿해지도록 불투명도를 낮추면, 원근감을 표현할 수 있다(공기원근법).

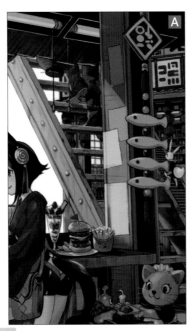

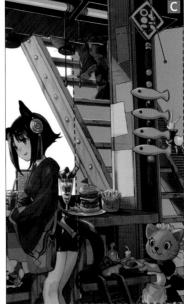

황토색을 채운다

👁	▶ 🗀	100% 표준	여자 캐릭터
👁	▶ 🗀	100% 표준	앞쪽 캐릭터
👁	▶ 🗀	100% 표준	캐릭터들
👁	▶ 🗀	100% 표준	실내
👁	▶ 🗀	100% 표준	계단
		10% 비교 (밝음)	원근감 조절
👁	▶ 🗀	100% 표준	오른쪽 건물
		8% 표준	안내선
		15% 표준	러프 2
		13% 표준	러프 1
		100% 표준	퍼스자1

B

◎POINT◎ **비교(밝음) 레이어 활용**

「비교(밝음)」은 아래의 색을 억누르는 효과가 있어 공기원근법에 자주 사용하는 합성 모드입니다.

동양풍의 핵심

빨간색 등을 건물 앞에 매달기만 해도 동양의 분위기가 강해집니다.

동양풍의 핵심

앞쪽에 음식점이 있는 건물과 안쪽 건물은 복도로 이어져 있어 통행이 가능합니다. 계단의 빈틈으로 복도가 보이도록 그려서 표현했습니다. 인접 건물과 이어져 통행이 가능한 형태는 홍콩의 구룡성채를 방불케 하는 낭만이 있습니다.

복도

동양풍의 핵심

안쪽 건물의 실내 벽은 타일을 붙인 복고풍으로 꾸며서, 의자도 플라스틱으로 만든 저렴한 것으로 배치해, 서민이 이용하는 가게의 분위기를 연출했습니다. 대만을 여행했을 때 찍은 음식점 사진을 참고해서 그렸습니다.

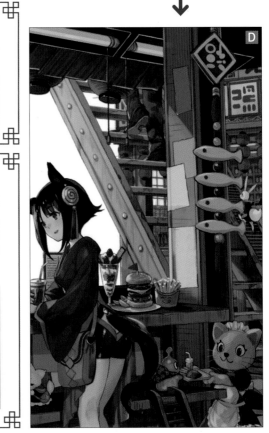

D

7 화면 전체의 입체감을 표현한다

7-1 실내 전체에 그림자를 넣는다

가게 전체에 그림자를 넣어 화면 전체의 입체감을 강조합니다.
그러나 그저 어둡게만 하면 메인인 중앙의 여자 캐릭터가 돋보이지 않게 되므로, 오렌지
색을 칠해서 채도를 올려서 시선이 집중되게 합니다.

A 실내를 그린 레이어 위에 합성 모드 「곱하기」 레이어를 추가하고, 실내 전체에 보라
색으로 그림자를 넣는다. 불투명도는 밸런스를 확인하면서 적절하고 조절한다.

B 에어브러시 도구의 「부드러움」 사용해, 메인인 여자 캐릭터를 중심으로 오렌지색을
칠해, 여자 캐릭터에게 시선이 집중되게 한다.

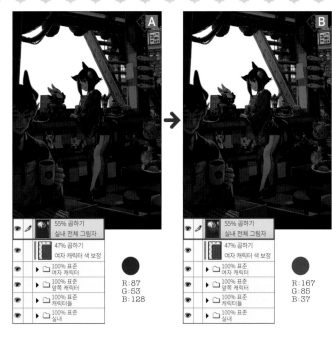

R:87
G:53
B:128

R:167
G:85
B:37

7-2 빛이 닿는 부분을 강조한다

「7-1」에서 작성한 그림자 레이어에서 빛이 닿는 부분을 지웁니다. 구체적으로는 카운터 상판(단, 음식
과 접시의 그림자까지는 지우지 않도록 주의), 형광등과 배기관의 하이라이트, 철기둥과 테이블, 의자
에 빛이 닿는 면 등입니다.
그리고 밝은 부분을 강조했습니다. 그늘이 지는 부분과 빛이 닿는 부분의 차이를 표현하면, 입체감이
더 강해지며, 화면에 강약이 생깁니다. 그림자와 빛을 과장되게 넣으면 흔한 장면이라도 드라마틱한
화면이 됩니다.

A 철기둥 등 빛이 닿는 부분의 그림자를 지우개 도구로 지운다.

B 에어브러시 도구의 「부드러움」을 사용해, 합성 모드 「더하기
(발광)」 레이어에 캐릭터와 음식, 테이블, 의자, 바닥 등에 부
드럽게 빛을 넣거나, 가는 「연필R」 브러시로 카운터와 음식의
가장자리, 옷의 주름 등에 하이라이트를 그려 넣는다.

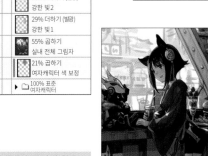

C 캐릭터 부근의 채도를 높여서 캐릭터를 강조한다. 합성 모드
「오버레이」 레이어를 추가로 작성한다.

선명한 빨간색을 칠한다

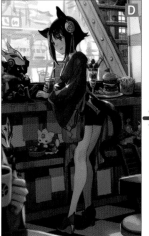
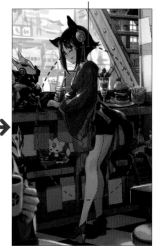

D 에어브러시 도구의 「부드러움」을 사
용해, 여자캐릭터를 중심으로 선명
한 빨간색을 칠한다.

8 원경을 그린다

8-1 원경을 3층으로 구분한다

원경을 그립니다. 건물이 많고 복잡해서 거리에 따라서 3개의 층으로 나눠, 층별로 작업했습니다.

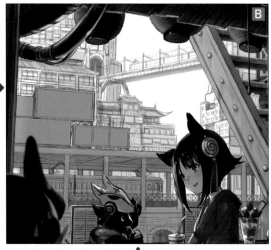

A 철교와 간판이 1층. 선화를 먼저 그림 다음에 퍼스자를 사용해 2층, 3층의 기준이 되는 안내선을 긋는다. 층을 쉽게 구별되도록 각각 다른 색을 채운다.

B 「연필R」 브러시로 2층, 3층의 선화를 그린다. 무척 좁은 부분이므로 퍼스자는 비표시로 설정하고, **A**를 참고해 프리핸드로 그린다.
1층과 3층에는 열차가 있다. 같은 요소를 다른 크기로 그려서 원근감을 표현한다.

C 브러시의 질감을 활용해 색을 칠한다. 원경이므로 근경만큼 상세한 묘사는 하지 않는다. 그러나 열차의 창문은 안쪽의 창에서 들어오는 빛으로 밝아지지만, 사람의 실루엣은 남기는 식으로 그림자는 확실하게 관찰하고 화면에 반영한다. 반대로 건물의 창문은 열차와 달리, 안쪽에 창문이 있기 때문에 어두운 색으로 칠한다.

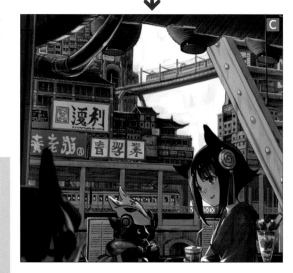

◎POINT◎ 철교를 구부린다

안쪽 철교의 형태가 너무 똑바른 상태라서, [편집] 메뉴 → [변형] → [메쉬 변형]을 사용해 살짝 구부립니다. 완만한 곡선을 그리는 다리로 디지털 작업의 경직된 느낌을 줄였습니다.

메쉬 변형으로 구부린다

동양풍의 핵심

다리 윗부분에 큰 간판을 붙였습니다. 일본을 포함해 아시아의 도시에는 다양한 색상의 간판이 참으로 많습니다. 간판을 많이 그려 넣으면, 동양적인 분위기와 활기가 넘치는 마을의 분위기를 연출할 수 있습니다.

동양풍의 핵심

철교는 도쿄 아키하바라와 오차노미즈에 실제로 있는 철교를 참고했습니다.

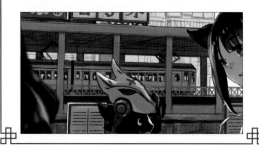

8-2 2층, 3층의 불투명도를 낮춰서 원근감을 강조한다

원경 전체를 보면 2층, 3층의 색감이 너무 진해서 입체감이 약합니다. 그래서 레이어의 불투명도를 낮추고, 안쪽으로 갈수록 하얗게 흐려지는 공기원근법을 적용했습니다.

A 2층 3층 레이어의 불투명도를 낮춘다.

B 1층에 비해, 2층, 3층이 연해지면 원근감이 강해진다.

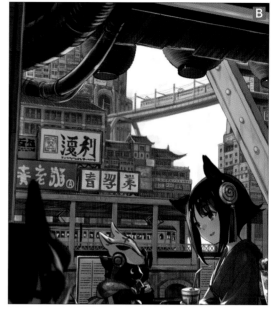

◎POINT◎ **원경도 레이어 수를 제한한다**

원경은 구성 요소의 크기도 작고 복잡하게 섞인 상태이므로, 어느 정도 그린 다음에 레이어를 결합합니다.

8-3 드라마틱하게 연출한다

빛 효과를 과장되게 표현해, 드라마틱하게 연출했습니다.

A 합성 모드 「더하기(발광)」 레이어를 작성하고, 에어브러시 도구의 「부드러움」으로 오렌지 색을 올린다. 1층과 2층 사이에 빛을 넣으면 원근감이 더 강조할 수 있다.
추가로 하늘에 인접한 건물에 흰색을 칠해, 원경이 점차 빛에 녹아드는 느낌을 표현한다.

B 이 시점의 일러스트.

점차 빛에 녹아드는 느낌을 표현한다

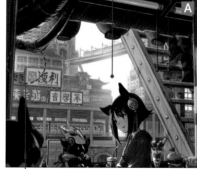

오렌지색을 넣는다

◎POINT◎ **대비 활용**

하얗게 색이 빠진 영역이 정확하게 캐릭터의 머리와 겹치게 했습니다. 배경의 흰색과 캐릭터의 검은 머리카락처럼 대비가 강한 부분에 시선이 집중되므로, 보는 사람의 시선이 자연스럽게 캐릭터 쪽으로 흘러갑니다.

동양풍의 핵심

원경은 중국 상해에 있는 예원의 역사적인 건물과 일본의 옛날 빌딩, 판잣집을 합친 구조입니다. 일부러 제각각인 요소를 쌓아올린 형태로 무질서한 증개축을 반복한 느낌을 연출했습니다. 건물의 외벽을 빨갛게 하면, 중국 건축의 특징을 표현할 수 있습니다.
3층의 왼쪽 건물은 구룡성채를 참고해 외벽을 다양한 색으로 칠했습니다.

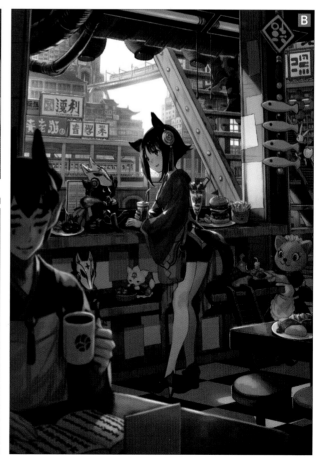

8-4 원경에 흐림 효과를 적용한다

원경 레이어를 전부 결합하고, [가우시안 흐리기]를 적용합니다. 「5-2」에서 앞쪽의 캐릭터를 흐리게 한 것과 같은
의도입니다.

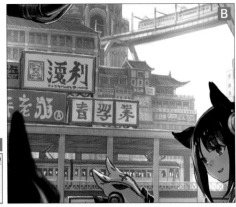

A 결합한 원경 레이어에 [필터] 메뉴 → [흐리기] → [가우시안 흐리기]를 적용한다. 이미 어느 정도 원근감이
잡힌 상태이므로, 「흐림 영역 범위」는 「4」로 약하게 설정했다.

B 원경이 흐려지면 메인인 여자캐릭터가
더 눈에 띈다.

가우시안 흐리기		⊗
흐림 효과 범위 (G):	4.00 ⬍	OK
		취소
		✓ 미리보기 (P)

8-5 마무리

전체 색과 분위기를 다듬고 완성합니다.

A 화면 전체에 합성 모드 「오버레이」로 텍스처를 붙이면, 일러스트의 아날로그 느낌이 더 강해진다.

※해외 소재 사이트 「DESIGNCUTS (http://www.designcuts.com)」에서 상용으로 이용할 수 있는 소재를 구입해서 가공한 것이다.

B 메모지에 문자와 도형 텍스처를 붙이거나 카운터에 나뭇결 텍스처를 붙이고, 전체의 밸런스를 보면서 세세하게 그림자를
다듬으면 완성이다.

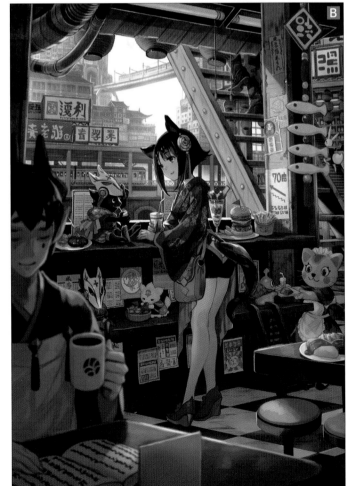

◎POINT◎　　**소재 확보**

메모지에 붙인 도형처럼 자주 사용하는 텍스처는 평소에 모아두세요.

동양풍의 핵심

간판과 메모지에 쓴 문자는 판타지 분위기를 더하
려고 실제로 있는 문자가 아니라 임의로 만든 문자
를 사용했습니다. 한자를 베이스로 삼아 동양적인
느낌을 표현했습니다. 입구 부근의 철기둥에 붙인
종이는 「2층에 70석이 있습니다!」라는 의미쯤 되
겠지요.

텍스처 페인팅

5

장

02 영고퇴적(榮枯堆積)

- 텍스처 사용 방법 -

Illust & Making by 조우노세

◆ 설명 포인트

텍스처를 굉장히 많이 사용한 일러스트입니다. 질감뿐만 아니라 인공물이 이어지는 디테일과 타일 문양 등에도 텍스처를 활용해서 그렸습니다.

이번에는 텍스처 소재 사용 방법을 집중적으로 설명합니다. 방법은 아래의 3가지입니다.

1. 텍스처 브러시로 질감을 묘사하는 방법
2. 텍스처 소재 붙이는 방법
3. 사진을 텍스처 소재로 사용하는 방법

텍스처는 준비하는 데 시간이 걸리고 배치에도 연구가 필요하지만, 최종적으로 일러스트의 완성도를 크게 높여주는 중요한 기술입니다.

◆ 세계관 설정

동남아시아~인도와 터키의 느낌을 섞은 일러스트입니다.

모든 부분을 섞는 것이 아니라 스토리가 느껴지도록 배치했습니다. 본래 있던 동남아시아 문명이 멸망한 뒤에 터키 문명이 지형을 다시 이용하면서 부흥한다는 설정입니다. 이렇게 서로 다른 문화를 섞기만 해도 판타지가 됩니다.

일러스트라는 무대 위에 문화와 역사의 설정을 잘 접목하면 일러스트의 구도와 구성, 소재에도 깊이가 생깁니다.

참고로 동남아시아 문명의 구성 요소인 불상 등은 아름답고 오래된 문명이므로 거칠고 탁한 색으로 그렸고, 반대로 터키 문명의 구성 요소인 궁전과 성문 등은 타일의 선명함과 외벽 표면의 광택 표현에 무게를 두었습니다.

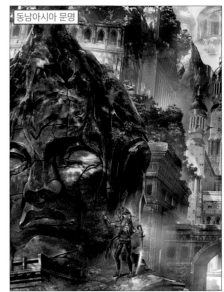

동남아시아 문명

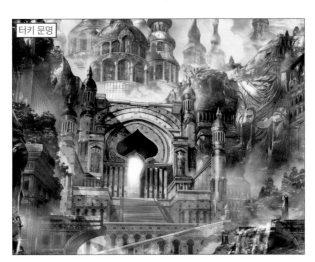

터키 문명

1 러프를 그린다

1-1 화면 구성을 생각한다

이번에는 요소가 많아서, 일단 이미지 스케치를 그리고 화면 구성을 연구합니다. 확실한 선화를 그린다기보다는 실제로 손을 움직여가면서 머릿속의 설계도를 더 구체화하는 작업입니다.

A 커스텀 브러시(P.18)인 「TF 밑그림」으로 이미지스케치를 한다. 일러스트에 어떤 구성 요소를 담을지 잡아나간다.

1-2 상세한 러프를 그린다

이미지스케치로 정해진 이미지를 상세한 러프로 옮깁니다.

A 「TF 밑그림」 브러시를 사용해, 이미지스케치를 상세한 러프로 그린다.

◎POINT◎　　일러스트에 사용한 투시도

러프는 투시도를 활용해서 그렸습니다.
이번에는 눈높이를 화면의 아래쪽에 잡고, 깊이를 표현하는 투시도와 나머지 요소를 그리는 데 필요한 투시도를 조합했습니다.

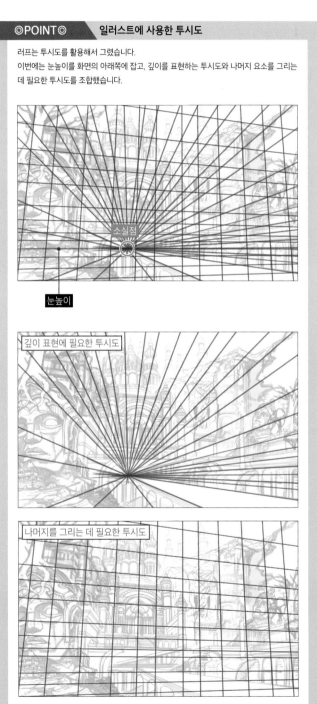

소실점

눈높이

깊이 표현에 필요한 투시도

나머지를 그리는 데 필요한 투시도

이미지스케치를 바탕으로 러프를 그릴 때, 시선유도와 화면의 밸런스를 고려해 크게 수정한 부분이 있습니다.

오른쪽 석상의 머리를 원근감이 느껴지는 구도로 변경했습니다.　　　　　·
이미지스케치는 전체가 아래로 향하는 탓에 원근을 구분하기 어려운 배치였습니다. 다시 정면으로 향하도록 수정하고, 눈높이에서 멀어져 위로 올라갈수록 윗면이 보이지 않게 해, 원근을 이해하기 쉬운 구도가 되었습니다.

오른쪽 석상은 왼쪽의 석상보다 작게 그려서 대비를 강조했습니다. 비슷한 사물을 다른 크기로 그려서 거리감을 표현하는 방법을 활용한 것입니다.

이미지스케치의 거리감은 아래와 같은 식으로 구분해서 그렸습니다.

근경 : 오른쪽 석상의 머리 부분
중경 : 오른쪽 석상의 머리와 그 주변
원경 : 성문 부근
더 먼 원경 : 터키풍 건축물

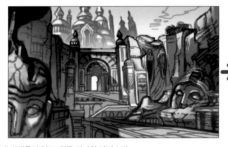

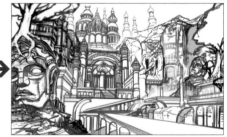

각각의 요소가 지나칠 정도로 자연스럽게 이어지는 탓에 대비가 약하고, 거리감까지 지워버리고 말았습니다. 시선유도라는 관점에서 보아도 화면 앞쪽에서 안쪽의 성문으로 가는 도중에 방해물이 없고, 결국 지나친 자연스러움이 거리감 부족으로 나타났습니다.
따라서 안쪽의 터키풍 성문과 앞쪽의 석상 머리 사이에 부서진 다리를 추가했습니다. 좋은 의미로 시선의 흐름을 방해하는 요소이자, 거리감을 표현하는 기준으로 화면의 스케일이 커보이게 하는 목적이 있습니다.
또한 화면 중앙 부근에 소실점과 핵심인 성문 등을 배치한 결과, 화면의 안쪽으로 향하는 시선유도가 너무 강해졌지만, 화면을 가로지르는 부서진 다리를 넣은 덕분에 시선유도가 단순해지는 문제를 해결했습니다.

화면을 가로지르는 형태로 배치한 부서진 다리로 시선유도가 단순해지는 문제를 회피한다

동양풍의 핵심

부서진 다리는 설정에 일부일 뿐이지만, 「앞선 문명의 다리가 부서지고, 새로운 문명의 다리가 그 사이를 관통한다」는 상징적인 요소입니다.

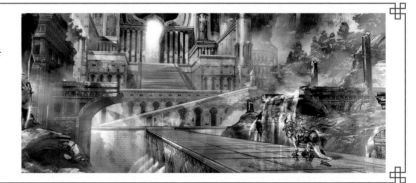

2 선화를 그린다

2-1 정면도를 입체감 있는 선화로 그린다

선화를 그립니다. 안쪽의 성문을 예로 건축물을 그리는 데 유용한 테크닉을 한 가지 소개합니다.

바로 정면도를 이용해 입체적인 건물을 그리는 방법입니다. 익숙해질 때까지는 일일이 전부 입체로 그리는 방법보다 번거롭다고 생각할지도 모르지만, 익숙해 지면 간단하면서도 빠르게 그릴 수 있습니다.

자유 변형으로 평면 상태로 변경한다

A 그리고 싶은 부분의 러프를 분리하고, [편집] 메뉴 → [변형] → [자유 변형 (P.16)]으로 원근을 적용하지 않은 평면 상태로 변경한다.

B **A**를 바탕으로 정면에서 본 평면의 선화를 그린다. 거리에 따라서 각 부분을 레이어로 구분한다. 구분하기 쉽도록 선의 색을 다르게 하면 좋다.

C **B**를 원근에 알맞게 변형하고 배치한다. 위치를 조절하면서 조금씩 원근이 틀어진 부분은 사소한 오차 수준이므로 신경 쓰지 말자.

D 「TF 선화」 브러시로 원근에 알맞게 각 부분의 연결과 옆면을 그린다.

E 다른 부분도 그리고, 선화를 완성한다. 바위 표면의 능선을 제외한 나뭇잎 부분 등은 이후에 추가로 그려 넣을 예정이므로, 이 시점에서는 그리지 않는다.

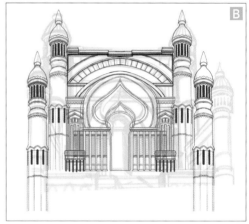

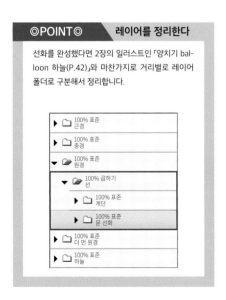

◎POINT◎ **레이어를 정리한다**

선화를 완성했다면 2장의 일러스트인 「양치기 bal-loon 하늘(P.42)」와 마찬가지로 거리별로 레이어 폴더로 구분해서 정리합니다.

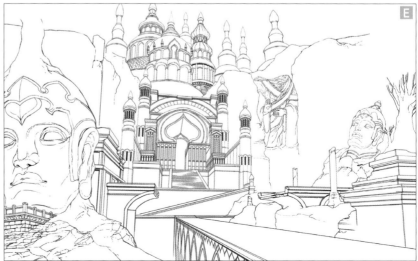

3 밑색을 칠한다

3-1 사물의 고유색을 칠한다

밑색으로 각 부분을 구분합니다. 이번에는 처음부터 부분별
고유색(P.38)을 채웠습니다.
근경을 예로 설명합니다.

A 「2-1」의 POINT에서 작성한 레이어 폴더 속에 밑색용
레이어를 추가하고 근경 전체를 색으로 채운다. 그 위에
있는 고유색용 레이어 폴더에 클리핑을 적용하고, 각 부
분별로 레이어를 작성하고 상세하게 색을 채운다. 일단
은 덜 칠한 부분을 확인하거나 부분별로 쉽게 구분할 수
있는 색을 사용한다. 「TF 메인」 브러시를 사용한다.

B 각각의 고유색으로 색을 변경한다. 이 시점에서는 거리에
따른 색의 변화는 무시한다.

고유색으로 변경한다

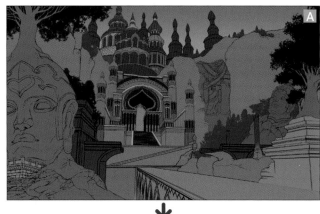

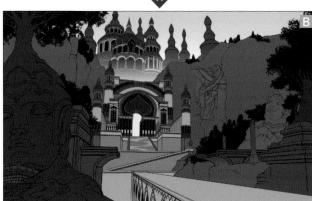

3-2 테마 컬러에 가깝게 조절한다

실물에 가까운 색이라면 「3-1」 다음에 거리에 따른 영향을 더할 뿐이지만, 이번에는 좀 더 연구합니다. 일러스트 전체의 테마 컬
러인 녹색, 노란색 계열의 색이 되도록 처리합니다.

A 「오버레이」나 「곱하기」 레이어
를 고유색 레이어 위에 추가하
고, 거리별로 색을 변경한다.
근경의 파란색에서 원경으로
갈수록 녹색, 노란색, 오렌지색
으로 차츰 변하도록 한다.

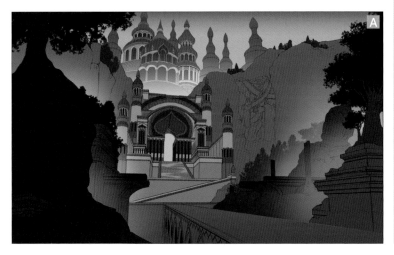

◎POINT◎ 잎 브러시

나뭇잎 부분은 커스텀브러시인 「TF
벽나뭇잎」, 「TF 나무 단색」, 「TF 나
뭇 단색 세로」를 사용해서 그렸습
니다.

동남아시아 부분의 컬러

● R:40 G:44 B:70　● R:30 G:88 B:68　● R:58 G:71 B:52　● R:78 G:63 B:34　● R:105 G:120 B:69

터키 부분의 컬러

● R:145 G:149 B:77　● R:189 G:180 B:90　● R:169 G:128 B:49　● R:255 G:204 B:80　● R:61 G:119 B:76　● R:33 G:66 B:46

4 텍스처를 사용한 묘사

4-1 문양을 작성하고 붙여 넣는다

텍스처를 사용한 묘사는 일러스트의 완성도를 높이는 기술입니다.
먼저 아라베스크 무늬(P.82) 텍스처 소재를 작성하고, 원경의 성문에 붙여 넣는 방법을 설명합니다.

A 큰 사이즈로 패턴을 작성한다.

B 작성한 문양 패턴을 복사하고 원근에 알맞게 성문을 덮는다는 느낌으로 배치한다.

C **B**에서 배치한 문양을 붙여 넣을 성문 전체를 복사하고, 「3-1」에서 작성한 고유색 레이어로 선택 범위를 지정(P.17), 레이어 마스크(P.17)를 작성한다. 마스크를 적용한 각 부분의 문양 레이어는 레이어 폴더로 정리한다.

고유색 레이어에 클리핑을 적용해도 좋지만, 마스크를 작성하면 문양을 넣은 부분만 손쉽게 조절할 수 있다.

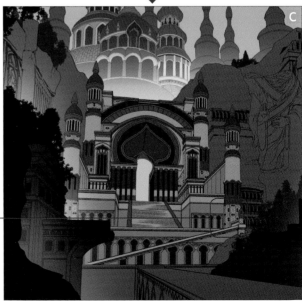

113

4-2 성문 전체에 문양을 붙여 넣는다

성문에 문양을 붙여 넣고, 작업이 끝나면 마스크를 적용합니다.

A 「4-1」과 같은 순서로 문양을 다른 부분에 붙여 넣는다.

B 일단 각각 마스크를 적용한다. 마스크 적용은 [레이어] 메뉴 → [레이어 마스크] → [마스크를 레이어에 적용](혹은 레이어를 오른쪽 클릭 → [마스크를 레이어에 적용])을 선택한다. 이제 불필요한 부분의 문양은 사라지고, 다음 과정에서 다시 마스크를 적용하고, 브러시로 세세하게 조절할 수 있다.

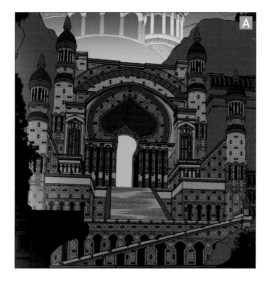

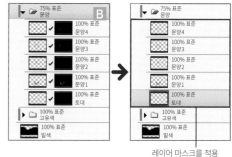

레이어 마스크를 적용

4-3 레이어 마스크를 적용

다시 레이어 마스크를 적용하고, 텍스처 질감의 브러시를 사용해 문양을 다듬습니다. 이것으로 텍스처 작업은 끝입니다.

A 각 문양 레이어에 다시 레이어 마스크를 적용한다. 레이어 마스크 적용은 선택 범위를 지정하지 않은 상태에서 레이어 창에 있는 「레이어 마스크 작성(▣)」 아이콘을 클릭한다.

B 레이어 마스크의 섬네일을 선택하고, 「TF 암벽 凸」, 「암벽 凸2」, 「TF 암벽 凹」, 「암벽 凹2」, 「TF 벽돌 凸」, 「TF 벽돌 凹」 같은 텍스처 질감의 브러시를 사용해, 문양을 부분적으로 지우면서 다듬는다. 레이어 마스크의 범위를 추가할 때는 투명색, 레이어 마스크의 범위를 지울 때는 색이 있는 그리기색을 사용한다.

다시 레이어 마스크를 적용하고 문양을 부분적으로 지우면서 다듬는다

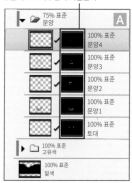

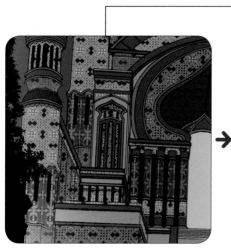

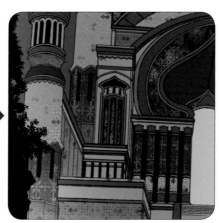

114

4-4 텍스처 브러시로 질감을 더한다

빛을 표현합니다. 전체적으로 빛을 올리고, 텍스처가 적용된 브러시를 사용해 질감을 묘사하듯이 지웁니다.

각 부분에 사용한 브러시를 아래와 같습니다.

Ⓐ 암벽, 석상 부분에는 「TF 질감펜」, 「TF 암벽 凸」, 「TF 암벽 凸 2」, 「TF 암벽 凹」, 「TF 암벽 凹 2」 브러시.

Ⓑ 나무 부분에는 「TF 식물」, 「TF 식물 대」 브러시.

Ⓒ 유적 부분에는 「TF 암벽 凸」, 「암벽 凸2」, 「TF 암벽 凹」, 「암벽 凹2」, 「TF 벽돌 凸」, 「TF 벽돌 凹」 브러시.

Ⓓ 더 먼 원경의 건물에는 「TF 벽돌 凸」, 「TF 벽돌 凹」 브러시.

4-5 일단 전체의 색을 정리한다

빛과 질감이 어느 정도 들어간 시점에 일단 전체의 색을 정리합니다.

Ⓐ 합성 모드 「스크린」과 「오버레이」 레이어를 사용해 전체의 색을 정리한다. 합성 모드 「스크린」으로 각 거리의 경계를 흐릿하게 다듬어 거리감을 강조한다. 합성 모드 「오버레이」로 밝은 부분과 어두운 부분의 대비를 선명하게 만든다.

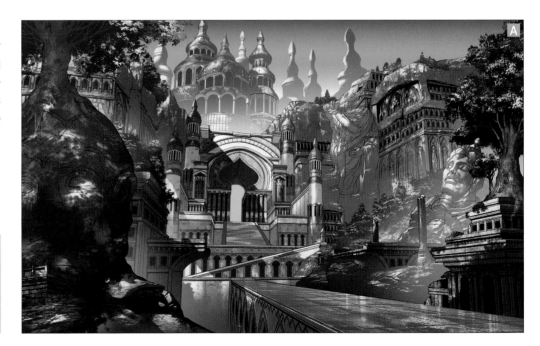

◎POINT◎　합성 모드 활용

「스크린」과 「오버레이」뿐만 아니라, 합성 모드를 사용하면 아래 레이어의 색을 반영해 자연스러운 색감으로 색을 조절하거나 변경할 수 있습니다.

115

4-6 그림자를 그린다

그림자를 넣습니다.

A 「TF 메인」 브러시를 중심으로 각 부분을 「4-4」에서 사용한 것과 같은 텍스처 브러시로 그림자를 칠한다

B 전체에 그림자가 들어간 상태. 원근을 표현하려고 「4-9」에서 흐림
효과를 적용할 것을 가정하고, 색을 조금 진하게 칠했다.

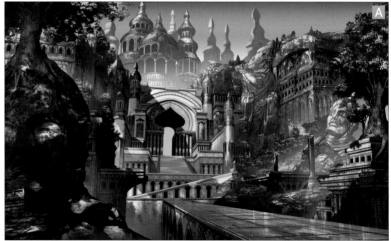

4-7 사진으로 디테일을 추가한다

텍스처 소재를 붙여 넣고, 텍스처 브러시를 사용해 질감을 묘사했으므로, 마지막으로 사진을 활용해 그리는 방법을 설명합니다.
더 먼 원경의 건물 내부를 예로 설명합니다. 다음 페이지의 POINT도 함께 참고하세요.

A 「길거리」, 「길거리2」 사진을 사용해 디테일을
추가한다. 모노크롬으로 변경한 사진을 붙이
고, 선택 범위를 지정, 「TF 에어브러시」로 색
을 덧칠한다.

B 「유리원통」 사진을 사용해 고층의 창문처럼
디테일을 추가한다. 반사를 의식해, 「4-8」에
서 넣을 하늘 사진에 어울리는 색을 사용한다.

C 내부의 조명을 표현할 「야경」, 「야경2」 사진을
넣고 오렌지색을 더한다.

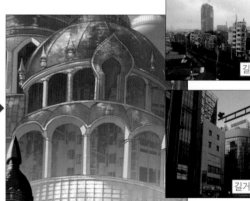

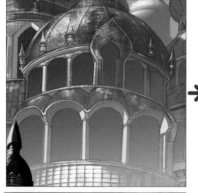

사진을 텍스처 소재로 사용하는 방법을 설명하겠습니다.

A 텍스처 소재로 사용할 사진을 모노크롬 소재로 변환한다. [편집] 메뉴 → [색조 보정] → [색조/채도/명도]의 채도를 「-100」으로 설정해 흑백으로 변경하고, [편집] 메뉴 → [색조 보정] → [레벨 보정]으로 흑백의 대비가 강해지게 한다. [편집] 메뉴 → [휘도를 투명도로 변환]으로 흰색 부분을 투명으로 변경하면 텍스처 소재는 완성.

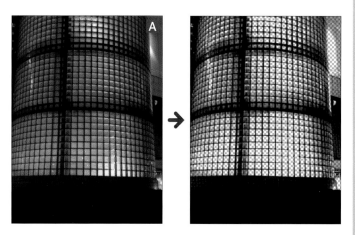

B **A**에서 작성한 텍스처 소재를 복사하고, 원하는 부분(이번에는 바위의 실루엣)에 붙여 넣는다. 그런 다음 [편집] 메뉴 → [변형] → [자유 변형]으로 확대/축소, 회전으로 적합하게 변형하고, 디테일이나 질감을 넣고 싶은 부분에 배치한다.

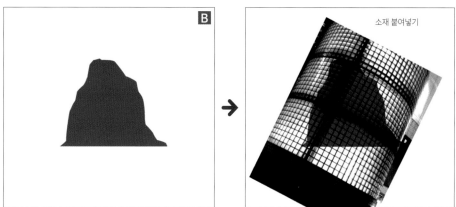

소재 붙여넣기

Ctrl+클릭

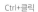

C 배치한 텍스처 소재 레이어의 섬네일을 ctrl+클릭하고, 선택 범위로 지정한다.

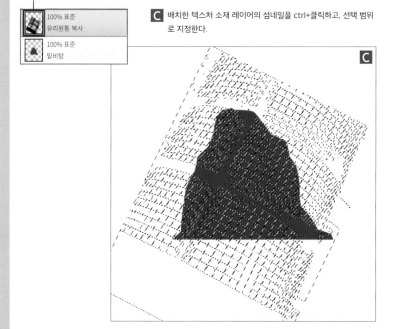

D 선택 범위가 지정되면 텍스처 소재를 비표시로 설정한다. 신규 레이어를 작성하고, 「아래 레이어에서 클리핑」을 적용한다. 추가한 레이어의 선택 범위에 색을 칠하면 텍스처를 추가할 수 있다. 합성 모드는 상황에 따라서 적절하게 변경하면 된다.

비표시로 설정

신규 레이어에 클리핑을 적용하고 칠한다

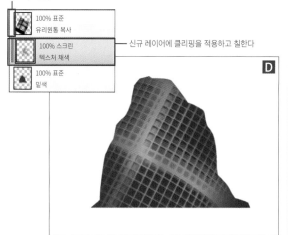

4-8 사진으로 그림을 그린다

구름은 「4-7」처럼 사진을 사용해서 그렸습니다.

A 「구름 와이드」 사진을 사용해, 소나기구름을 그려 넣는다.

B 「하늘」 사진으로 오른쪽 부분의 구름을 그린다.

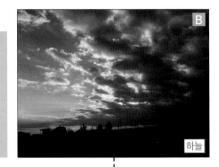

◎POINT◎　　**하늘 처리**

이번에는 지상 부분을 상당히 세밀하게 묘사했기 때문에, 밸런스를 고려해 하늘은 간략하게 처리합니다. 다만 색은 순수한 파란색이 아니라 녹색과 노란색, 빨간색을 더해 인상적인 분위기를 연출했습니다.

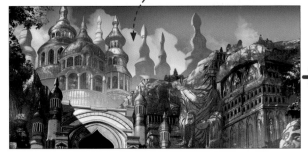

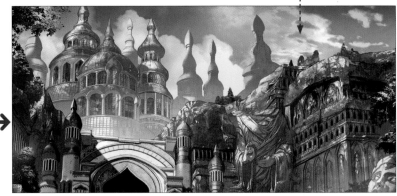

4-9 흐림 효과로 원근감을 강조한다

근경, 중경, 원경, 더 먼 원경을 나눈 레이어 폴더 사이에 흐릿한 안개를 그려 넣어, 원근감을 강조합니다.
2장의 일러스트인 「양치기 balloon 하늘」의 「8-1(P.60)」에서 사용한 처리와 같은 의도입니다.
이번에도 사진을 이용해서 그렸습니다.

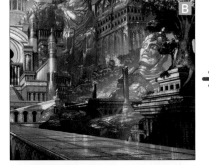

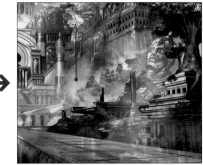

A 근경, 중경, 원경, 더 먼 원경 레이어 폴더 사이에 합성 모드 「스크린」 레이어를 작성한다(각각의 레이어 폴더 속에 넣었다).

B 「구름 와이드」 사진을 사용해 흐릿한 안개로 디테일을 묘사한다. 그러면 원근감뿐만 아니라 자연스럽고 사실적인 분위기를 연출할 수 있다.

C 전체에 안개를 넣은 상태.

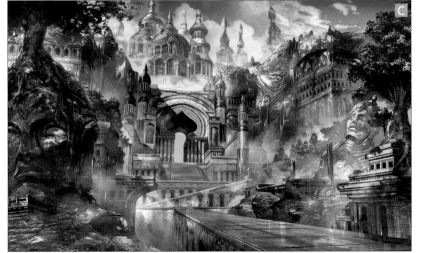

5 물을 표현한다

5-1 흐르는 물을 그린다

떨어지는 물을 그립니다. 지금까지 미뤄둔 이유는 투명감을 표현하려면 물에
가려진 부분을 그릴 필요가 있기 때문입니다.

A 불투명도를 「40%」정도 까지 내려 반투명 레이어를 작성한다.

B 잘 안 보일수도 있는데, 「TF 메인」 브러시로 흐릿하게 떨어지는 물의 실루
엣을 그린다. 투명감을 표현하려고 일단 진한 색은 사용하지 않았다.

C 레이어 폴더를 작성하고, 실루엣을 그린 레이어를 넣은 다음, 실루엣 범위
에 레이어 마스크를 적용한다.
합성 모드 「더하기(발광)」레이어를 폴더와 실루엣 레이어 위에 각각 작성한다.

D **B**의 형태를 기준으로 밝은 부분을 묘사한다. 물결치는 부분, 물보라가 되는 부분 등을
의식하고 그리면 좋다. 「TF 폭포」브러시를 사용했다.

E 색이 진해진 부분을 그릴 합성 모드 「곱하기」레이어와 물보라를 그릴 합성 모드 「더하기
(발광)」레이어를 작성한다.

F 어두운 부분을 묘사한다. 추가로 물보라를 그려 넣으면 물의 속도를 표현할 수 있다.

5-2 폭포를 그린다

오른쪽 안쪽의 폭포를 그립니다.

A 「TF 폭포」, 「TF 질감펜」브러시로 폭포의 실루엣
을 그린다.

B 합성 모드 「더하기(발광)」레이어로 밝은 부분을
그린다. 원경이므로 입체감을 표현할 필요가 없어
서 전체적으로 밝게 처리했다. 단순하게 색을 채
우는 것이 아니라 「TF 폭포」, 「TF 질감펜」브러시
로 흐름을 의식하면서 선을 긋는 식으로 칠한다.

C 합성 모드 「곱하기」레이어를 사용해 바위에 막
혀서 갈라지는 부분을 강조한다.

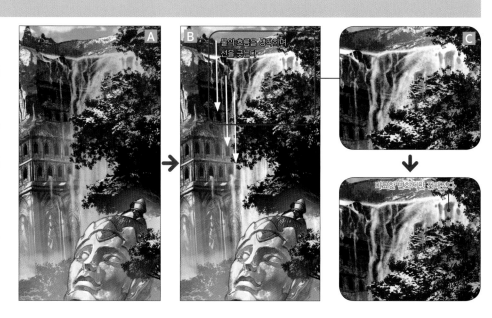

6 마무리

6-1 색을 다듬는다

합성 모드 「오버레이」를 사용해 전체의 색조와
대비를 정리합니다.

A 전체 레이어의 가장 위에 합성 모드 「오
버레이」 레이어 폴더를 작성하고, 파란색
으로 칠한 레이어, 오렌지색으로 칠한 레
이어를 추가한다.

B 「TF 에어브러시」로 밝은 부분은 밝아지
게, 어두운 부분은 어두워지게, 파란색과
오렌지색을 칠해 전체의 색조와 대비를
정리한다.

◎POINT◎ **색조 보정 레이어를 사용한다**

대비가 약하다고 느낄 때는 [레이어] 메뉴 → [신규 색조 보정 레이어] → [밝기/대비]를 선택해 색조 보정
레이어를 추가하고 조절합니다.

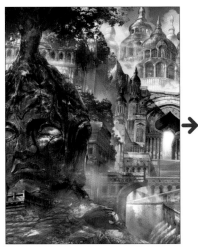
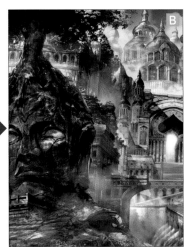

6-2 캐릭터와 철새를 그린다

캐릭터와 철새를 그려 넣으면 완성입니다.

A 왼쪽의 불상 부근에 캐릭터를 추가한다. 캐릭터의 크
기로 주변 사물의 크기를 표현할 수 있다.

B 오른쪽 통로에 캐릭터를 추가한다. 왼쪽 캐릭터의 크기
에 주의하면서 그린다.

C 「TF 새」 브러시로 철새 무리를 그린다. 상세하게 묘사
하지 않고 실루엣을 그린다. 포인트색(P.53)이 되도록
진한 핑크로 칠한다.

D 철새는 화면 전체의 분포와 거리에 따라서 크기를 다
르게 그리고, 중요한 부분에 겹치지 않도록 주의해서
배치한다. 끝으로 부족한 부분을 다듬으면 완성이다.

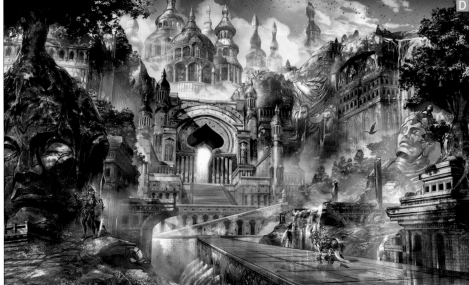

◎POINT◎ **캐릭터 배치 요령**

캐릭터를 배치하는 위치는 실제로 캐릭터가 지나다닐 만한
부분을 파악하는 것이 요령입니다. 예를 들어 게임을 하다가
가보고 싶어지는 곳을 떠올려 보면 좋습니다.

하나의 모티브에서
이미지를 확장해서 그린다

6
장

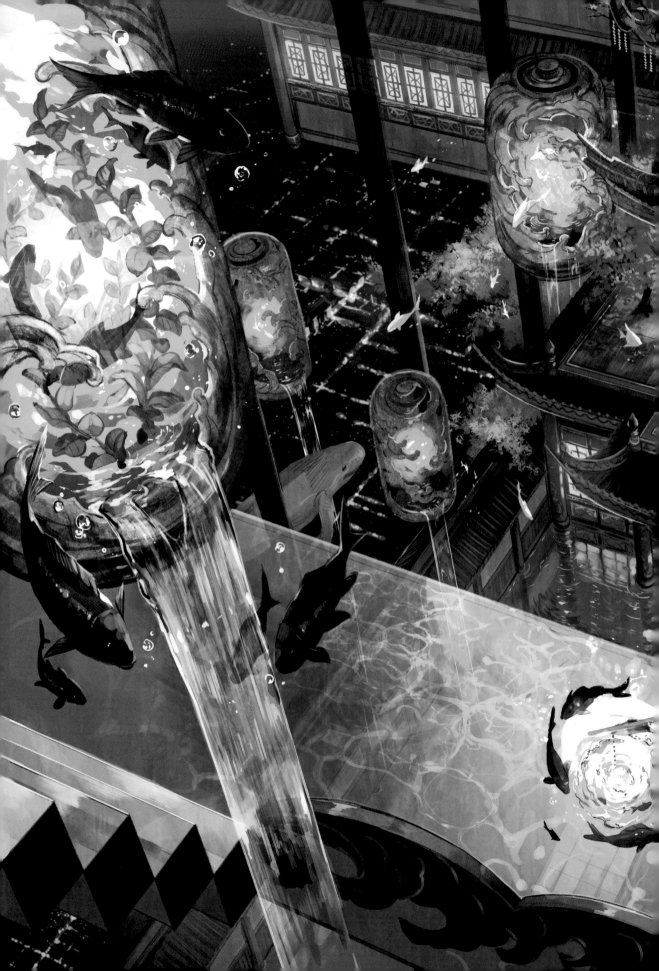

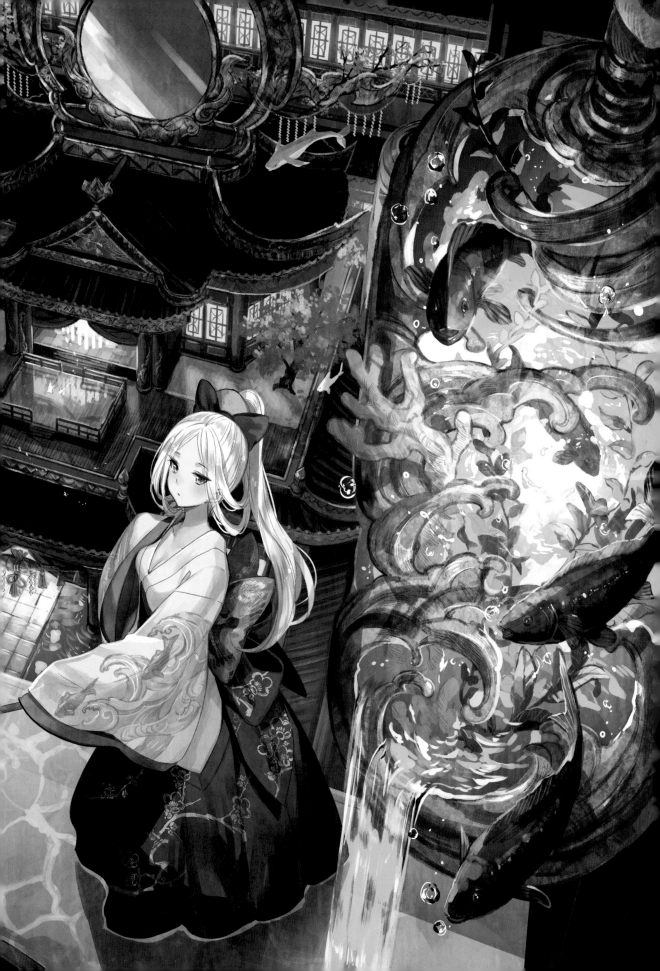

03 맑은 흐름이 시작되는 곳
- '물'에서 연상, 다이내믹, 투명감 표현 -

Illust & Making by 후지초코

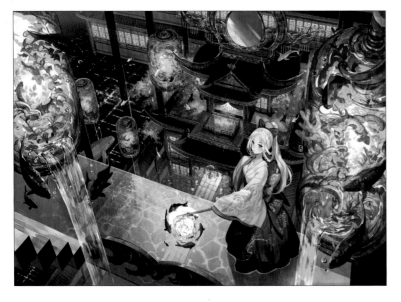

◆ 설명 포인트

일러스트의 축이 될 모티브를 하나 정한 다음, 다양한 사물을 접목해서 그리는 요령을 설명합니다.

이 일러스트의 핵심축은 「물」입니다. 물이라는 모티브에서 흐르는 물, 물고기, 투명한 회랑, 거울 등으로 발상을 확대했습니다. 파란색을 기본으로 한 화면에서는 정숙함과 신비함을 느낄 수 있는 것이 특징입니다. 물을 표현하는 다양한 방법도 알아보겠습니다.

구도적으로는 3점 투시도를 이용해 다이나믹하게 표현해보았습니다.

시간은 밤, 화면은 전체적으로 어둡습니다. 그런 상황에서 캐릭터에게 밝은 빛을 써 딱 보면 눈이 가도록, 배경에 잠기지 않도록 만들었습니다. 그 다음으로는 캐릭터와 가깝고 그림의 정보량이 많은 안쪽 신전에 눈길이 옮겨 가고, 다시 이곳저곳에 리드미컬하게 배치된 등불을 따라 시선이 화면 전체를 돌아다니도록 설계했습니다.

◆ 세계관 설정

모든 물이 이곳에서 시작된다고 해도 믿을 수 있을 법한 신비한 장소입니다.

공중에 떠 있는 신전이라는 설정이며, 가장 안쪽에 보이는 것은 지상입니다.

반투명인 바닥과 공중에서 헤엄치는 물고기, 중력을 무시한 건축물 등 현실 세계의 법칙을 벗어난 요소를 많이 넣어서 환상적인 판타지 공간을 연출했습니다.

배경의 메인 구성 요소인 안쪽의 신전은 이츠쿠시마 신사(히로시마현 이츠쿠시마섬에 있는 신사, 1996년 세계 문화유산으로 등재)에서 이미지를 떠올렸고, 2층 구조와 중화풍 지붕으로 독창성을 더했습니다.

신사에는 모시는 상징물은 주로 둥근 거울일 때가 많습니다. 지붕 위에 거울도 신사에서 힌트를 얻었습니다. 또한 금줄(부정한 존재의 침범이나 접근을 막을 목적으로 문이나 길 어귀, 신성한 대상물에 매는 새끼줄)처럼 사당에서 흔히 볼 수 있는 요소를 접목하면, 좀 더 동양적이고도 신비한 분위기를 연출할 수 있습니다.

또 하나의 메인 구성 요소는 등불. 등불의 중심에서 물과 빛이 태어나고, 물고기와 수초, 산호 등을 추가로 배치했습니다. 등불은 익숙한 형태를 유지하면서, 오리지널 디자인을 목표로 잡았습니다. 등불의 외형은 일본화의 물결 모양을 금속 재질로 표현했습니다.

너무 기발한 형태로 그리면 보는 사람이 한눈에 무엇을 그렸는지 알아채지 못할 수 있으니, 익숙한 형태를 베이스로 기발한 디자인을 접목하는 것이 제가 자주 사용하는 기법입니다(P.22의 세일러복을 베이스로 한 일본 전통 의상과 같은 방법입니다). 이것이 독창성과 안정감을 동시에 표현하는 한 방법이라고 생각합니다.

등불

신전

거울

1 러프를 그린다

1-1 3점 투시도의 안내선을 적성한다

지금까지와 마찬가지로 처음에 대강 전체의 구도를 알 수 있을 정도로 러프를 그립니다. 그런 다음 퍼스자를 작성하고 안내선을 몇 가닥 긋습니다. 이번에는 빨려 들어갈 듯한 현장감 있는 화면을 만들고 싶어서, 4장의 일러스트보다도 높이의 원근을 강조했습니다.

A 커스텀브러시 「G펜 TF(P.19)」를 사용해, 구성 요소를 대강 배치하면서 원근을 잡는다.

B 자 도구의 「퍼스자(P.89)」를 사용해, 3점 투시도로 퍼스자를 작성한다. 이번에는 하이 앵글이므로 눈높이는 캔버스 밖의 윗부분에 있다.

C 안내선용 레이어를 신규 작성하고, 퍼스자를 활성화하고 안내선을 그린다.

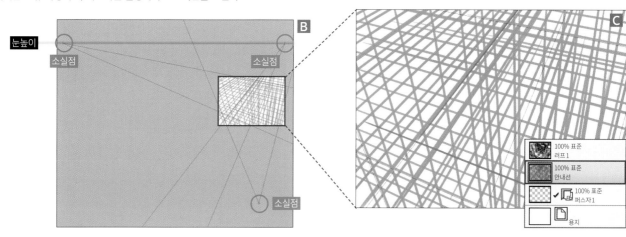

1-2 컬러 러프를 작성한다

안내선을 참고해, 좀 더 상세한 러프를 그리고, 색을 올려서 컬러 러프를 작성합니다.

A 컬러 러프를 작성한다. 여기서 결정한 색이 완성에 가까운 색이다.

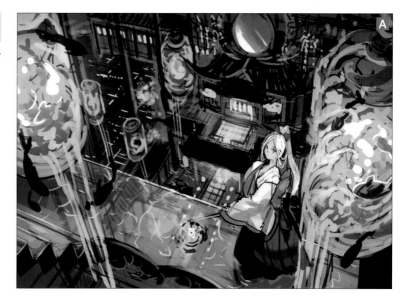

사용한 색

- R:10 G:39 B:78
- R:20 G:65 B:117
- R:116 G:255 B:255
- R:96 G:210 B:219
- R:157 G:232 B:237
- R:184 G:180 B:170
- R:169 G:139 B:103
- R:112 G:234 B:113
- R:140 G:101 B:147

2 메인 캐릭터를 그린다

2-1 구도에 적합하게 그린다

이번에는 하이 앵글이므로 캐릭터도 구도에 적합하게 그렸습니다
(의상은 풍성한 치마라서 원근을 파악하기 약간 어렵지만……).
하이 앵글은 간단하게 말하면, 아래로 내려갈수록 작아 보이는 구도입니다.
자연스럽게 그리려면 연습이 필요하지만, 퍼스자와 안내선을 사용해 도전해 보세요.

A 캐릭터의 선화를 그리고, 「1-2」의 컬러 러프에서 결정한 색으로 칠한다.

B 컬러 러프와 완성한 캐릭터를 합친 상태. 캐릭터도 원근을 의식하고 그리면 자연스럽게 배경에 녹아든다.

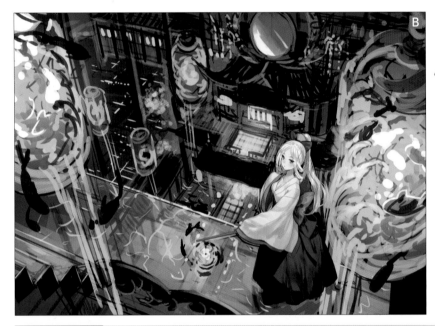

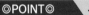

◎POINT◎ 시선 유도

가장 강조하고 싶은 메인 요소 2가지(캐릭터, 안쪽의 신전)를 가까운 영역에 배치했습니다. 일러스트를 보는 사람의 시선이 흩어지지 않도록 하려는 의도입니다.
추가로 나머지 요소도 골고루 봐주었으면 해서, 시선이 일러스트 전체를 순회할 수 있도록 밝은 등불을 리드미컬하게 배치했습니다.

메인인 2가지 요소가 가까운 영역에 있다

◎POINT◎ 캐릭터를 강조한다

4장의 일러스트와 달리 밤 시간대의 일러스트입니다. 배경의 색감이 어두워서, 반대로 캐릭터의 머리카락을 흰색으로 칠합니다. 또한 화면 앞쪽 전등의 불빛을 밝게 하고, 어두운 배경과의 대비로 돋보이도록 설정했습니다.

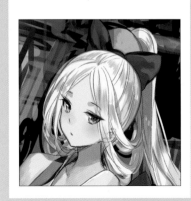

3 구체적인 형태로 물을 표현한다

3-1 회랑을 그린다

러프를 흐릿하게 표시하고, 캐릭터가 걷고 있는 회랑의 선화를 그립니다.

A 신규 레이어를 작성한다. 러프의 불투명도를
낮춰서 흐릿하게 표시되도록 한다.

B 퍼스자에 스냅을 설정하고 다운로드 브러시 「연필5 혼합(P.20)」으로
선을 긋는다. 회랑 옆면의 파도를 형상화한 금속 프레임은 퍼스자를
비표시로 설정하고 그린다.

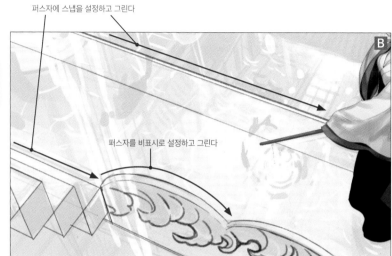

퍼스자에 스냅을 설정하고 그린다

퍼스자를 비표시로 설정하고 그린다

3-2 등불을 그린다

회랑 위에 전등을 그립니다.

A 퍼스자를 사용해 대강 형태를 그린다. 곡선 부분은 퍼스자를 비표시로 설정하고 그린다.

B **A**를 기준으로 전등의 윤곽을 그린다. 회랑 옆면의 프레임처럼 일본화의 파도를 연상시키는 금속 재질의 무늬.

C 캐릭터 주변(근경)의 선화를 완성한 상태.

◎POINT◎　선 긋는 요령

4장의 일러스트와 달리 선은 손으로 그린
것처럼 덧그리지 않고, 깔끔한 직선을 사
용했습니다. 이유는 신의 권능으로 만든
듯한 신비함, 그리고 약간 차가운 분위기
를 연출하고 싶었기 때문입니다.
이렇게 선을 그리는 방법 하나로도 화면
의 분위기를 바꿀 수 있습니다.

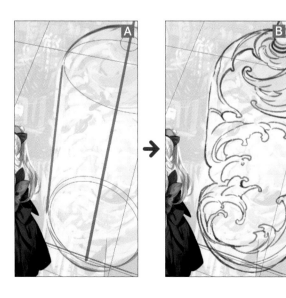

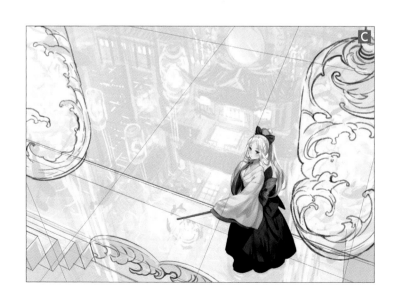

3-3 회랑을 그린다

회랑을 칠합니다. 물 같은 질감과 투명감을 묘사합니다.

A 선화 아래에 레이어를 추가하고, 밑색인 하늘색으로 회랑을 채운다.

B 물 같은 질감을 묘사하려고, 다운로드 브러시인 「사각수채(P.20)」를 사용해, 캐릭터가 들고 있는 등불을 중심으로 수면의 일렁임을 문양을 그린다.

C 회랑은 반투명이라는 설정이므로 옆면이 보인다. 안쪽의 옆면 부분을 진한 하늘색으로 표현한다.

옆면을 진한 하늘색으로 칠한다

◎POINT◎ 앞쪽의 계단

앞쪽의 계단은 회랑과 마찬가지로 물처럼 투명한 재질입니다. 그러나 일러스트 전체를 보면 계단의 옆면에 진한 색이 들어가는 편이 밸런스가 좋을 거라는 판단으로 남색을 채웠습니다. 이렇게 항상 화면 전체 색의 리듬을 확인하면서 채색을 했습니다.
또한 광택을 표현하려고 계단의 가장자리에 흰색 선을 긋고, 표면에 반사광을 그려 넣었습니다.
옆면의 가장자리에는 포인트색으로 핑크색을 넣었습니다.

테두리에 흰색 선을 긋고, 표면에 반사광을 넣어 광택을 표현한다

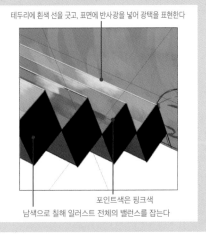

포인트색은 핑크색

남색으로 칠해 일러스트 전체의 밸런스를 잡는다

3-4 등불을 칠한다

등불의 외곽을 칠합니다.

A 회랑과 마찬가지로 등불의 외곽을 밑색으로 채운다.

B 등불의 틀을 은은하게 반짝이는 금속이라는 설정이므로, 채도를 낮추고 황토색을 채운다. 「G펜 TF」 브러시를 사용한다.
광원은 등불의 내부에 있으므로, 내부와 맞닿은 면은 밝게, 반대로 외부는 어둡게 한다. 아래에 신규 레이어를 작성하고, 반대쪽의 틀도 그려 넣는다. 회색 실루엣으로 보이는 정도로 그리면 입체감이 생긴다.

내부와 맞닿은 면의 가장자리를 밝게

외부는 어둡게

반대쪽은 실루엣으로 처리

3-5 캐릭터가 들고 있는 등불을 그린다

캐릭터가 들고 있는 등물을 그립니다. 등불이라고 했지만, 틀이 없고
소용돌이의 중심에서 빛을 발산하는 이미지입니다.

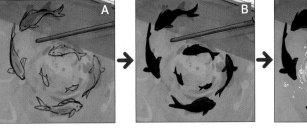
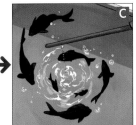

A 「연필5 혼합」 브러시로 등불 주위를 헤엄치는 물고기를 그린다.

B 「G펜 TF」로 물고기를 칠한다. 등불이 발산하는 밝은 빛 속에서도 잘 보이도록
남색을 밑색으로 사용했다.

C 소용돌이를 그린다. 선명한 하이라이트를 중심으로 그린다.

D 추가로 물을 묘사하면서 물고기가 물에 반사된 모습을 그린다. 물의 투명감과
입체감을 동시에 표현할 수 있다.

E 반짝임을 표현할 「더하기(발광)」 레이어를 작성하고, 에어브러시 도구의 「부
드러움」을 사용해 소용돌이 위에 하늘색을 올린다.

3-6 근경에 등불을 그려 넣는다

근경의 등물 주위를 헤엄치는 물고기, 산호와 수초를 그립니다. 광원이 등불의 중심에 위치
한다는 것을 의식하면서 칠합니다.

A 등불 주위를 헤엄치는 물고기를 그린다. 물고기는 남색이지만, 등불의 빛을 받는 부분은
밝게 칠한다.
밝은 색으로 하이라이트를 넣어서 물에 젖은 듯한 윤기를 표현한다. 이때 원형의 터치로
비늘 문양을 넣으면서 채색한다.

B 산호와 수채를 그리고, 메인인 물고기 몇 마리를 제외한 나머지 작은 물고기도 실루엣
으로 배치한다.
등불 속에서 소용돌이치는 물은 펜의 불투명도를 낮추고, 터치로 물의 일렁임을 표현
하면서 그린다.

물고기 확대

◎POINT◎ 물 그리는 법의 요령

물은 투명한데, 관찰해 보면 가장자리 부분이 다른 색으로 보이거나 주변의 색을 반사
하는 것을 알 수 있습니다. 그런 특징을 꼼꼼하게 묘사하면 리얼리티가 강해집니다.
물의 세부 묘사는 불투명도를 「100%」으로 설정하고, 필압의 영향으로 불투명도가 달
라지지 않도록 설정한 펜 도구의 「G펜」(P.93)을 사용합니다. 왜냐하면 선명한 하이라
이트를 그릴 수 있기 때문입니다.
흰색으로 물의 하이라이트를 그리고, 군데군데 진한 남색을 넣어줍니다.

3-7 흘러내리는 물을 그린다

등불에서 흘러내리는 물을 그립니다. 물처럼 투명한 물체는 밑에 있는
요소를 확실하게 그린 뒤에 그렸습니다.

A 「G펜 TF」로 직선을 먼저 긋고, 떨어지는 물의 흐름을 그린다.

B 흰색 하이라이트 부분을 늘인다. 「3-5」와 마찬가지로 진한 부분
과 주변의 색을 반사하는 부분을 그려서 물의 두께를 표현한다.

C 왼쪽도 동일한 방법으로 그린다. 흐르는 물을 그릴 때는 그 아래
로 보이는 사물의 형태에도 물의 흐름을 반영하면 리얼리티가
강해진다.

D 등불 위에 「더하기(발광)」 레이어를 작성한다. 그리고 등불 전체에
에어브러시 도구의 「부드러움」으로 부드러운 빛을 그려 넣는다.
등불에서 발산하는 빛을 표현했다.

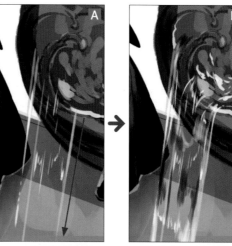

물 뒤에 있는
요소의 형태에
물의 흐름을
반영한다

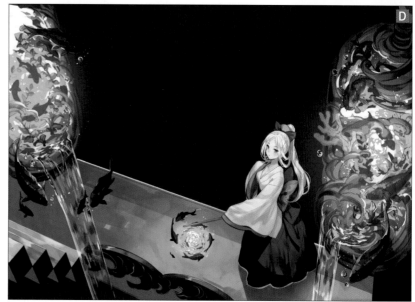

3-8 수면의 일렁임을 그린다

회랑에 수면의 일렁임을 그려 넣는다.

A 회랑 위에 「더하기(발광)」 레이어를 추가하고, 수면의 문양을 그린다.

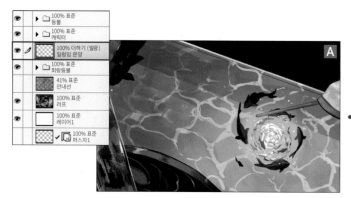

B **A**의 레이어를 복사하고, 자유 변형으로 군데군데 일렁임의 밀도를 높인다.
그러면 문양이 복잡해지면서 회랑의 투명감이 강해진다.

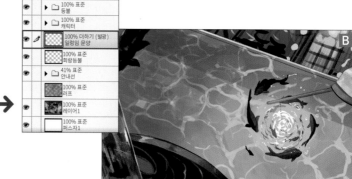

4 원경을 그린다

4-1 신전의 선화를 그린다

근경을 완성하고 원경으로 넘어갑니다. 우선 일러스트의 또 다른 메인 요소인 안쪽의 신전을 그립니다.

A 러프의 형태는 너무 대강이므로, 다시 상세한 밑그림을 그린다.

B 밑그림을 흐릿하게 만들고, 「연필5 혼합」 브러시로 선화를 그린다.

C 전체의 입체감을 파악하기 쉽도록 신전 천체에 그림자를 넣는다.

◎POINT◎　　중앙을 나눈다

지붕 위의 무대 등 사각형의 대각선을 연결하면 원근이 적용된 요소라도 쉽게 중앙을 찾을 수 있습니다.

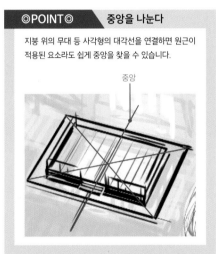

중앙

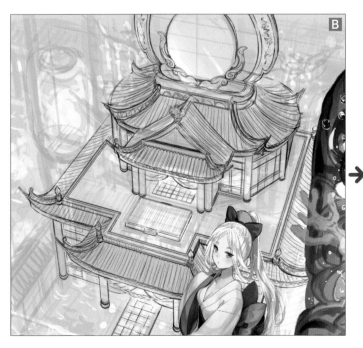

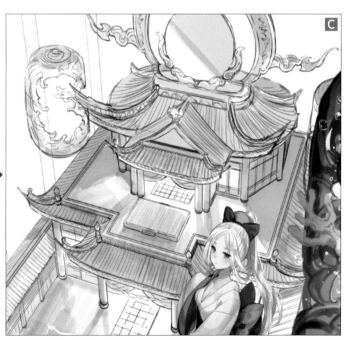

4-2 신전을 칠한다

「1-2」의 컬러 러프를 참고해, 신전 전체를 칠합니다.

A 선화 아래에 표준 레이어를 추가하고, 신전 전체의 밑색을 채운다.

B 밑색 레이어에 지붕의 색을 올린다. 밀집된 기와를 표현하는 펜터치를 넣으면서 칠한다. 밑색 레이어에 그리는 것이므로, 군데군데 색도 다듬어준다.

C 밑색, 선화 레이어보다 위에 레이어를 추가하고 세부를 묘사한다. 선화 위에도 계속 색을 덧칠한다. 선화에 부분적으로 색을 채우면 더 상세한 표현이 가능하다.
금으로 만든 장식은 밝은 부분과 어두운 부분을 리듬감있게 표현해서, 은은하게 빛나는 느낌을 표현한다.

→

◎POINT◎　밤의 빛

지금까지와 마찬가지로 광원과 빛의 방향을 항상 의식하면서 작업을 진행합니다.
이번에는 신전 내부가 광원입니다. 밤 시간대에 인공조명이 광원일 때는 광원의 중심에서 빛이 확산됩니다.
창문의 빛도 바닥에 반사됩니다. 조금 과장되게 빛을 넣으면 드라마틱한 분위기가 됩니다.
광원(창문)에 가까운 부분의 반사광은 강하고 밝게, 거리가 멀어질수록 약하고 어둡게 해 거리감을 표현합니다.

신전 내부에서 시작되는 빛이 앞쪽에 있는 무대 난간의 윗면에 넣는 등 세부까지 확실하고 묘사합니다.

광원에 가까울수록 강하고 밝게 —
광원에 멀수록 약하고 어둡게 —

광원

동양풍의 핵심

바닥은 좁은 판자를 이어서 만들었다는 설정입니다.
원경에 있는 건물이므로 판자를 일일이 그릴 필요는 없지만, 촘촘하게 나열된 느낌은 표현해야 합니다. 퍼스자에 스냅을 적용하고 선을 몇 가닥 긋습니다. 군데군데 선을 지우거나 흐릿하게 다듬는 식으로 농도를 조절하면 자연스러운 느낌이 됩니다.

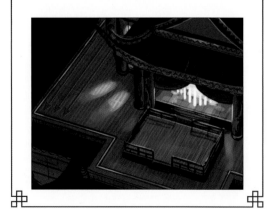

4-3 신전 하층을 그린다

신전 하층 부분을 그려 넣습니다.

A 하층도 신전 내부가 광원이므로, 바닥의 돌은 신전에 가까운 부분은 밝게, 멀어질수록 점차 어두워지게 한다.

◎POINT◎ **바닥의 포석에 입체감을**

포석의 입체감을 표현하려고 신전에 가까운 돌의 테두리에 흰색으로 선을 넣었습니다.

◎POINT◎ **수면의 일렁임**

하층의 접지면은 수면이라는 설정이므로, 터치로 일렁임을 넣었습니다.

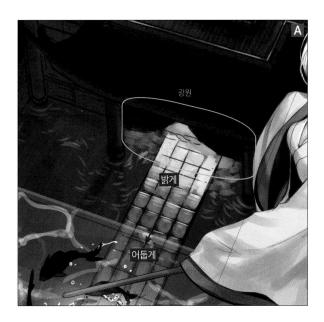

광원

밝게

어둡게

4-4 거울을 칠한다

신전 지붕에 올려둔 커다란 원형 거울을 칠합니다.

A 「사각수채」 브러시로 평행을 의식하면서 빛을 넣는다. 그러면 거울처럼 보인다.

B 금으로 된 테두리로 둘러싼다. 밝은 부분과 어두운 부분을 리듬감있게 표현하여 은은하게 빛을 반사하는 느낌을 표현한다.

C 금장식은 어두운 갈색으로 작은 그림자를 넣어 복잡한 문양이 새겨진 것처럼 처리한다.

평행

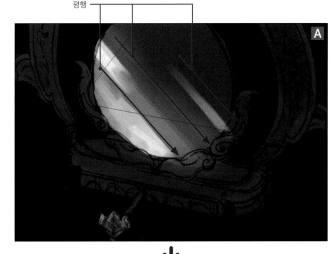

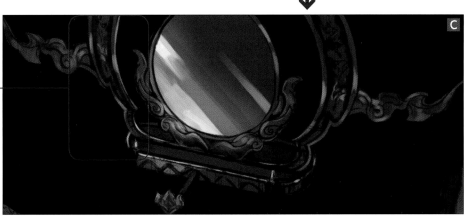

4-5 수면의 반사를 그린다

맑은 물은 거울처럼 사물을 반사합니다. 수면에 기둥과 창문의 반사를
그려 넣습니다.

A 스포이트 도구(P.13)로 기둥의 색을 찍어서 수면 부분에 반사를
넣는다. 이때 수면의 반사도 일렁임을 반영한 형태로 그린다. 「G
펜 TF」 브러시를 사용한다.

B 창문도 금장식 등의 세부를 묘사하고, 스포이트 도구로 색을 찍
어서 수면에 그려 넣는다.

스포이트 도구로 색을 찍는다

수면의 반사도 일렁임을 반영한 형태로 그린다

◎POINT◎ 반사를 그리는 요령

1점 투시도라면 대상물을 복사&붙
여넣기로 반사를 표현해도 위화감
이 없지만, 2점 투시도, 3점 투시도
에서는 전부 그릴 필요가 있습니다.
반사는 대상물과 가까울수록 선명
하고, 멀어질수록 흐릿해집니다.

선명

흐릿

4-6 환상적인 분위기를 연출한다

신전을 어느 정도 끝냈다면 주변의 요소를 그려 넣습니다. 빛과 거대한 구성 요소를
그려 넣어 환상적인 분위기를 연출했습니다.

A 「G펜 TF」로 신전 하층에 깔린 돌을 따라서 하늘색 빛을 넣는다.
환상적인 분위기가 된다.

B 신전 주위의 거대한 등불(근경에 잇는 것과 비슷한 디자인),
신전 안쪽의 커다란 기둥을 그린다. 기둥 앞에 있는 거대한
등불의 빛을 받는 부분에는 밝은 하늘색을 칠한다. 빛 표현과
사물의 크기로 스케일과 환상적인 분위기를 강조한다.

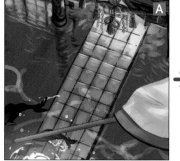

등불의 빛을 받아 밝아진 부분

◎POINT◎ 회랑 밑도 그린다

근경의 회랑은 반투명이
라는 설정이므로, 원경이
살짝 보입니다. 회랑 밑도
확실하게 묘사했습니다.

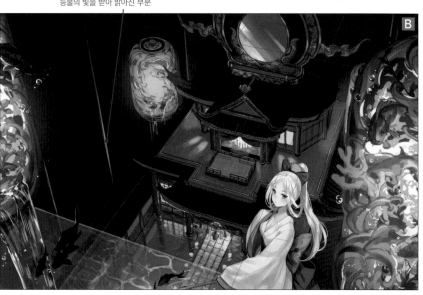

4-7 세부를 묘사한다

신전을 상세히 묘사합니다. 추가로 신전 주변에 구성 요소를 추가했습니다.

A 신전 묘사를 한다. 밀도를 높이려고 신전 지붕에 일본의 전통미가 느껴지는 소재를 붙여 넣었다.

※『THE WAGARA 일본의 전통미 소재집』(소텍사/저자 : 조간 요시오) 수록 「tm_03 鳳凰」

B 신전 안쪽에도 건물을 그린다. 창문과 장식의 디자인은 메인인 신전과 통일했다. 벽면의 거친 느낌을 펜 터치로 묘사하고, 평면적인 인상이 되지 않도록 한다.

C 앞쪽의 무대 바닥은 매끌매끌하게 잘 정돈되어 있다는 설정이므로 신전의 반사를 묘사한다.

동양풍의 핵심

창문에 창살을 그려 넣으면 중화풍 건축의 느낌이 강해집니다.

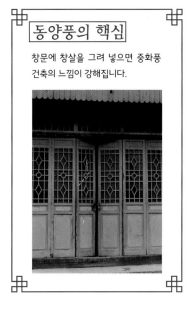

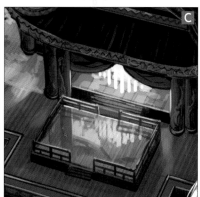

4-8 벚꽃을 그린다

화면이 좀 허전한 느낌이어서, 벚꽃을 추가했습니다. 파란색이 주도하는 화면에 포인트색(P.53)으로 핑크색을 넣습니다.

A 벚꽃은 「사각수채」 브러시, 꽃잎은 밀집된 느낌을 표현하려고 점처럼 작은 터치를 더 하면서 그려 나가다.

B 신전의 바닥도 일부를 남기고 모래사장으로 수정하고, 벚꽃나무를 심는다. 신전보다 안쪽에 있는 벚꽃은 설정을 수정한 「G펜 TF」와 다운로드 브러시 「나뭇잎다발2(P.20)」 등을 사용해, 빠짐없이 꼼꼼하게 그린다. 펜터치의 크기 차이로 원근감을 표현한다. 벚꽃의 그림자를 그리면 입체감이 살아난다.

◎POINT◎　**벚꽃을 그리는 법**

벚꽃의 꽃잎은 하나의 큰 덩어리로 형태를 잡은 다음, 밝은 면과 어두운 면을 설정하고 입체감이 느껴지도록 그립니다.
벚꽃의 그림자를 지면에 확실하게 묘사해, 입체감도 표현합니다.

안쪽의 벚꽃은 신전에 심은 것보다 섬세하게, 꼼꼼하게

벚꽃의 그림자

5 지상의 마을을 그린다

5-1 빛으로 마을을 표현한다

신전은 공중에 떠있다는 설정이므로, 가장 안쪽에 보이는 것은 지상입니다.
지상의 마을에서 발산하는 빛을 그려서 신전이 공중에 뜬 상태라는 것을 알 수 있도록 했습니다.

A 「사각수채」 브러시를 사용해 펜터치를 넣는다. 펜터치는 기본적으로 안내선을 따라서 넣는데, 안쪽으로 갈수록 더 과장되게 지평선의 둥그스름한 형태를 의식하면서 선을 넣었다.

안쪽은 지평선의 둥그스름한 형태를 의식한다

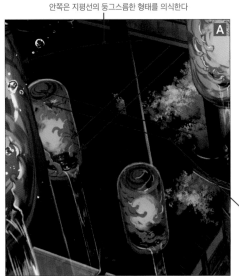

기본적으로는 안내선을 따라간다

B **A**의 펜터치를 참고하면서, 「G펜 TF」를 사용해 마을에 불빛을 넣는다. 교토처럼, 바둑판 형태로 구성된 길거리를 생각하면서 그렸다. 일단 불투명도를 낮춘 펜으로 흐릿한 길을 선으로 긋는다.

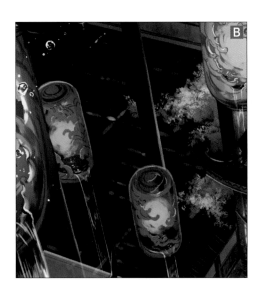

C **B**에서 그린 길을 기준으로, 작은 「G펜 TF」로 점을 찍듯이 마을의 조명을 넣는다. 추가로 빛을 반사하는 건물의 벽도 부분적으로 묘사한다.

빛을 반사하는 건물의 벽

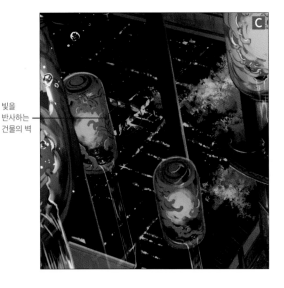

D 마을의 조명을 한 가지 색으로만 칠하면 밋밋해서, 「더하기(발광)」 레이어를 새로 작성하고, 오렌지색과 빨간색, 연한 녹색 등 다양한 색을 더한다. 또는 에어브러시 도구의 「부드러움」으로 청백색 빛을 건물이 밀집된 영역 위주로 흐릿하게 올린다.

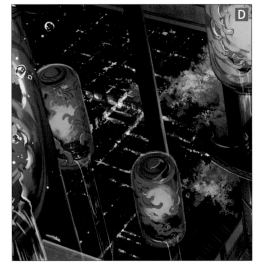

6 마무리

6-1 색의 밸런스를 확인한다

일러스트 전체를 일단 모노크롬으로 설정하고, 명도의 밸런스가 나쁜 부분이 없는지 체크합니다. 모노크롬으로 봐도 밸런스가 잡힌 일러스트가 좋은 일러스트입니다.

A [레이어] 메뉴 → [신규 색조 보정 레이어] → [색조/채도/명도]를 선택하고, 모든 레이어의 가장 위에 「색조/채도/명도」의 색조 보정 레이어를 작성한다.

B 작성한 색조 보정 레이어는 채도의 수치를 「-100」으로 설정한다.

C 색조 보정 레이어 설정으로 일러스트가 모노크롬으로 변한다. 색의 밸런스를 확인한다. 물론 색조 보정 레이어를 비표시로 하면 본래의 컬러 일러스트로 언제든 돌아갈 수 있다.

◎POINT◎ **객관적으로 본다**

마무리 작업은 일러스트를 객관적으로 보는 것이 중요합니다.
자신이 그린 일러스트를 항상 객관적으로 볼 수는 없지만, 예를 들어 일러스트를 2~3일 묵혀두거나 프린트 혹은 스마트폰 같은 다른 매체로 옮겨보면 어느 정도 객관성을 유지할 수 있습니다.
일러스트를 웹에 업로드하고 나면 미스가 눈에 잘 들어오는 것과 같은 원리일 겁니다.

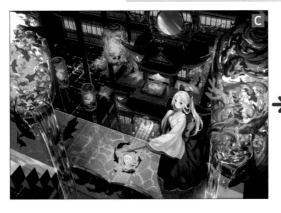
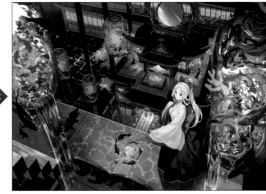

6-2 색의 밸런스를 정리한다

「6-1」의 모노크롬 일러스트를 참고해, 색의 명도 밸런스를 조절합니다.

A 검정색을 덜어내려고 물고기를 한 마리를 앞쪽 등불에서 흘러내리는 물속으로 옮긴다.

B 앞쪽 등불에서 흘러내리는 물에 「더하기(발광)」 레이어로 빛을 올려서 물이 반짝이게 보이도록 했다.

C 캐릭터가 든 등불의 밝기를 강조한다.

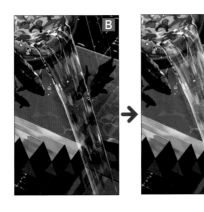

6-3 지상의 원근감을 강조한다

지상이 더 멀리 떨어져 있는 것처럼 흐릿하게 조절해 원근감을 강조합니다.

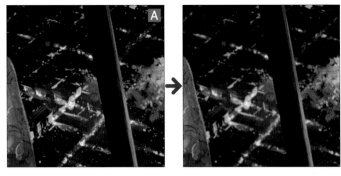

A 지상 부분의 레이어를 결합하고, [가우시안 흐리기]를 적용한다. 원근감이 강해진다.

◎POINT◎ **투명감을 살린다**

투명감을 표현하려고 신간 안쪽의 기둥을 그린 레이어의 불투명도를 낮춰, 안쪽 건물이 비쳐보이도록 했습니다.

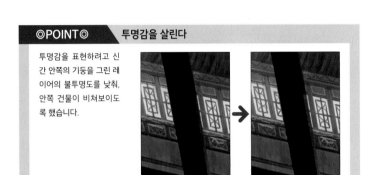

가우시안 흐리기	
흐림 효과 범위 (G):	6.00

6-4 텍스처를 붙여 넣고, 미세 조절을 하면 완성

각 부분에 텍스처를 올려 색감과 질감을 묘사합니다.
그리고 부족한 부분을 보강하면 완성입니다.

A 화면에 리듬을 더하려고 원경에도 물고기를 그려 넣는다. 어둠속에서도 눈에 띄도록 흰색을 베이스로 한다. 고래 같은 대형 생물을 이용해 스케일을 표현한다.

B 텍스처를 신전과 등불 등 화면 군데군데 넣고, 질감과 밀도를 높인다(대부분 직접 만든 「빙산2」 텍스처를 사용).

C 합성 모드는 「오버레이」, 불투명도 「22%」로 설정한 「nigi2」 텍스처를 화면 전체에 올려서 아날로그 느낌을 더한다.
캐릭터 기모노의 무늬를 그려 넣거나 세부를 정리하면 완성이다.

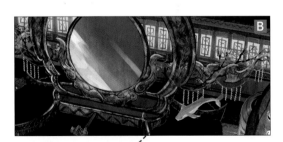

대칭으로 구성된
배경을 그린다

7

장

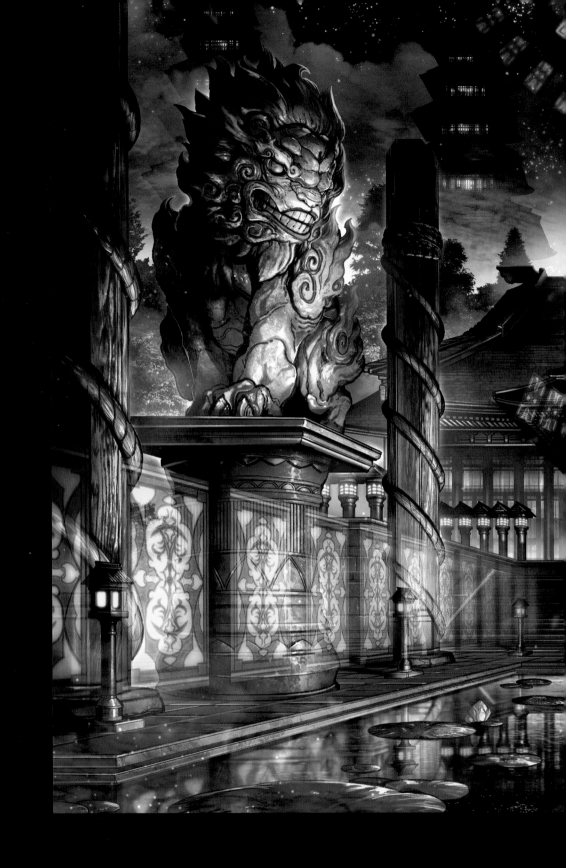

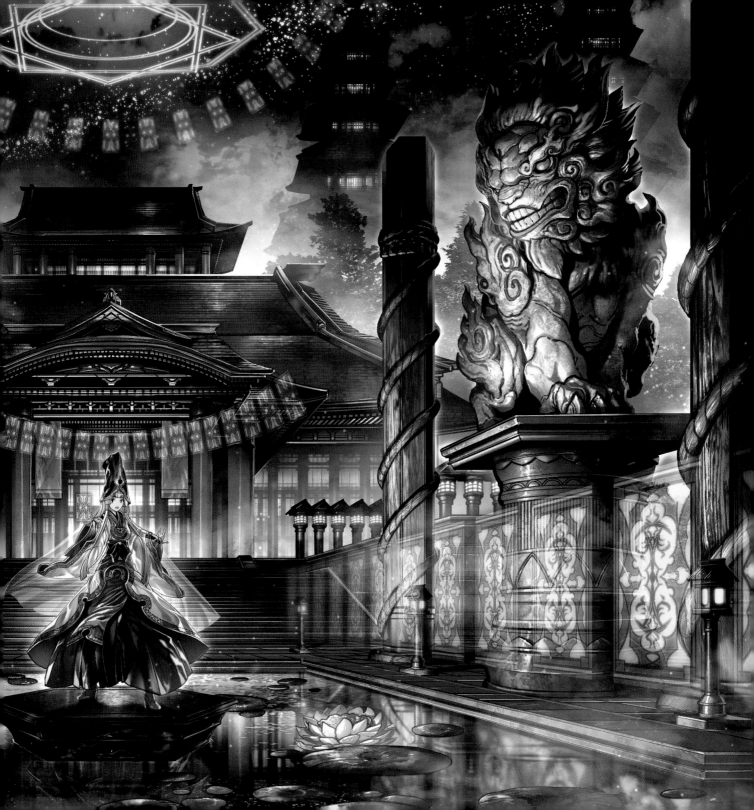

03 거울에 비친 광견주의

- 대칭자 사용법, 이펙트 표현 -

Illust & Making by 조우노세

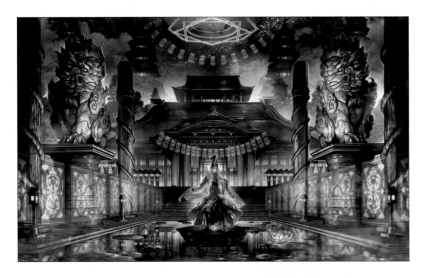

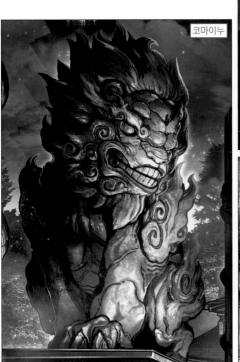

◆ 설명 포인트

좌우대칭인 구도입니다. 거의 화면을 절반만 그리는 것이므로 작업량을 줄일 수 있습니다. 그렇다고 해도 그만큼 화면 구성의 난이도가 높고, 대칭이기 때문에 어려운 점(원근을 부분적으로만 적용, 시선 유도의 제한 등)도 있습니다. 임팩트가 강한 구도이긴 하지만, 제대로 활용하지 못하면 진부하고 밋밋한 일러스트가 될 가능성도 있습니다.
이번에는 크게 아래의 3가지 포인트를 중심으로 설명합니다.

1. 대칭자를 사용한 대칭 구도 그리는 법
2. 대칭 구도 특유의 화면 구성 요령
3. 이펙트 제작과 배치 방법

이 일러스트는 캐릭터와 캐릭터를 중심으로 전개한 이펙트 위주로 화면을 구성했습니다. 캐릭터와 이펙트가 강한 만큼 주변의 정보량을 최소화하고, 전체적으로 디테일의 밀도를 조절해 난잡해 보이지 않도록 주의했습니다.
부적이나 결계 같은 이펙트는 존재만으로도 판타지의 분위기를 강화시켜주는 요소입니다. 일러스트의 완성도 단숨에 올라갑니다.

◆ 세계관 설정

일본 전통 신사를 모티브로 잡았습니다.
종교화에 주로 쓰이는 대칭이면서도 완전 정면인 구도는 위력이 강렬합니다. 그런 임팩트를 노린 일러스트입니다.
판타지의 분위기를 연출하려고 그린 부분은 좌우에 배치한 코마이누(狛犬, 일본에서 신사 앞에 조각하여 마주 놓은 한 쌍의 석상. 사자와 비슷하게 생겼다-역주)입니다. 크기와 형태를 현실과 동떨어지게 해 판타지의 분위기를 연출했습니다.
원경의 탑도 크기와 기하학적인 배열, 조명의 느낌으로 고층 빌딩처럼 보이도록 했습니다.
코마이누의 받침대와 부적 등에는 일본 이외에 아시아권 다른 나라의 색다른 무늬를 넣어, 판타지의 느낌을 더했습니다.

1 러프를 그린다

1-1 러프를 그린다

대강 러프를 그립니다. 이번에는 좌우대칭이므로 화면 중앙에 시선이 집중되는 구도입니다.

A 커스텀브러시(P.18) 「TF 밑그림」을 사용해
화면을 좌우로 나누는 「대칭자」를 세로 방
향으로 중앙에 배치하고, 좌우대칭으로 그
린다.

대칭자를 배치하고, 좌우대칭 구도로 그린다.

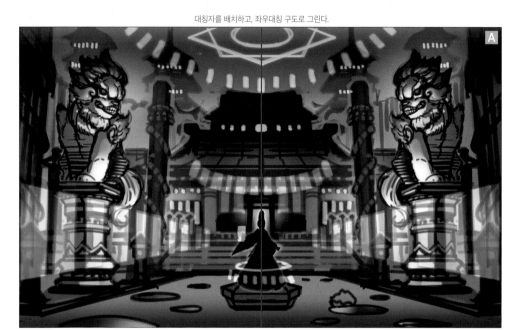

◎POINT◎　　　대칭자를 사용하는 법

좌우대칭인 사물이나 기하학적인 문양을 그리는 수고를 덜 수 있는 대칭자의 기본적인 사용법을 알아보겠습니다.

A 자 도구의 「대칭자」를 선택하고, 도구 속성에서 설정을 한다. 「선 수」를 늘릴수록 대칭자의 수가 증가한다. 「2」로 설정하고 좌우대칭을 그린다. 「편집 레이어에 작성」에 체
크를 해제하면, 대칭자와 함께 자 레이어도 작성된다.

B 캔버스를 드래그하면 대칭자가 작성된다.

C 한쪽에 그리면 자를 중심으로 대칭인 위치에 동시에 그려진다.

1-2 자연물은 자를 사용하지 않고 그린다

좌우대칭인 일러스트를 그릴 때는 주의해야 할 점이 있습니다. 바로 식물과 구름 등의 자연물입니다.

의도한 구성이 아닌 이상, 자연물은 좌우대칭으로 그려서는 안 됩니다. 자연물을 좌우대칭으로 그리는 순간 가짜처럼 보이게 됩니다.

이 일러스트에서도 수면의 연잎은 좌우의 모습이 다르며, 안쪽에 나무가 우거진 부분의 볼륨감은 대칭을 이루지만 디테일은 다르게 그렸습니다. 하늘의 구름도 마찬가지입니다.

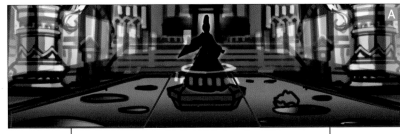

자연물이 포함된 영역을 대칭으로 그리지 않는다.

Ⓐ 연잎 같은 자연물은 대칭자를 무효화시킨 다음 좌우를 다르게 그린다.

◎POINT◎ **단조로움을 줄인다**

자연물을 좌우대칭으로 그리지 않았을 때 나타나는 작은 차이가 단조로움을 줄여주는 역할을 합니다.

◎POINT◎ **자 무효화**

자가 필요하지 않을 때는 레이어에서 비표시로 설정하거나 레이어 자 아이콘(🖊)을 Shift+클릭하면 무효화할 수 있습니다. 무효가 되면 아이콘에 X표(🖍)가 생깁니다. 자 레이어가 추가되지 않도록 일러스트를 그린 레이어에 직접 자를 작성하고 싶을 때는 이 방법으로 무효화하세요.

Shift+클릭

◎POINT◎ **시선 유도**

부적이 화면 중앙으로 집중되도록 원근이 적용된 형태로 나열하고, 그 라인에 메인인 캐릭터를 배치했습니다. 안쪽에 신전의 조명이 받는 위치에 배치해, 역광의 영향으로 캐릭터의 실루엣만 드러나는 상황을 연출했습니다. 그러면 캐릭터가 돋보이고 보는 사람의 시선이 헤매지 않게 됩니다.

좌우의 코마이누를 그냥 그리면 크기 때문에 캐릭터보다 돋보이게 되고, 보는 사람의 시선이 집중됩니다. 그래서 혹시 코마이누에게 시선이 가더라도 최종적으로 캐릭터에게 시선이 유도되도록, 코마이누의 머리 방향(시선)이 캐릭터를 바라보게 그렸습니다.

구도와 요소를 연구한 부분은 또 있습니다.

기둥을 앞쪽과 안쪽에 한 쌍씩 배치했는데, 이유는 앞쪽과 안쪽에 같은 사물을 배치하면 크기 차이로 구체적인 원근감을 표현할 수 있기 때문입니다. 그리고 캐릭터 아래에 수면을 배치한 것은 수면의 반사로 정보량을 늘리기 위해 흔히 사용하는 기법이지만, 좌우대칭인 화면에 상하대칭을 추가해 다른 방향의 리듬도 만들었습니다.

게다가 캐릭터로 향하는 시선유도가 더 강해지도록 좌우대칭, 상하대칭이 교차하는 부분에 캐릭터를 배치했습니다.

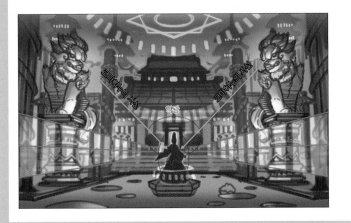

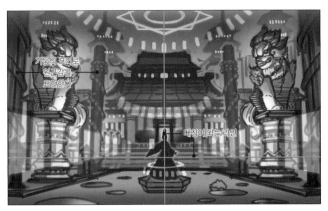

2 선화를 그린다

2-1 1점 투시도의 안내선과 눈높이를 작성한다

선화를 그리기 전에 각 부위를 그리는 데 필요한 안내선을 작성합니다. 이번에는 퍼스자를 대신해, 직접 만든 1점 투시도 소재를 붙여 넣었습니다.

A 구분하기 쉽도록 러프의 불투명도를 낮추고, 직접 만든 1점 투시도 소재를 붙여 넣는다. 일일이 그리는 것보다 수월하다.

B 소실점과 눈높이는 캐릭터의 정중앙이다.

◎POINT◎ 투시도 소재

1점 투시도 소재는 이 책의 특전 데이터에 수록했습니다. 붙여넣기만 해도 간단하게 투시도를 작성할 수 있으니, 꼭 활용해 보세요.

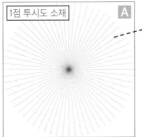

1점 투시도 소재 **A**

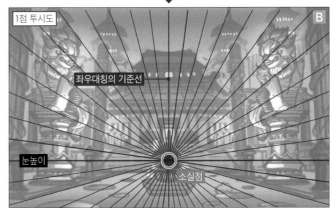

1점 투시도 **B**
좌우대칭의 기준선
눈높이
소실점

◎POINT◎ 퍼스자를 쓰지 않는 이유

이번에는 퍼스자를 사용하지 않고, 직접 만든 투시도 소재를 참고해서 그렸습니다. 개인적인 생각이지만, 퍼스자를 사용한 정확한 선을 그으면 일러스트 자체가 경직된 인상이 되기 때문입니다. 물론 퍼스자를 사용하는 것이 잘못된 일은 아닙니다. 편리한 기능이므로 익숙해지기 전에는 적극적으로 사용하세요.

2-2 좌우대칭의 기준선을 작성한다

좌우대칭의 기준이 되는 안내선을 작성합니다.

A 중앙에 좌우대칭의 기준이 되는 안내선을 긋는다. 수직선은 대칭자를 사용하지 않고 그리는 부분의 기준이 된다.

◎POINT◎ 안내선을 정리한다

투시도와 눈높이, 좌우대칭의 기준인 안내선을 마지막까지 사용하므로, 레이어 폴더로 정리해둡니다. 표시/비표시 전환도 레이어 폴더로 손쉽게 처리할 수 있어 편리합니다.

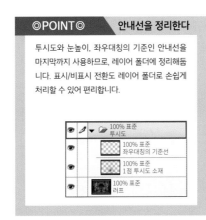

A
좌우대칭의 기준선

2-3 대칭자를 제대로 활용한다

안내선이 완성되면 선화를 그립니다. 선화도 대칭자를 사용해 수고를 줄입니다. 배경 일러스트는 작은 요소를 많이 그려야하는 만큼, 일단 큰 요소를 그려서 기준을 만들어둡니다. 우선은 근경의 기준이 되는 코마이누부터 그렸습니다.

대칭자를 사용하면 오른쪽에 그린 코마이누가 왼쪽에도 그려진다

A 대칭자를 표시로 설정하고, 코마이누의 선화를 그린다. 오른쪽에 그리면 왼쪽의 대칭이 위치에도 동시에 그려진다.

B 코마이누의 받침대는 「2-1」에서 작성한 안내선을 기준으로 그린다.

C 코마이누의 받침대 아래의 기둥을 그린다. 부분적으로 대칭자를 사용해서 수고를 줄인다.
기둥의 정중앙에 대칭자를 작성, 오른쪽을 그리면 자를 사이에 두고 왼쪽에도 그려진다. 대칭자만으로는 제대로 재현할 수 없는 부분은 적절하게 자를 표시/비표시로 바꿔가면서 그린다.

◎POINT◎ 그림자를 겸하는 선

자세한 설명이 다시 하겠지만, 이번 선화와 그림자를 같은 레이어에 그려서 선화는 그림자와 겹쳐진 상태입니다. 따라서 균일한 선보다 약간 거칠고 변화가 있는 선으로 그려서 선화 단계에서 입체감을 표현했습니다. 브러시는 러프에도 사용한 「TF 밑그림」으로 그렸습니다.
선과 채색을 각각 분리해서 그리는 방법이라면, 좀 더 균일한 선으로 그리는 편이 입체감 표현에 유리합니다.

받침대는 안내선을 따라서 그린다

대칭자의 위치

오른쪽에 그리면 자를 사이에 두고 대칭인 위치에도 그려진다.

2-4 복사&붙여넣기를 잘 사용한다

대칭자뿐만 아니라, 복사&붙여넣기도 활용했습니다. 「2-3」에서 그린 기둥과 연못이 가장자리에 세운 4개의 기둥, 등불 등은 기준선을 한 가닥 긋고, 복사&붙여넣기로 배치했습니다.
이번에는 연못 가장자리에 세운 기둥을 예로 설명합니다.

A 코마이누 뒤의 기둥을 그린다. 물론 대칭자 사용해서 그려도 좋고, 복사&붙여넣기, 좌우반전으로 배치해도 좋다.

B 팔각형으로 다듬은 기둥을 안내선을 따라서 그린다.

┌─────────────────────┐
│ 동양풍의 핵심 │
│ 연못 가장자리에 배치한 기둥은 나가노현에 있는 스와다이샤를 참고 │
│ 해서 그렸습니다. │
└─────────────────────┘

안내선을 따라서 그린다

C 안쪽의 기둥을 복사&붙여넣기, 확대로 앞쪽에도 배치한다. 기본은 안내선을 기준으로 확대해야 하지만, 거대한 느낌이 약해서 좀 더 크게 확대 했다.

복사

붙여 넣고 확대해서 배치한다

◎POINT◎ 선폭 수정

앞쪽의 기둥은 확대하면서 선이 너무 굵어져, [필터] 메뉴 → [선화 수정] → [선폭 수정]으로 가늘게 조절했습니다. [선폭 수정]은 「확대/축소값」 의 설정에 따라서 선의 굵기를 조절할 수 있는 편리한 기능입니다.

이렇게 복사&붙여넣기로 선화를 작성할 때는 선의 굵기나 손상에도 주의해야 합니다.

붙여 넣고 확대해서 배치한다

2-5 다른 부분도 같은 방식으로 그린다

다른 부분도 같은 방법으로 그립니다. 그려야하는 요소가 많지만, 대칭자와 복사&붙여넣기 덕분에 작업을 수월하게 진행했습니다.

A 안쪽에 있는 건물 부분은 대칭자를 사용해서 그린다.

B 등불과 원경의 탑은 복사&붙여넣기를 활용해서 그린다.

C 선화가 완성된 상태.

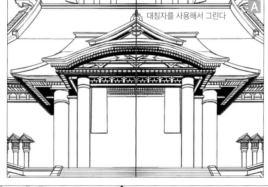
대칭자를 사용해서 그린다 A

복사
복사
B

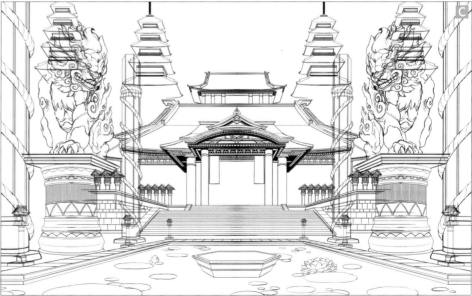

◎POINT◎ 일부를 묘사한다

기본적으로 상세한 디테일은 묘사하지 않지만, 안 쪽의 건물 지붕만은 묘사했습니다. 이런 식으로 일 부만 묘사하면 다른 비슷한 부분은 실루엣으로 처 리해도 일러스트를 보는 사람의 머릿속에서 디테일 을 보완해 줍니다.

3 밑색을 칠한다

3-1 각 부분의 실루엣을 색으로 칠한다

부분별로 밑색을 채웁니다. 방식은 다른 일러스트와 같습니다.

다른 일러스트보다도 요소가 많아서, 상세하게 레이어로 나누고, 관련 있는 부분을 레이어 폴더로 정리했습니다.

이번 레이어 구분은 이후에 각 거리 사이에 안개를 넣을 것을 고려했습니다. 이렇게 마지막 과정까지 생각하고 레이어를 나누면, 작업 효율이 향상됩니다. 조금씩이라도 괜찮으니, 이후의 작업을 고려하는 습관을 들여 보세요.

A 연못 가장자리 가까이에 등불, 근경(코마이누, 기둥), 연못과 계단을 포함한 지면 부분, 화면 깊은 곳의 낮은 나무들, 안쪽 중앙의 건물, 그 뒤로 보이는 높은 나무들, 원경의 탑, 하늘로 구분해서 레이어 폴더로 나눴다. 폴더 안은 각 부분의 전체 밑색, 그 위에 레이어를 추가하고 클리핑을 적용한 다음, 좀 더 상세하게 색으로 구분한다.

B 「TF 메인」 브러시로 구분하기 쉬운 색을 임시로 칠한다.

C 밑색을 정한다. 이 시점에서 대강 그라데이션을 넣는다. 각 부분은 아래가 밝고, 위가 어두워지게, 수면은 앞쪽이 어둡게, 중앙의 건물은 내부의 빛이 있으니 안쪽이 밝아지게 했다.

이번에는 이후에 안개를 넣어 원근감을 표현하려고, 밑색에는 그렇게 큰 차이를 두지 않았다. 그렇지만 각 부분을 확실히 구분할 수 있도록 했다.

> ◎POINT◎ **꽃은 밝은 색**
>
> 이번에는 밤이므로 기본적으로 전부 어두운 색으로 칠했지만, 꽃만큼은 밝은 색을 넣었습니다. 꽃받침을 어두운 색으로 칠하면 선명한 표현이 어렵기 때문입니다.

> ◎POINT◎ **나무 브러시**
>
> 우거진 나무 부분은 「TF 나무 단색」, 「TF 나무 단색 세로」 브러시를 사용해서 그렸습니다.

4 빛을 묘사한다

4-1 자연광을 표현한다

지금부터 빛을 넣고, 거리별 고유색을 표현합니다. 방법은 다른 일러스트와 같습니다. 코마이누의 빛 표현부터 설명하겠습니다. 밤이므로 너무 강한 빛을 넣지 않도록 주의해야 합니다.

A 「더하기(발광)」 레이어 폴더를 추가하고, 빛을 그릴 레이어를 새로 작성한다.

B 대칭자를 유효화시키고 광원의 방향을 고려해 대강 빛을 그려 넣는다. 우선 고유색에 신경 쓰지 말고 채색하기 쉽도록 임의의 색으로 그린다. 밤(어두운 장소)이므로 빛이 닿는 부분과 그렇지 않은 부분의 대비를 강조한다. 「TF 메인」 브러시를 사용한다.

C 「TF 메인」과 「TF 페인팅나이프」를 사용해 빛의 세세한 형태를 정리한다.
이때 **B**에서 만든 대비가 무너지지 않도록 한다.

D 빛의 색을 바꿔서 고유색을 표현한다. 지금까지의 레이어에 위에 신규 레이어를 추가하고, 클리핑을 적용한 뒤에 그리면 좋다. 다음 단계에서 텍스처 작업을 한다는 전제로 약간 밝은 색을 사용했다.

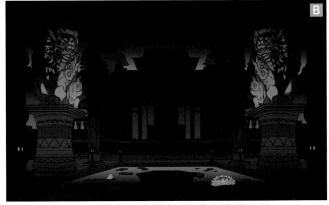

대칭자를 사용하면 오른쪽과 왼쪽의 코마이누를 동시에 그릴 수 있다.

◎POINT◎ 2개의 광원

이번에는 좌우대칭으로 그릴 수 있도록 중심(캐릭터가 발산하는 이펙트)에 메인 광원을 설정했습니다. 구상할 때부터 광원을 생각하면서 화면을 만들어야 합니다.
화면 앞쪽에서 중앙 건물의 계단까지는 캐릭터의 이펙트가 광원이며, 건물은 주변의 등불이나 이후에 더해 넣을 건물 내부의 빛이 광원이라는 이미지입니다.

건물은 가까이에 있는 등불과 이후에 그릴 내부의 빛이 광원이다

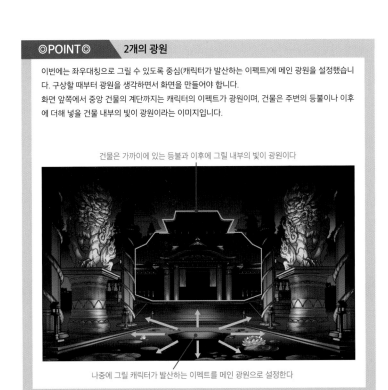

나중에 그릴 캐릭터가 발산하는 이펙트를 메인 광원으로 설정한다

4-2 질감을 묘사한다

2장의 일러스트인 「양치기 balloon 하늘」의 「4-6(P.54)」과 같은 방법으로 작업합니다. 지금까지의 작업은 「더하기(발광)」 레이어 폴더에서 했습니다. 폴더 안에서 검정색으로 그린 부분은 「투명색」이 되고, 그림이 지워진 상태로 바뀝니다. 「더하기(발광)」의 특성을 이용해, 텍스처와 사진 텍스처를 사용하고, 검정색으로 질감을 묘사했습니다.

※텍스처나 사진 소재 사용법은 P.117을 참고하세요.

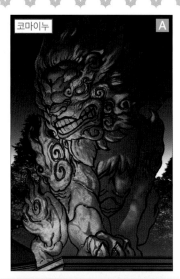

코마이누 Ａ

기둥 Ｂ

A 텍스처 브러시를 사용해 각 부분에 질감을 묘사한다. 코마이누와 등불 부분은 「TF 암벽 凸」, 「TF 암벽 凸2」, 「TF 암벽 凹」, 「TF 암벽 凹2」, 연잎은 「TF 산 凹」 브러시를 쓴다. 중앙 건물 입구의 천은 「TF 천」 브러시로 묘사한다.

B 기둥은 사진 「나뭇결」을 사용한다.

C 장소에 따라서는 텍스처 브러시와 사진 텍스처를 조합한다. 바닥, 계단, 건물, 안쪽 탑 하부는 「TF 암벽 凸」, 「TF 암벽 凸2」, 「TF 암벽 凹」, 「TF 암벽 凹2」 브러시에 「콘크리트」 사진 텍스처, 나무 부분은 「TF 식물」, 「TF 식물 대」 브러시와 「나무」 사진 텍스처을 사용한다.

중앙의 건물과 주변 Ｃ

◎POINT◎　대칭자를 쓰지 않는 부분

사진 텍스처에 선택 범위를 지정하고, 브러시로 묘사하는 방법(P.117)은 대칭자를 사용해도 결과가 만족스럽지 않습니다. 따라서 이 방법으로 그릴 때는 한쪽에 묘사하고 복사&붙여넣기를 하거나 전체에 리듬이 생기도록 과감하게 각각 묘사하면 됩니다.

4-3 그림자를 표현한다

「2-3」의 POINT에서 조금 설명했지만, 이번에는 선화와 같은 위치(같은 레이어 폴더 안)에 그림자를 그려 넣습니다.
그림자, 선화, 실루엣을 함께 처리할 수 있도록 색도 선과 같은 것을 사용합니다. 이 방법으로 그리면 윤곽선의 영향으로 입체감이 약해지지 않고, 덩어리의 입체감을 표현할 수 있습니다.
코마이누를 예로 설명합니다.

A 선화를 그린 레이어 폴더 안에 그림자를 그릴 레이어(레이어 폴더)를 작성한다.

B 선과 같은 색으로 그림자를 그린다. 안쪽 부분은 이후의 작업에서 반사광을 그려 넣을 예정이므로, 검정색 실루엣이 되어도 상관없다.

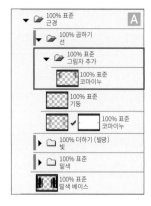

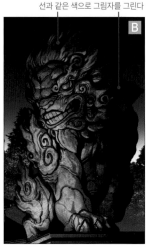

선과 같은 색으로 그림자를 그린다 Ｂ

4-4 반사광과 주변광을 추가한다

지금까지 메인 광원인 중앙의 빛을 그려 넣었습니다. 이제 서브 광원인 하늘의 빛과 반사광을 그립니다. 2장의 일러스트 「양치기 balloon 하늘」의 「6-3(P.58)」에서 넣은 반사광과 같은 작업입니다.

광원을 중앙 위에 설정하면 지금처럼 대칭자를 사용해서 그릴 수 있지만, 밋밋하고 단조로운 화면이 됩니다. 그래서 리듬이 생기도록 오른쪽 위에서 들어오는 빛을 가정하고 자를 사용하지 않고 그려 넣었습니다.

A 하늘의 빛은 오른쪽 위에서 들어온다고 가정하고 그려 넣는다. 색은 하늘을 나타내는 파란색.

B 전체에 빛을 넣은 상태. 오른쪽 위의 빛과 별도로, 왼쪽의 코마이누 등에는 반사광으로 왼쪽에서 들어오는 빛을 그려 넣은 부분도 있다.
메인 광원이 돋보이도록 중앙 아랫부분은 거의 묘사하지 않는다.

◎POINT◎ 흐림 효과 활용

다른 일러스트와 마찬가지로 「3-1」에서 구분한 레이어 폴더 사이에 안개를 그려 넣고, 각 부분의 거리감을 강조해 전체적인 원근감을 표현했습니다. 전체적으로 고르게 넣으면 화면이 산만해지므로, 적절한 분포를 연구했습니다. 특히 중앙에는 이후의 캐릭터와 이펙트 등이 들어가면 정보량이 크게 증가하므로, 방해가 되지 않도록 거의 아무것도 넣지 않았습니다.
「TF 구름 흐림」 브러시를 사용해서 그렸습니다.

동양풍의 핵심

신사의 지붕을 간단하게 그리는 방법을 설명합니다. 신사의 지붕은 예외도 있긴 하지만, 기본적으로 기와가 아니라 목재를 기와처럼 곡선으로 표현하고, 동판으로 지붕 위를 덮은 것이 많습니다.

A 먼저 동판지붕의 굴곡을 표현하는 가로선을 긋는다.

B 「벽돌2」 사진 텍스처를 사용해 **A**를 대강 지워서, 질감과 작은 이음새를 표현한다.
그 위에 「TF 암벽 凸」, 「TF 암벽 凸2」 브러시처럼 텍스처 느낌이 강한 브러시로 밝은 부분을 그려 넣는다. 그러면 굴곡진 금속판의 광택을 표현할 수 있다.

B 하이라이트를 넣어 금속의 광택을 강조한다.
특히 지붕 테두리 등에는 강하게 넣고 실루엣을 강조한다.

5 하늘, 구름을 그린다

5-1 구름을 그린다

다른 일러스트의 과정과 마찬가지로 하늘에 구름을 그립니다.

A 「TF 구름 흐림」 브러시와 「하늘 1」 사진 텍스처를 사용
해 하늘을 그려 넣는다.
먼저 「곱하기」 레이어를 사용해 어두운 부분을 그린
다. 구름의 어두운 부분뿐만 아니라 자연스럽게 변하
는 하늘의 색을 표현하는 역할을 한다.

B 밝은 부분을 그린다. 하늘의 광원은 오른쪽이지만, 중
천의 밝은 부분도 표현한다. 이렇게 표현하는 편이 멋
지다.

5-2 별을 그린다

이번 일러스트는 밤이므로 별도 그립니다.

A 「TF 반딧불」 브러시로 별을 그려 넣는다. 크기의 폭이 넓은 편이 그럴
듯하다. 분포의 밀도에도 주의한다.

B 별의 색감을 조절한다. 밀도가 높은 부분은 밝게, 구름에 가린 부분은
두께에 따라서 적절하게 지운다.

C 별의 발광을 표현한다. **A**~ **B**에서 만든 별의 레이어를 복사하고 결합한 다음, 합성 모드를 「더하기
(발광)」으로 설정한다. 이때 [필터] 메뉴 → [흐리기] → [가우시안 흐리기]를 살짝 적용하면 좋다.

◎POINT◎ 별의 밸런스

별은 은하수처럼 밀집된 부분을 만들고, 오른쪽
위에서 왼쪽 아래로 흐르는데, 이 기울기에도 의
미가 있습니다.
좌우대칭 구도 속에서 별이 가득한 하늘과 중앙
의 캐릭터만이 명확한 대칭이 아닌 부분입니다.
캐릭터는 오른팔을 들고 왼쪽을 아래로 비스듬
히 내린 흐름이 느껴지는 포즈이므로, 은하수는
반대 방향으로 흐르게 했습니다.
기울어진 요소가 한쪽 방향으로 통일되지 않도
록 하면 안정적인 구도가 됩니다.

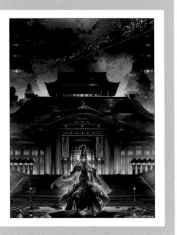

6 건물 내부를 묘사한다

6-1 새어나온 빛을 그린다

중앙 건물을 예로 설명합니다. 조명의 영향으로 부각되는 기둥과 대들보, 천막 등의 실루엣을 의식하면서 조명의 범위를 그리는 것이 요령입니다.

A 밝은 오렌지색으로 건물 내부를 칠한다. 동시에 기둥과 대들보, 천막 등의 실루엣이 부각되게 한다.

B 「내부용」 사진 텍스처를 사용해 그림자를 그려 넣는다. 명확한 형태가 아니지만, 인공물의 정보량이 증가하기 때문에 건물 내부의 사물과 문양처럼 보인다.

◎POINT◎ 의외의 사진 활용

오른쪽 그림은 「내부용」 사진 텍스처입니다. 흔한 도시의 건물입니다. 이런 사진이 일러스트를 그릴 때 생각지도 못했던 유용한 소재가 되기도 합니다.

C 내부에 걸린 천막과 기둥을 추가한다.

D 조명이 인상적으로 보이도록 표현한다. 밑에서 시작되는 빛의 그라데이션을 넣고, 안쪽에 세로선을 세밀하게 넣어 정보량을 늘인다. 추가로 「5-2의 C 」와 같은 방법으로 발광을 표현한다.

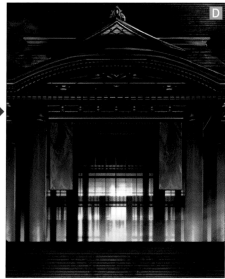

7 수면을 묘사한다

7-1 수면의 반사를 그린다

수면은 거울처럼 주변 환경을 반사합니다. 일러스트에서도 반사를 표현하면 리얼리티가 생깁니다. 번거롭지 않게 화면의 정보량을 늘리면서도 완성도를 단숨에 높일 수 있는 테크닉입니다.

반사를 그리려면 완성된 다른 부분이 필요했기 때문에 거의 후반에 작업을 할 수 있습니다.

※파란 부분이 마스크를 적용한 부분

A 레이어 마스크(P.17)로 연못의 수면 부분만 범위로 지정한 레이어 폴더를 작성하고, 폴더 내부에서 작업한다.

B A에서 작성한 레이어 폴더 속에 석등, 코마이누, 계단과 중앙의 건물 등 수면에 비친 요소를 복사하고 결합한 다음, 상하반전하고 배치한다. 원근에 알맞게 조절하지만 그렇게 철저하게 지킬 필요는 없고, 눈으로 보고 적절히 배치한다. 너무 엄밀하게 조절하면 수면보다는 거울처럼 보일 수 있으니 주의한다.

C 그라데이션으로 수면의 반사를 표현하고, 동시에 색감을 다듬는다.

D 「강」 사진 텍스처로 수면의 일렁임을 추가한다.

E 가장자리의 높이 차이와 중앙의 받침대에 생기는 그림자를 그린다. 그림자라기보다는 실루엣이 반대되어 비친 듯한 이미지.

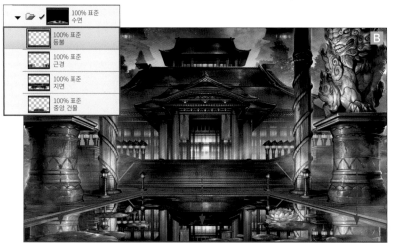

주위의 배경을 복사해, 반전하고 배치한다

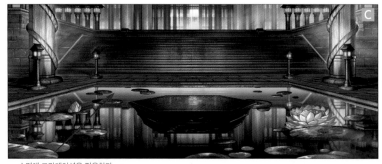

수면에 그라데이션을 적용한다

수면의 반짝임을 표현한다

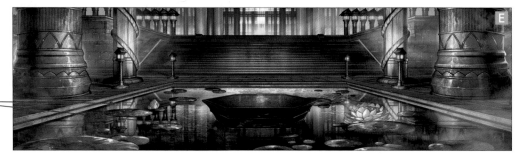

그림자를 그린다

8 캐릭터와 이펙트 추가

8-1 중앙에 캐릭터를 그린다

이펙트 배치의 기준이 되는 캐릭터를 그립니다.

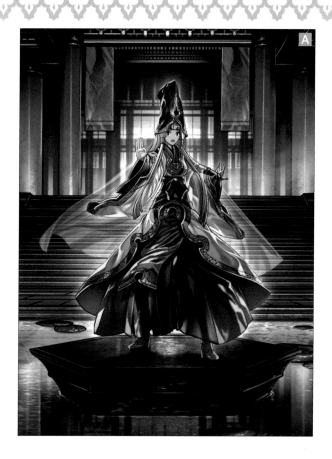

A 캐릭터가 돋보이도록 고유색을 주변보다 밝게 한다.
빛과 그림자의 색은 다른 부분과 같다.

동양풍의 핵심

이번에는 일본의 신사이므로 캐릭터도 전통 일본 복장으로 그렸습니다.

일본을 이미지한다면 머리카락의 색은 검정색이어야 하지만, 눈에 띄지 않게 되므로 일부러 파란색으로 정했습니다.

옷은 신관과 무녀를 합친 디자인입니다. 너무 뻔한 일본식 의상은 판타지 느낌이 약해지기 때문에, 옷자락을 둥그스름한 디자인으로 그려서 여성스러운 곡선이 도드라지는 옷을 만들었습니다.

8-2 이펙트 소재를 작성한다

캐릭터를 중심으로 이펙트를 추가합니다.
일단 부적과 마법진 소재를 작성합니다.

하늘에 배치한 마법진 · 안쪽에 배치한 작은 부적 · 앞쪽에 배치한 큰 부적

A 다른 캔버스에 이펙트로 배치할 소재를 작성한다. 「TF 메인」 브러시로 그린다.

B 부적은 균일하게 나열한 데이터를 작성한다.

◎POINT◎　레이어를 남겨둔다

이때 부적을 구성하는 레이어를 유지한 상태로 저장해두면, 필요할 때마다 색을 보정하거나 잘라내서 사용할 수 있습니다.

8-3 작성한 소재를 배치한다

큰 부적을 캐릭터 좌우에, 작은 부적을 캐릭터의 뒤쪽에, 마법진을 하늘의 중앙에 배치합니다.

A 「8-2」의 B에서 균일하게 나열한 부적을 복사해서 배치한다.

B [편집] 메뉴 → [변형] → [자유 변형(P.16)]으로 부적을 원근에 알맞게 변형하고 배치한다.

C 부적은 한쪽 면에만 배치하고, 복사&붙여넣기와 반전으로 대칭으로 수정한 다음에 배치한다.

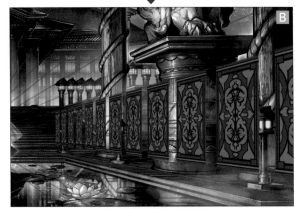

원근에 알맞게 변형하고 배치한다.

◎POINT◎ 　레이어 폴더 복사

레이어 폴더별로 복사하면 내부의 레이어 구성도 그대로 복사할 수 있습니다.

100% 통과
큰 부적

100% 표준
색이 진한 부분

100% 표준
색이 연한 부분

100% 표준
부적 베이스

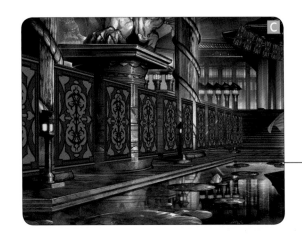

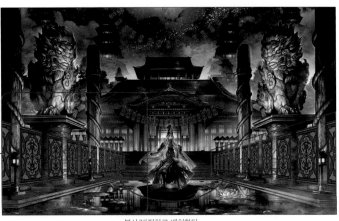

복사/반전하고 배치한다

D 하늘의 마법진도 유사한 레이어 구성으로 원근에 알맞게 배치한다.

E 마법진 각 부분의 위치를 위아래로 조절하고 층층이 쌓은 듯한 형태로 입체감을 표현한다.

156

8-4 이펙트 소재에 발광 효과 더하기

배치한 이펙트 소재에 발광 효과를 넣습니다. 좌우의 부적을 예로 설명합니다.

A 배치한 부적 레이어 폴더의 합성 모드를 「더하기(발광)」으로 변경한다.

B 배경과 겹친 부분에 주의하면서 부적의 구성하는 레이어의 색을 보정한다. 무늬의 색이 연한 부분을 각각 복사하고, 흐릿하게 조절한 뒤에 레이어 모드를 「더하기(발광)」로 변경한다.

C 안쪽의 검정색 그라데이션을 올리면, 빛이 점차 약해지는 모습을 표현할 수 있다.

D 부적의 레이어 폴더 아래에 부적의 선택 범위로 만든 반투명 레이어를 작성하고, [가우시안 흐리기]를 강하게 적용한다. 은은한 빛과 윤곽을 표현할 수 있다.

그라데이션으로 빛의 감쇠를 표현한다

8-5 마무리

마무리 작업으로 전체적으로 세세한 묘사와 색 보정을 합니다.

A 캐릭터의 오른손과 수면에 반사된 부적을 추가한다.
「TF 텍스처」, 「TF 반딧불」 브러시로 흐릿하게 색을 올려서 대기 중의 먼지와 안개를 표현한다.
합성 모드 「오버레이」와 「스크린」 대비를 조절해 색감을 다듬는다.
끝으로 [레이어] 메뉴 → [표시 레이어 복사본 결합]으로 한 장의 이미지로 결합한 레이어를 작성하고, [필터] 메뉴 → [선명함] → [선명함]을 적용해 상세한 디테일을 강조한다.

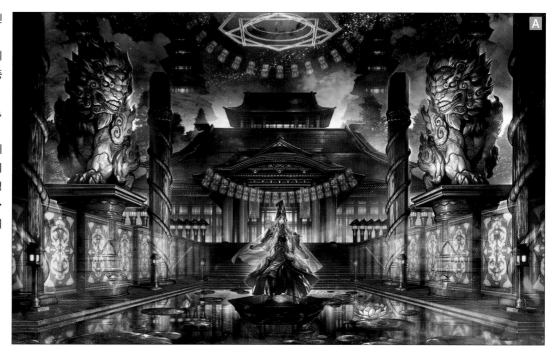

집필 후기

끝까지 읽어주셔서 대단히 감사드립니다.

「동양」으로 한정짓기는 했지만 상당히 다양하고 풍부한 내용을 담았습니다.
실제 제작을 하면서도 구성 요소가 너무 많아서 화면에 고생스럽게 담은 기억이 납니다.
이런 복잡, 다양함도 판타지의 분위기를 연출하는 요인이므로, 독자분들도 책에서 소개한 다양한 구성 요소를 직접 활용해 보셨으면 합니다.

후지초코 씨의 그리는 방법은 저와 전혀 다른 접근 방식이라 기획 단계에서도 많은 공부가 되었습니다.
특히 일러스트는 사람에게 「보여주는 것」이라는 사실을 다시 깨우친 기분입니다.
저는 「그리는 것」에만 신경을 쓰는 경향이 있어서…….
아무튼 여자 캐릭터를 귀엽게 그리는 것은 정말 중요하답니다!! 진짜로요!!
결과적으로 배경도 살아나고, 다시 캐릭터도 훨씬 돋보이게 되는 것이죠…… 과연…….

이후의 활동에서 활용하려고 마음먹었습니다. 만약 여러분께 보여드릴 기회가 있었으면 좋겠습니다.

이 책을 읽어보고 저와 조우노세 씨가 일러스트를 그리는 방법이 완전히 다르다는 점이 재미있었습니다.

조우노세 씨의 이론을 바탕으로 낭비 없이 일러스트를 조합하는 방식은 감각적으로 그리다가 헤매는 일이 많은 저에게 무척 참고가 되는 부분이 많았고, 「판타지 배경 그리는 법」과 함께 꼼꼼하게 읽어보시면 좋겠다고 생각했습니다!

같은 테마로 그리더라도 그리는 방법과 생각의 차이가 드러나고, 그런 차이를 음미해보실 수 있는 것도 이 책의 매력 중 하나입니다.

특히 초보자분은 기법서를 보고 「이런 식으로 그려야 해!」라고 생각하기 쉬운데, 사실 일러스트를 그리는 방법에는 정답도, 오답도 없고, 일러스트를 그리는 사람의 수만큼, 자신에게 딱 맞는 그리는 법이 존재합니다.

이 책에 기술한 내용은 어디까지나 저자가 일러스트를 표현하는 최적의 방법일 뿐이니, 참고할 것은 참고하면서 자신만의 일러스트 그리는 법을 찾아보셨으면 좋겠습니다.

색인

창작의 길라잡이
AK 작법서 시리즈!!

-AK Comic/Illustration Technique

데즈카 오사무의 만화 창작법
데즈카 오사무 지음 | 문성호 옮김 | 148×210mm | 252쪽 | 13,000원
만화가 지망생의 영원한 필독서!!
「만화의 신」이라 불리며 전 세계의 창작자들에게 큰 영향을 준 데즈카 오사무. 작화의 기본부터 아이디어 구상까지! 거장의 구체적 창작 테크닉을 이 한 권에 담았다.

애니메이션 캐릭터 작화 & 디자인 테크닉
하야마 준이치 지음 | 이은수 옮김 | 210×285mm | 176쪽 | 20,800원
베테랑 애니메이터가 전수하는 실전 테크닉!
오리지널 애니메이션 설정을 만들고, 그 설정에 따라 스태프들이 의견을 교환하고 수정하는 일련의 과정을 통해 캐릭터 창작 과정의 핵심 요소를 해설한다.

미소녀 캐릭터 데생-보디 밸런스 편
이하라 타츠야 외 1인 지음 | 이은수 옮김 | 190×257mm | 176쪽 | 18,000원
캐릭터 작화의 기본은 보디 밸런스부터!
보디 밸런스의 기초에 대한 이해가 부족한 상태에서는 제대로 그릴 수 없는 법! 인체의 밸런스를 실루엣부터 이해할 필요가 있다. 여성의 신체적 특징을 이해하는 데 도움이 되어줄 것이다.

입체부터 생각하는 미소녀 그리는 법
나카츠카 마코토 지음 | 조아라 옮김 | 190×257mm | 176쪽 | 18,000원
입체의 이해를 통해 매력적인 캐릭터를!
매력적인 인체란 무엇인가? 「멋진 그림」을 그리는 사람들의 인체는 섹시함이 넘친다. 최소한의 지식으로 「매력적인 인체」, 즉, 「입체 소녀」를 그리는 비법을 해설, 작화를 업그레이드시키는 법을 알려주고 있다.

모에 남자 캐릭터 그리는 법-동작·포즈 편
유니버설 퍼블리싱 외 1인 지음 | 이은엽 옮김 | 190×257mm | 176쪽 | 18,000원
멋진 남자 캐릭터는 포즈로 말한다!
작화는 포즈로 완성되는 법! 인체에 대한 기본 지식과 캐릭터 작화로의 응용법을 설명한 포즈와 동작을 검증하고 분석하여 매력적인 순간을 안내한다.

모에 캐릭터 그리는 법-동작·감정표현 편
카네다 공방 외 1인 지음 | 남지연 옮김 | 190×257mm | 176쪽 | 18,000원
매력적인 모에 일러스트를 그려보자!
S자 포즈에서 한층 발전된 M자 포즈를 제시하고 있으며, 다양한 장르 속 소녀의 동작·감정표현과 「좋아하는 포즈」 테마에서 많은 작가들의 철학과 모에를 느낄 수 있다.

모에 캐릭터를 다양하게 그려보자 -성격·감정표현 편
미야츠키 모소코 외 1인 지음 | 이은수 옮김 | 190×257mm | 176쪽 | 18,000원
다양한 성격과 표정! 캐릭터에 생기를 더해보자!
캐릭터에 개성과 생동감을 부여하는 성격과 감정 표현 묘사법을 상세히 설명하고 있다. 자신만의 독특한 개성이 담긴 캐릭터 완성에 도전해보자!

다카무라 제슈 스타일 슈퍼 패션 데생-기본 포즈편
다카무라 제슈 지음 | 송지연 옮김 | 190×257mm | 256쪽 | 18,000원
올바른 인체 데생으로 스타일이 살아있는 캐릭터를 그려보자!! 파트와 밸런스별로 구분한 피겨 보디를 이용, 하나의 선으로 인체의 정면, 측면 등 다양한 자세를 순서대로 연습하다 보면, 어느새 패셔너블하고 아름다운 비율의 작품을 그릴 수 있을 것이다.

미소녀 캐릭터 데생-얼굴·신체 편
이하라 타츠야 외 1인 지음 | 이은수 옮김 | 190×257mm | 176쪽 | 18,000원
미소녀를 아름답게 표현하는 테크닉 강좌!
기본 테크닉과 요령부터 시작, 캐릭터의 체형에 따른 표현법을 3장으로 나누어 철저하게 해설한다. 쉽고 자세한 설명과 예시를 통해 그림을 완성할 수 있도록 돕는다.

만화 캐릭터 도감-소녀 편
하야시 히카루(Go office) 외 1인 지음 | 조민경 옮김 | 190×257mm | 240쪽 | 18,000원
매력 있는 여자 캐릭터를 그리기 위한 테크닉!
다양한 장르 속 모습을 수록, 장르별 백과로 그치지 않고 작화를 완성하는 순서와 매력적인 캐릭터 창작의 테크닉을 안내한다.

모에 남자 캐릭터 그리는 법-얼굴·신체 편
카네다 공방 외 1인 지음 | 이기선 옮김 | 190×257mm | 176쪽 | 18,000원
남자 캐릭터의 모에 포인트 철저 분석!
소년계, 중간계, 청년계의 3가지 패턴으로 나누어 얼굴과 몸 그리는 법을 해설하고, 신체적 모에 포인트를 확실하게 짚어가며, 극대화 패션, 아이템 등도 공개한다!

모에 미니 캐릭터 그리는 법-얼굴·신체 편
카네다 공방 외 1인 지음 | 이은수 옮김 | 190×257mm | 176쪽 | 18,000원
기운 넘치고 귀여운 미니 캐릭터를 그리자!
캐릭터를 데포르메한 미니 캐릭터들은 모에 캐릭터 궁극의 형태! 비장의 요령을 통해 귀엽고 매력적인 미니 캐릭터를 즐겁게 그려보자.

모에 캐릭터를 다양하게 그려보자-기본 테크닉 편
미야츠키 모소코 외 1인 지음 | 이은수 옮김 | 190×257mm | 176쪽 | 18,000원
다양한 개성을 통해 캐릭터의 매력을 살려보자!
모에 캐릭터 그리기에 익숙하지 않다면, 어떤 캐릭터를 그려도 같은 얼굴과 포즈에 뻔한 구도의 반복일 뿐이다. 이 책을 통해 다양한 캐릭터를 개성있게 그려보자!

모에 로리타 패션 그리는 법 -기본적인 신체부터 코스튬까지
모에표현탐구 서클 외 1인 지음 | 남지연 옮김 | 190×257mm | 176쪽 | 18,000원
가련하고 우아한 로리타 패션의 기본!
파트별로 소개하는 로리타 패션과 구조 및 입는 법부터 바람의 활용법, 색을 통해 흑과 백의 의상을 표현하는 방법 등 다양한 테크닉을 담고 있다.

모에 로리타 패션 그리는 법
-얼굴·몸·의상의 아름다운 베리에이션
모에표현탐구 서클 외 1인 지음 | 이지은 옮김 | 190×257mm | 176쪽 | 18,000원
로리타 패션에는 깊이가 있다!! 미소녀와 로리타 패션의 일러스트를 그리려면 캐릭터는 물론 패션도 멋지게 묘사해야 한다. 얼굴과 몸, 의상의 관계를 해설한다.

모에 로리타 패션 그리는 법
-아름다운 기본 포즈부터 매혹적인 구도까지
모에표현탐구 서클 외 1인 지음 | 이지은 옮김 | 190×257mm | 176쪽 | 18,000원
로리타 패션을 매력적으로 표현!
팔랑거리는 스커트와 프릴이 특징인 로리타 패션은 표현 방법에 따라 다양한 매력을 연출할 수 있다. 로리타 패션 최고의 모에 포즈를 탐구해보자.

모에 두 명을 그리는 법-남자 편
카네다 공방 외 1인 지음 | 하진수 옮김 | 190×257mm | 176쪽 | 18,000원
우정, 라이벌에서 러브!까지…남자 두 명을 그려보자!
작화하려는 인물의 수가 늘어나면 난이도 또한 급상승하는 법! '무게감', '힘', '두께'라는 세 가지 포인트를 통해 복수의 인물 작화의 기본을 알기 쉽게 해설하고 있다.

모에 두 명을 그리는 법-소녀 편
카네다 공방 외 1인 지음 | 김보미 옮김 | 190×257mm | 176쪽 | 18,000원
소녀 한 명은 그릴 수 있지만, 두 명은 그리기도 전에 포기했거나, 그리더라도 각자 떨어져 있는 포즈만 그리던 사람들을 위한 기법서. 시선, 중량, 부드러운 손, 신체의 탄력감 등, 소녀 특유의 표현법을 빠짐없이 수록했다.

모에 아이돌 그리는 법-기본 편
미야츠키 모스코 외 1인 지음 | 이은수 옮김 | 190×257mm | 176쪽 | 18,000원
아이돌을 매력적으로 표현해보자!
춤, 노래, 다양한 퍼포먼스로 빛나는 아이돌 캐릭터. 사랑스러운 모에 캐릭터에 아이돌 속성을 가미해보자. 깜찍한 포즈와 의상, 소품까지! 아이돌을 구성하는 작은 요소 하나까지 해설하고 있다.

인물 크로키의 기본-속사 10분·5분·2분·1분
아틀리에21 외 1인 지음 | 조민경 옮김 | 190×257mm | 168쪽 | 18,000원
크로키의 힘으로 인체의 본질을 파악하라!
단시간에 대상의 특징을 포착, 필요 최소한의 선화로 묘사하는 크로키는 인물화에 필요한 안목과 작화력을 동시에 단련하는 데 가장 적합하다. 10분, 5분 크로키부터, 2분, 1분 크로키를 통해 테크닉을 배워보자!

인물을 그리는 기본-유용한 미술 해부도
미사와 히로시 지음 | 조민경 옮김 | 190×257mm | 192쪽 | 18,000원
인체 그 자체의 구조를 이해해보자!
미사와 선생의 풍부한 데생과 새로운 미술 해부도를 이용, 적확한 지도와 해설을 담은 결정판. 인물의 기본 묘사부터 실천적인 인물 표현법이 이 한 권에 담겨있다.

연필 데생의 기본
스튜디오 모노크롬 지음 | 이은수 옮김 | 190×257mm | 176쪽 | 18,000원
데생을 시작하는 이들을 위한 데생 입문서!
데생이란 정확하게 관측하고 무엇을 어떻게 표현할지 사물의 구조를 간파하는 연습이다. 풍부한 예시를 통해 데생을 시작하는 이들을 위한 데생의 기본 자세와 테크닉을 알기 쉽게 해설한다.

전차 그리는 법-상자에서 시작하는 전차 ·장갑차량의 작화 테크닉
유메노 레이 외 7인 지음 | 김재훈 옮김 | 190×257mm | 160쪽 | 18,000원
상자 두 개로 시작하는 전차 작화의 모든 것!
전차를 멋지고 설득력이 느껴지도록 그리기 위한 방법은 무엇일까? 단순한 직육면체의 조합으로 시작, 디지털 작화로의 응용까지 밀리터리 메카닉 작화의 모든 것.

로봇 그리기의 기본
쿠라모치 쿄류 지음 | 이은수 옮김 | 190×257mm | 176쪽 | 18,000원
펜 끝에서 다시 태어나는 강철의 거신!
로봇 일러스트레이터로 15년간 활동한 쿠라모치 쿄류가, 로봇이 활약하는 모습을 보며 가슴 설레는 경험을 한 이들에게, 간단하고 즐겁게 로봇을 그릴 수 있는 힌트를 알려주는 장난감 상자 같은 기법서.

코픽 화가들의 동방 일러스트 테크닉
소차 외 1인 지음 | 김보미 옮김 | 215×257mm | 152쪽 | 22,000원
동방 프로젝트로 코픽의 사용법을 익히자!
코픽은 다양한 색을 강점으로 삼는 아날로그 도구이다. 동방 프로젝트의 인기 있는 캐릭터들을 예시로 그려보면서 코픽의 활용 방법을 단계별로 나누어 설명한다. 보고 따라 하는 것만으로도 익숙해지는 작법서! 이제 여러분도 코픽의 대가가 될 수 있다!

아날로그 화가들의 동방 일러스트 테크닉
미사와 히로시 지음 | 김보미 옮김 | 215×257mm | 144쪽 | 22,000원
아날로그 기법의 장점과 즐거움을 느껴보자!
동인 창작물인 동방 프로젝트의 매력은 역시 개성 넘치는 캐릭터! 서양화가이자 회화 작가인 미사와 히로시가 수채화와 유화, 코픽 분야의 작가 15명과 함께 매력적인 동방 프로젝트의 캐릭터들을 그려봄으로써, 아날로그 기법의 장점과 즐거움을 전한다.

캐릭터의 기분 그리는 법-표정·감정의 표면과 이면을 나누어 그려보자
하야시 히카루(Go office) 외 1인 지음 | 조민경 옮김 | 190×257mm | 18,000원
캐릭터에 영혼을 불어넣어 보자! 희로애락에 더하여 '놀람'과, '허무'라는 2가지 패턴을 추가한 섬세한 심리 묘사와 감정 표현을 다룬다. 다양한 아이디어와 힌트 수록.

아저씨를 그리는 테크닉-얼굴·신체 편
YANAMi 지음 | 이은수 옮김 | 190×257mm | 152쪽 | 19,000원
'아재'의 매력이란 무엇인가?
분위기와 연륜이 느껴지는 아저씨는 전혀 다른 멋과 맛을 지니고 있다. 다양한 연령대의 아저씨를 그리는 디테일과 인체분석, 각종 표정과 캐릭터 만들기까지. 인생의 맛이 느껴지는 아저씨 캐릭터에 도전해보자!

팬티 그리는 법
포스트 미디어 편집부 지음 | 조민경 옮김 | 182×257mm | 80쪽 | 17,000원
팬티 작화의 비밀 대공개!
속옷에는 다양한 소재, 디자인, 패턴이 있으며 시추에이션에 따라 그리는 법도 달라진다. 이 책에서 보여주는 팬티의 구조와 디자인을 익힌다면 누구나 쉽게 캐릭터에 어울리는 궁극의 팬티를 그릴 수 있게 될 것이다.

가슴 그리는 법
포스트 미디어 편집부 지음 | 조민경 옮김 | 182X257mm | 80쪽 | 17,000원
가슴 작화의 모든 것!
여성 캐릭터의 작화에 있어 가장 큰 난관이라 할 수 있는 가슴! 인체의 움직임에 따라 가슴의 모습과 그 구조를 철저 분석하여, 보다 현실적이며 매력있는 캐릭터 작화를 안내한다!

학원 만화 그리는 법

하야시 히카루 지음 | 김재훈 옮김 | 190×257mm | 180쪽 | 18,000원

학원 만화를 통한 만화 제작 입문!
다양한 내용과 세계가 그려지는 학원 만화는 그야말로 만화 세상의 관문이라고 해도 과언이 아닐 것이다. 『학원 만화 그리는 법』은 만화를 통해 자기만의 오리지널 월드로 향하는 문을 열고자 하는 이들의 열쇠가 되어줄 것이다.

대담한 포즈 그리는 법

에비모 외 1인 지음 | 이은수 옮김 | 190×257mm | 172쪽 | 18,000원

역동적인 자세 표현을 위한 작화 가이드!
경우에 따라서는 해부학 지식이 역동적 포즈 표현에 방해가 되어 어중간한 결과물이 나오곤 한다. 역동적 포즈의 대가 에비모식 트레이닝을 통해 다양한 포즈와 시추에이션을 그려보자.

프로의 작화로 배우는 만화 데생 마스터
-남자 캐릭터 디자인의 현장에서-

하야시 히카루 외 2인 지음 | 김재훈 옮김 | 190×257mm | 204쪽 | 18,000원

프로가 전하는 생생한 만화 데생!
모리타 카즈아키의 작화를 통해 남자 캐릭터의 디자인, 인체 구조, 움직임의 작화 포인트를 배워보자

프로의 작화로 배우는 여자 캐릭터 작화 마스터
-캐릭터 디자인 · 움직임 · 음영-

모리타 카즈아키 외 2인 지음 | 김재훈 옮김 | 190×257mm | 204쪽 | 19,000원

현역 애니메이터의 진짜 「여자 캐릭터」 작화술!
유명 실력파 애니메이터 모리타 카즈아키 씨가 여자 캐릭터를 완성하는 모든 과정을 완벽하게 수록! 실제 작화 프로세스를 통해서 캐릭터 디자인(얼굴), 인체, 움직임, 음영을 표현할 때 놓치지 말아야 할 것이 무엇인지 배워보자.

슈퍼 데포르메 포즈집-꼬마 캐릭터 편

Yielder 지음 | 김보미 옮김 | 190×257mm | 160쪽 | 18,000원

2등신 데포르메 캐릭터의 정수!
짧은 팔다리, 커다란 머리로 독특한 귀여움을 갖고 있는 꼬마 캐릭터. 다양한 포즈의 2등신 데포르메 캐릭터를 집중적으로 연습하여 나만의 꼬마 캐릭터를 그려보자.

슈퍼 데포르메 포즈집-남자아이 캐릭터 편

Yielder 지음 | 김보미 옮김 | 190×257mm | 164쪽 | 18,000원

남자아이 캐릭터 특유의 멋!
남녀의 신체적 차이점, 팔다리와 근육 그리는 법 등을 데포르메 캐릭터로도 충분히 표현할 수 있도록 상세하게 알려준다. 장면에 따라 달라지는 포즈, 표정, 몸짓 등의 차이점과 특징을 익혀보자!

슈퍼 데포르메 포즈집-연애 편

Yielder 지음 | 이은엽 옮김 | 190×257mm | 164쪽 | 18,000원

두근두근한 연애 장면을 데포르메 캐릭터로!
찰싹 붙어 앉기도 하고 키스도 하고 포옹도 하고 데이트를 하고 때로는 싸우기도 하는 2~4등신의 러브러브한 연인들의 포즈와 콩닥콩닥한 연애 포즈를 잔뜩 수록했다. 작가마다 다른 여러 연애 포즈를 보고 배우며 즐길 수 있다.

슈퍼 데포르메 포즈집-기본 포즈·액션 편

Yielder 외 1인 지음 | 이은수 옮김 | 190×257mm | 160쪽 | 18,000원

데포르메 캐릭터 액션의 기본!
귀여운 2등신 캐릭터부터 스타일리시한 5등신 캐릭터까지. 일반적인 캐릭터와는 조금 다른 독특한 느낌의 데포르메 캐릭터를 위한 다양한 포즈 소재와 작화 요령, 각종 어드바이스를 다루고 있다.

인물을 빠르게 그리는 법-남성 편

하기와 코이치, 카도마루 츠부라지음 | 김재훈옮김 | 190×257mm | 176쪽 | 18,000원

인물을 그리는 법칙을 파악하라!
인체 구조와 움직임을 파악하는 다양한 방법에는 예나 지금이나 변함없는 일정한 원칙이 있다. 이상적인 체형의 남성 데생을 중심으로 인물을 그리는 일정한 법칙을 배우고 단시간 그리기를 효율적으로 익혀보자.

미니 캐릭터 다양하게 그리기

미야츠키 모소코 외 1인 지음 | 문성호 옮김 | 190×257mm | 188쪽 | 18,000원

귀여운 미니 캐릭터를 다양하게 그려보자!
나도 모르게 안아주고 싶어지는 귀엽고 앙증맞은 미니 캐릭터를 그리려면 어떻게 해야 하는가? 균형 잡힌 2.5등신 캐릭터, 기운차게 움직이는 3등신 캐릭터, 아담하고 귀여운 2등신 캐릭터까지. 비율별로 서로 다른 그리기 방법과 순서, 데포르메 요령을 소개한다.

전투기 그리는 법-십자선으로 기체와 날개를 그리는 전투기 작화 테크닉-

요코야마 아키라 외 9인 지음 | 문성호 옮김 | 190×257mm | 164쪽 | 19,000원

모든 전투기가 품고 있는 '비밀의 선'!
어떤 전투기라도 기초를 이루는 「십자 모양」─기체와 날개의 기준이 되는 선만 찾아낸다면 어떠한 디자인의 기체와 날개라도 문제없이 그릴 수 있다. 그림의 기초, 인기 크리에이터들의 응용 테크닉, 전투기 기초 지식까지!

남녀의 얼굴 다양하게 그리기

YANAMi 지음 | 송명규 옮김 | 190×257mm | 172쪽 | 18,000원

남자 얼굴도, 여자 얼굴도 다 내 마음대로!
남성·여성 캐릭터의「얼굴」그리는 법을 철저하게 해설한다. 만화 일러스트에 등장하는 남녀 캐릭터의「얼굴」을 구분하여 그리는 법은 물론, 성별에 따라 차이가 나는 각종 표정을 실감나게 묘사하는 테크닉을 완벽 해설. 각도, 성격, 연령, 상황에 따라 달라지는 캐릭터「얼굴」그리기 테크닉을 전수한다.

-AK Photo Pose

움직임으로 보는 민족의상 그리는 법

겐코샤 편집부 지음 | 이지은 옮김 | 182×257mm | 144쪽 | 19,800원

움직임으로 보는 민족의상 장면별 작화 요령 248패턴!
아프리카, 아시아의 민족의상을 매력적인 컬러 일러스트로 표현. 정면, 측면 등 다양한 각도에서 상세하게 해설하며 움직임에 따른 의상변화를 표현하는 요령을 248패턴으로 정리하여 해설한다.

컷으로 보는 움직이는 포즈집-액션 편

마루샤 편집부 지음 | AK 커뮤니케이션즈 편집부 옮김 | 182×257mm | 176쪽 | 24,000원

박력 넘치는 액션을 위한 필수 참고서!
멋진 액션 신을 분석해본다! 짧은 시간 동안 매우 빠르게 진행되기에 묘사하기 어려운 실제 액션 신을 초 단위로 나누어 분석하는 포즈집!

신 포즈 카탈로그-여성의 기본 포즈 편

마루샤 편집부 지음 | AK 커뮤니케이션즈 편집부 옮김 | 182×257mm | 240쪽 | 17,000원

다양한 앵글, 다양한 포즈가 눈앞에 펼쳐진다!
인체를 그리는 데 도움이 되는 여성의 기본 포즈를 모은 사진 자료집. 포즈별 디테일이 잘 드러난 컬러 사진과, 윤곽과 음영에 특화된 흑백 사진을 모두 수록!

신 포즈 카탈로그-벽을 이용한 포즈 편

마루샤 편집부 지음 | AK 커뮤니케이션즈 편집부 옮김 | 182×257mm | 240쪽 | 17,000원

벽을 이용한 상황 설정을 완전 공략!
벽을 이용한 포즈를 그리는 데 도움이 되는 사진 자료집. 신장 차이에 따른 일상생활과 러브신 포즈 등, 다양한 상황을 올 컬러로 수록했다.

빙글빙글 포즈 카탈로그-여성의 기본 포즈 편
마루샤 편집부 지음 | AK 커뮤니케이션즈 편집부 옮김 | 188×257mm |
128쪽 | 24,000원
DVD에 수록된 데이터 파일로 원하는 포즈를 척척!
로우 앵글, 하이 앵글, 아이레벨 앵글 3개의 높이에 더해 주
위 16방향의 앵글로 한 포즈당 48가지의 베리에이션을 수록
한 사진 자료집!

만화를 위한 권총 & 라이플 전투 포즈집
하비재팬 편집부 지음 | 문성호 옮김 | 190×257mm | 160쪽 | 18,000원
멋지고 리얼한 건 액션을 자유자재로 표현해보자!
총기 기초 지식, 올바른 포즈 사진, 총기를 다각도로 본 일
러스트, 만화에 활기를 주는 액션 포즈 등, 액션 작화에 도움
이 되는 내용을 담았다. 부록 CD-ROM에는 트레이스용 사
진·일러스트를 1000점 이상 수록.

군복·제복 그리는 법-미군·일본 자위대의 정복에서 전투복까지
Col, Ayabe 외 1인 지음 | 오광용 옮김 | 190×257mm | 160쪽 | 18,000원
현대 군인들의 유니폼을 이 한 권에!
군복을 제대로 볼 기회는 드문 편이다. 미군과 일본 자위대.
무려 30종 이상에 달하는 다양한 형태의 군복을 사진과 일
러스트를 통해 해설한다.

슈트 입은 남자 그리는 법-슈트의 기초 지식 & 사진 포즈 650
하비재팬 편집부 지음 | 조미경 옮김 | 190×257mm | 160쪽 | 18,000원
남성의 매력이 듬뿍 들어있는 정장의 모든 것!
본격 오더 슈트 테일러의 감수 아래, 정장을 철저히 해설. 오더
슈트를 입은 트레이싱용 사진을 CD-ROM에 수록했다. 슈트
재봉사가 된 기분으로 캐릭터에 슈트를 입혀보자.

남자의 근육 체형별 포즈집-마른 체형부터 근육질까지
카네다 공방 | 김재훈 옮김 | 190×257mm | 160쪽 | 18,000원
남자는 등으로 말한다! 남성 캐릭터 근육의 모든 것!!
신체를 묘사함에 있어 큰 난관으로 다가오는 것이라면 역시
근육. 마른 체형, 모델 체형, 그리고 근육질 마초까지. 각 체
형에 맞춰 근육을 그려보자!

그림 같은 미남 포즈집
하비재팬 편집부 지음 | 김보미 옮김 | 190×257mm | 128쪽 | 18,000원
만화나 일러스트에 나오는 미남을 그리는 법!
만화, 일러스트에는 자주 사용되는 「근사한 포즈」. 매력적인
캐릭터에 매력적인 포즈가 더해지면 캐릭터는 더욱 빛나는
법이다. 트레이스 프리인 여러 사진을 마음껏 참고하여 다양
한 타입의 미남을 그려보자!

여고생 BEST 포즈집
쿠로, 소가와 외 2인 지음 | 문성호 옮김 | 190×257mm | 164쪽 | 19,800원
일러스트레이터의 상상은 현실이 된다!
인기 일러스트레이터가 원하는 포즈를 사진으로 재현. 각 포
즈의 포인트를 일러스트와 함께 직접 설명한다. 두근심쿵 상
큼발랄! 여고생의 매력을 최대로 끌어내는 프로의 포즈와 포
인트를 러프 스케치 80점과 함께 해설.

-AK 디지털 배경 자료집

디지털 배경 카탈로그-통학로·전철·버스 편
ARMZ 지음 | 이지호 옮김 | 182×257mm | 192쪽 | 25,000원
배경 작화에 대한 고민을 이 한 권으로 해결!
주택가, 철도 건널목, 전철, 버스, 공원, 번화가 등, 다양한 장
면에 사용 가능한 선화 및 사진 데이터가 수록되어 있는 디
지털 자료집. 배경 작화에 편리하게 이용할 수 있는 각종 데
이터가 수록되어있다!

신 배경 카탈로그-도심 편
마루샤 편집부 지음 | 이지호 옮김 | 190×257mm | 176쪽 | 19,000원
만화가, 애니메이터의 필수 사진 자료집!
배경 작화에서 편리하게 사용할 수 있는 번화가 사진을 수록
한 자료집. 자유롭게 스캔, 복사하여 인물만으로는 나타낼 수
없는 깊이가 있는 작화에 도전해보자!

디지털 배경 카탈로그-학교 편
ARMZ 지음 | 김재훈 옮김 | 182×257mm | 184쪽 | 25,000원
다양한 학교 배경 데이터가 이 한 권에!
단골 배경으로 등장하는 학교. 허나 리얼하게 그리려고해도
쉽지 않은 학교의 사진과 선화 자료뿐 아니라, 디지털 원고
에 쓸 수 있는 PSD 파일까지 아낌없이 수록하였다!

사진&선화 배경 카탈로그-주택가 편
STUDIO 토레스 지음 | 김재훈 옮김 | 190×257mm | 176쪽 | 25,000원
고품질 디지털 배경 자료집!!
배경을 그릴 때 편리하게 활용할 수 있는 선화와 사진 자료
가 수록된 고품질 디지털 자료집. 부록 DVD-ROM에 수록된
데이터를 원하는 스타일에 맞춰 자유롭게 사용하자!

판타지 배경 그리는 법
조우노세 외 1인 지음 | 김재훈 옮김 | 215×257mm | 160쪽 | 22,000원
환상적인 디지털 배경 일러스트 테크닉!
「CLIP STUDIO PAINT PRO」를 사용, 디지털 환경에서 리얼
한 배경 일러스트를 그리기 위한 기법을 담고 있으며, 배경
을 그리기 위한 지식, 기법, 아이디어와 엄선한 테크닉을 이
한 권으로 배울 수 있다.

Photobash 입문
조우노세 외 1인 지음 | 김재훈 옮김 | 215×257mm | 160쪽 | 21,000원
CLIP STUDIO PAINT PRO의 기초부터 여러 사진을 조합,
일러스트를 완성하는 포토배시의 기초부터 사진을 일러스트
처럼 보이도록 가공하는 테크닉까지. 사진을 사용한 배경 일
러스트 작화의 모든 것을 담았다.

CLIP STUDIO PAINT 매혹적인 빛의 표현법 보석·광물·금속에 광채를 더하는 테크닉
타마키 미츠네, 카도마루 츠부라 지음 | 김재훈 옮김 | 190×257mm |
172쪽 | 22,000원
보석이나 금속의 광택을 표현해보자!
이 책에서 설명하는 방식을 따라 투명감 있는 물체나 반사광
표현을 익혀보자!

동양 판타지 배경 그리는 법
조우노세 외 1인 지음 | 김재훈 옮김 | 215×257mm | 164쪽 | 22,000원
「CLIP STUDIO PAINT」로 동양적인 분위기가 나는 환상적인
배경 일러스트 그리는 법을 소개한다. 두 저자가 체득한 서
로 다른 「색 선택 방법」과 「캐릭터와 어울리게 배경 다듬는
법」 등 누구나 알고 싶은 실전 노하우를 실제로 따라해볼 수
있도록 안내한다.

저자 소개

조우노세

타마 미술 대학 일본화과 석사과정 수료. 게임 회사에서 아트 디자인 업무를 담당했으며 현재 프리랜서로 활동 중.
게임 「신격의 바하무트」, 「Shadowverse」(주식회사 Cygames), 「성 프로젝트:RE ~CASTLE DEFENSE~」(주식회사 DMM.com 라보) 등의 소셜 게임, 브라우저 게임의 일러스트 제작, 애니메이션 「팩맨과 유령의 모험」, 「콩:유인원의 왕」의 배경 디자인 등에 참여했다. 2017년 기준 전문학교의 비상근강사로도 근무 중.
저서로는 「움직임 있는 포즈 그리는 법 동방 Project 편 동방묘기첩」(현광사), 「판타지 배경 그리는 법-CLIP STUDIO PAINT PRO에서 실감 나게 표현하는 테크닉」 「Photobash 입문-CLIP STUDIO PAINT PRO와 사진으로 그리는 배경 일러스트」(하비재팬)가 있다.
Web http://zounose.jugem.jp/ Twitter https://twitter.com/zounose

카도마루 츠부라

철이 들 무렵부터 늘 스케치나 데생을 가까이하여 중·고등학교에서는 미술부 부장을 지냈다. 사실상 만화 연구회 겸 건담 간담회가 되어버린 미술부와 부원들의 수호자가 되어 현재 활약 중인 게임·애니메이션 부문 크리에이터를 육성했다. 스스로는 도쿄 예술 대학 미술학부에서, 영상 표현과 현대 미술이 한참 전성기를 누리던 시기에, 유화를 배웠다.
「카드 일러스트레이터의 일」, 「로봇 그리기의 기본」, 「인물 그리기의 기본」, 「인물 크로키의 기본」의 편집과 「모에 캐릭터 그리는 법」, 「만화 기초 데생」 시리즈의 감수 등, 국내외 100여권 이상의 기법서 제작에 참여했다.

후지초코

치바현 출신, 도쿄도에 거주하는 일러스트레이터.
라이트 노벨 삽화와 소셜 게임, TCG 일러스트 등 폭넓은 장르에서 활동 중.
전문학교를 중심으로 라이브 페인팅 이벤트도 정기적으로 개최.
첫 상업화집 「극채소녀세계」가 BNN신샤에서 발매.
Web http://www.fuzichoco.com/ Twitter https://twitter.com/fuzichoco

STAFF

● 디자인·DTP …히로타 마사야스
● 편집 …………난바 토모히로 [레믹]
● 기획 …………히사마츠 미도리 [HOBBY JAPAN] / 야무라 야스히로 [HOBBY JAPAN]

번역

김재훈

한때 만화가가 꿈이었고, 판타지 소설 쓰기와 낙서가 유일한 취미인 일본어 번역가. 그림에 미련을 버리지 못해 만화 작법서 번역에 뛰어들었다. 창작자들의 어두운 앞길을 밝혀줄 좋은 작법서 전문 번역가를 목표로 여기저기 기웃거리고 있다. 옮긴 책으로 「디지털 배경 카탈로그 학교 편」, 「판타지 배경 그리는 법」, 「대담한 포즈 그리는 법」, 「프로의 작화로 배우는 만화 데생 마스터」, 「프로의 작화로 배우는 여자 캐릭터 작화 마스터」, 「CLIP STUDIO PAINT 매혹적인 빛의 표현법 : 보석·광물·금속에 광채를 더하는 테크닉」, 「인물을 빠르게 그리는 기본 남성 편」 등이 있다.

동양 판타지 배경 그리는 법
CLIP STUDIO PAINT PRO/EX 실감나는 배경과 캐릭터의 조화

초판 1쇄 인쇄 2019년 4월 10일
초판 2쇄 발행 2022년 6월 30일

저자 : 조우노세, 후지초코, 카도마루 츠부라
번역 : 김재훈

펴낸이 : 이동섭
편집 : 이민규, 탁승규
디자인 : 조세연, 김형주
영업·마케팅 : 송정환, 조정훈
e-BOOK : 홍인표, 서찬웅, 최정수, 김은혜, 이홍비, 김영은
관리 : 이윤미

㈜에이케이커뮤니케이션즈
등록 1996년 7월 9일(제302-1996-00026호)
주소 : 04002 서울 마포구 동교로 17안길 28, 2층
TEL : 02-702-7963~5 FAX : 02-702-7988
http://www.amusementkorea.co.kr

ISBN 979-11-274-2353-7 13650

TOUYOU FANTASY FUUKEI NO EGAKIKATA
CLIP STUDIO PAINT PRO/EX KUUKIKAN NO ARU HAIKEI&KYARA NO NAJIMASEKATA
ⓒZounose, Fuzichoco, Tsubura Kadomaru / HOBBY JAPAN
Originally Published in Japan in 2017 by HOBBY JAPAN Co. Ltd.
Korea translation Copyrightⓒ2019 by AK Communications, Inc.

이 도서의 국립중앙도서관 출판예정도서목록(CIP)은 서지정보유통지원시스템 홈페이지(http://seoji.nl.go.kr)와 국가자료공동목록시스템(http://www.nl.go.kr/kolisnet)에서 이용하실 수 있습니다.
(CIP제어번호: CIP2019010871)

*잘못된 책은 구입한 곳에서 무료로 바꿔드립니다.